**60课时详解：艺用人体解剖与结构（第三版）**

**60 Hours Foundation Course in Drawing Human Anatomy and Structure**

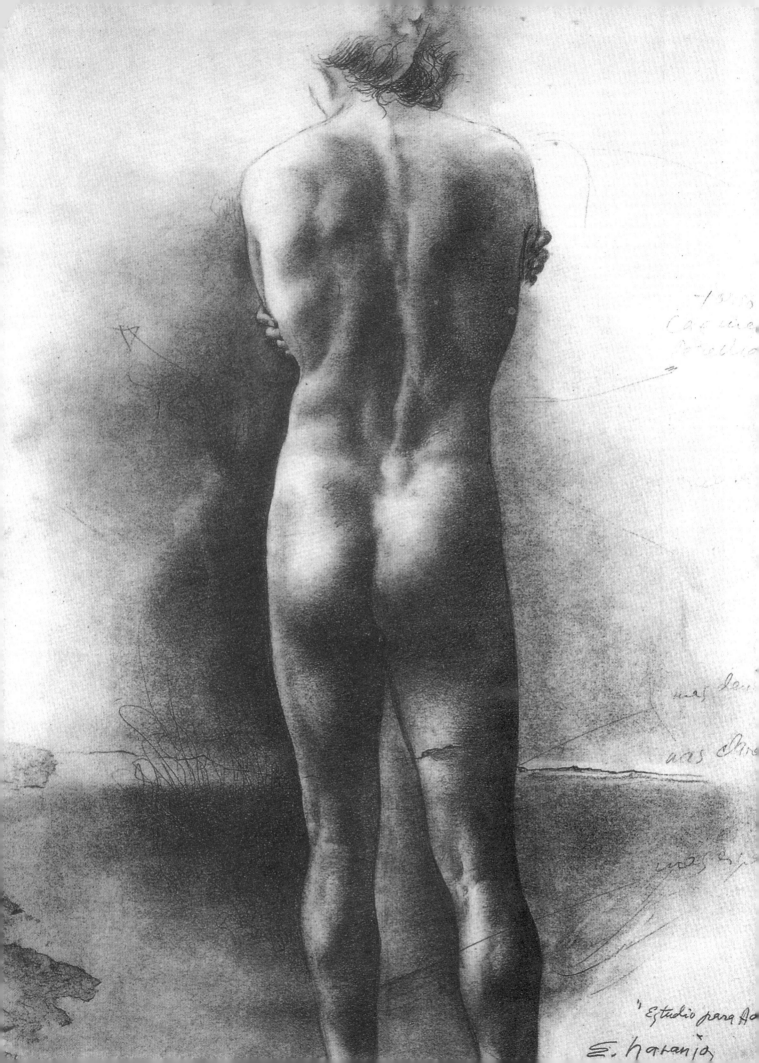

"Estudio para A...
E. Naranjo

# 60

## 课时
## 详解:

60 HOURS
FOUNDATION
COURSE

# 艺用
# 人体解剖
# 与结构（第三版）

DRAWING HUMAN ANATOMY AND STRUCTURE

上海人民美术出版社　　　　中央美术学院　　　　陈伟生 著

**图书在版编目（CIP）数据**

60课时详解 : 艺用人体解剖与结构 / 陈伟生著. —3
版. —上海 : 上海人民美术出版社，2022.11
ISBN 978-7-5586-2398-1

Ⅰ.①6… Ⅱ.①陈… Ⅲ.①艺用人体解剖学 Ⅳ.①J064

中国版本图书馆CIP数据核字(2022)第162997号

**60课时详解：艺用人体解剖与结构（第三版）**

著　　者：陈伟生
策划编辑：张旻蕾
图文策划：张旻蕾
责任编辑：潘志明
技术编辑：齐秀宁
出版发行：上 海 人 民 美 術 出版社
　　　　　（上海市闵行区号景路159弄A座7F）
印　　刷：上海新艺印刷有限公司
制　　版：上海锦晟包装印务有限公司
开　　本：889×1194　1/16　11.5印张
版　　次：2023年1月第1版
印　　次：2023年1月第1次
印　　数：0001-2220
书　　号：ISBN 978-7-5586-2398-1
定　　价：98.00元

# 目录

# 课程教案

**课程名称：** 人体解剖与结构　　　　**课程类别：** 绘画人体基础课　　　**学时：** 60

**课程性质：** 专业必修课　　　　　　**周数：** 6周，每周5天

## 教学目的与要求

一、目的

　　在画人体的学习过程中，使学生通过学习解剖造型结构，快速而准确地提高观察人体实际造型的能力，进而提高认识人体的实际能力和感觉理解能力，明白人体的造型规律，提高正确的表现能力。最终领悟人体的奥秘，启迪智慧，达到知其精微，得其整体构成之广大的效果，成为具有高智能、双发挥的美术专业人才。

二、要求

1. 通过课堂讲解，正确观察实际的人（体），正确认识并理解构成的规律，真正掌握人体的知识，明白学习目的和用途。

2. 通过看读教材、模型、挂图，临摹背记，认真复习，研究消化，巩固知识，明白实际的应用，要求融会贯通。

3. 通过课下作业使学生把抽象的理论、平面的感性认识转化为具体的、立体的、理论联系实际的活知识。

4. 通过画人体和联系外形，研究骨骼和肌肉结构，画分析对照图，真正做到明明白白地画。

## 教学内容简介

1. 基础知识：讲解学习思路和学习方法，讲解全身的构成基础和概况。如基本形、基本人体外形、体形大段落、大比例速记法、骨骼及骨露点、肌肉及沟窝、男女人体特征、主要形体起伏、主要体面、明暗规律等。

2. 深入研究：评讲头部结构和画法、躯干结构和画法、上肢结构和画法、下肢结构和画法。

3. 实际应用：介绍方法、步骤，如何深入完成头像、速写和人体的绘画。

## 教学方法

1. 讲课采用教师边画边讲，以结构图示为主，密切联系外形，后讲重点名称。讲课用启示、概括、易记、顺口溜、口诀，由浅入深、表里结合，达到知其然更知其所以然。

2. 课堂要提问，课外要画解剖作业，要求复习、背记课堂所讲的内容画法。

3. 讲课时要用挂图、示意图、人体与解剖分析对照图、名画家画法名言录，使学生正确理解老师的授课内容，并补充和提高知识。

4. 课堂安排模特写生，画外形并以同样的角度画骨骼、肌肉，并标注名称，使学生独立完成，教师加以辅导。写生和研究模特，参看标本和参考书。

5. 教学手段：讲、解、启、看、习、研、记、用。随堂辅导、提问，对作业评讲优缺点。

## 教学进程安排

**第一周：**

| | |
|---|---|
| 星期一 | 讲解基本形，正、背、侧全身比例 |
| 星期二 | 讲解基本外形，全身正、侧、背面 |
| 星期三 | 对照模特画基本形速写 |
| 星期四 | 画速写，分析基本形 |
| 星期五 | 讲解头部结构、基本形和比例 |

**第二周：**

| | |
|---|---|
| 星期一 | 讲解头骨结构，正、侧面 |
| 星期二 | 画头骨标本，正、侧面 |
| 星期三 | 讲解头部肌肉，正、侧面 |
| 星期四 | 画头肌模型，正、侧面 |
| 星期五 | 讲解五官、立体面和明暗 |

**第三周：**

| | |
|---|---|
| 星期一 | 画头像，正、侧面 |
| 星期二 | 分析头像骨骼、肌肉 |
| 星期三 | 讲解躯干基本形、比例和骨骼 |
| 星期四 | 讲解躯干骨骼、肌肉，正、背面 |
| 星期五 | 画躯干骨骼标本，正、侧面 |

**第四周：**

| | |
|---|---|
| 星期一 | 画躯干肌肉模型，正、侧面 |
| 星期二 | 画躯干外形 |
| 星期三 | 分析躯干骨骼、肌肉 |
| 星期四 | 讲解上肢基本形、比例和骨骼 |
| 星期五 | 讲解上肢肌肉，前、后面 |

**第五周：**

| | |
|---|---|
| 星期一 | 画上肢外形 |
| 星期二 | 分析上肢骨骼、肌肉 |
| 星期三 | 讲解下肢基本形、比例和骨骼 |
| 星期四 | 讲解下肢骨骼、肌肉，前、后、外面 |
| 星期五 | 画下肢骨骼标本各面 |

**第六周：**

| | |
|---|---|
| 星期一 | 画下肢肌肉模型各面 |
| 星期二 | 画下肢外形 |
| 星期三 | 分析下肢骨骼、肌肉 |
| 星期四 | 复习、背记指定考试内容 |
| 星期五 | 成绩：平时作业40%，考试60%合计 |

## 课程作业及考核安排

要求学生在学习和作业过程中训练观察能力、思维能力、理解能力和表达能力，进而提高审美能力，掌握造型结构规律，这些将贯穿整个课程。

要求学生在学习过程中掌握知识，联系实际，听、习、看、研、记、用多方面结合。

课程及时间安排如上列表。讲课要充分准备，引导启发，课后要临摹复习，课堂安排模特写生，画标本、模型，加强画人体外形，根据授课知识，参考骨骼、标本、肌肉模型进行对照分析研究，理论联系实际，进行有效的学习实践。

评价标准：观察能力+分析能力+表达能力+平时作业+考试。

**任课教师签名：**　　　　年　月　日　　**系（教研室）主任签名：**　　　　年　月　日

# 第一章 解剖结构的基础知识

学习绘画人体造型非常复杂，是重要的绘画基础，许多大师都谆谆教导要"外师造化、中得心源"，简明地说就是画什么先研究什么。认识了客观对象构成规律，弄清楚了，就能够丰富地、正确地、深入地、细致地感受它。因此，无论你想要用什么手段去表现它，都离不开这个根本，那就是"结构"。它是诸多造型因素中的关键问题，是绘画的门道，也是深入地要求和完成的目标。

本章主要讲解解剖结构基础知识：这是全身人体造型的系统概况，有人体基本形、衔接、基本外形、比例、男女特征、骨骼、肌肉系统概要、骨露点、关节、外形沟窝、立体明暗等。配以简短文字、示意图、顺口溜，便于看图识图而易于了解，根据需要参考查阅。了解本章内容，也可以说就能全面系统地理解一个人的全况和整体。

总之，规律不可违，方法要正确，这是学、用成功的保证。

## 第一节　导言

### 造型艺术

教与学：主要掌握看和画各种物体的形（它是点、线、面、体、明暗的组合），深入研究其形体和立体造型及画法规律。

### 学习绘画首先要解决看、感、悟

在学习过程中首先要提高观察、认识、体会、感觉、理解、觉悟、表现、创造的能力，才能循序渐进，有了这些扎实的基本功，才能看得准、画得像，理解得深刻才能表现得精到，加上各种艺术修养，把技术提高为艺术的品位，才算成功。

### 名师出高徒

名家的理论著作，要聆听且开卷有益。在艺术教学中徐悲鸿常提道："外师造化"，"尽精微致广大"，看形要"先方后圆、宁方勿圆、方中有圆、圆中有方"，画上要"宁拙勿巧、宁脏勿净、宁过而勿不及"，在绘画过程中要注意"造型、分面，找十个明暗色调，要整体观察，找明暗交接线（结构记号）"，在构图上要"顶天立地"，用1/2法及比例法，强调画素描背素描、画速写背速写（千余张），"画头像200张才成功"。这些教导对中央美院的师生都起到了极其深远的影响。

### "外师造化"

一般学画是由不知到知，由一知半解到全知全解才能入门。学画人物要"外师造化"于"人"的结构。人的形体是指形成人的形态与体积。形体的形成又与其本身造型的体面、高宽比例和内部结构有不可分割的关系。因此认识形体首先要充分地理解结构。外部形态的起伏也是由于内部的骨骼支撑成架（形）成段落，由于肌肉的附着、拉动外形而起伏变化。由于人的头脑神经的思维感应产生了神志、语言、行动，因此画品要形神兼备。

### 学者成败

学习艺术"外师造化"加上用心、专心坚持，循序渐进，都能学有所成。掌握了人体造型结构的规律，便初步揭开了人体的奥秘（还有许多我们所不知道的），需我们再去验证，由听来的感性知识变成理性认识，进一步理解人体的结构，成为自己活的知识。如果不师造化，不学习结构理论，不知而自以为知，视而不见，勉强抄袭，捏造去画，必将停滞不前，思路错而步步错。

## 第二节　人体的基本形

　　基本形是具有一定特点的、经过艺术概括的、不能再省略的形，它又是外形的依据，是外形的内形，是先见的初形。

　　因为人体基本形是简化的人体形，它是人体的内隐之形，也是绘画时常被学生忽略的，不能被眼睛直观看到的形。只有了解了人体的基本形后，才会画好人体。

### 全身基本形画法

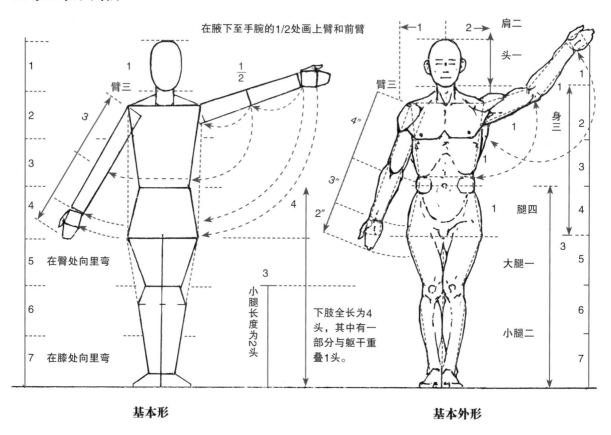

基本形　　　　　　　　　　　　　　　　　　　基本外形

　　基本形有平面基本形、立体基本形、比例基本形，有画人体整体的基本形，也有画人体局部的基本形。画基本形要从立体结构的内外明显突点、转折点等去概括基本形。

　　头部是椭圆球形或长立方体形。颈部是圆柱形（后宽前略窄且尖）。颈肩是三角形。胸廓正面看是倒梯形，侧面看是长方形或是向后倾斜的扁圆形。腰部正面看是长方形，侧面看是方形。骨盆正面看是梯形或半圆形，侧面看向前倾斜的圆形。

### 绘画要点

1. 以七头等于体高为例：正面头一、躯干三等于腿三。
2. 在身三的下1/3，分胸部和腹部。在腿三的上1/3，分大腿和小腿。
3. 可依身体比例画手臂。
4. 可依手臂比例画身体。

## 图解人体分布基本形

上臂、前臂是长方形，两者不是直的连接。手掌是扁方形，它和前臂也不是直的连接，手指是小方块前后相接，可以屈伸活动。大腿是长方形，正看是向内斜，侧看是垂直的。膝部为方形，正看向外斜，侧看向后斜。小腿是长方形，正看向内斜，侧看是垂直的。足部侧看是拱形，正看两足合并又成拱形。

**实线**

人体各部基本形。

**虚线**

从基本形连起来的人体基本外形。

**基本形**

可在人体外形显要突出点互相连接即概括而成。再由各基本形上下不同方向组合便成人体大形。再加起伏外形画成人体基本形。

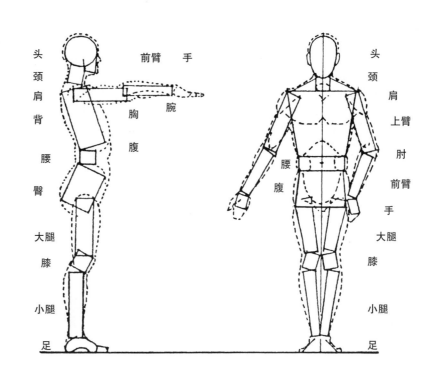

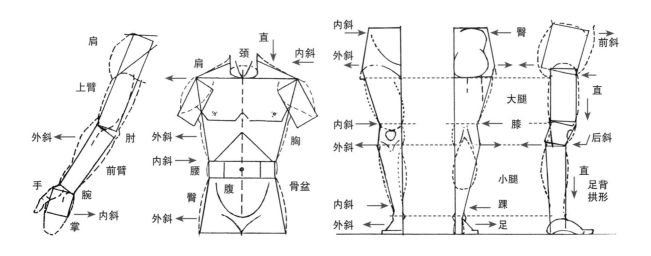

上图
图解人体基本形各大部简要名称。

下左图
人体上肢基本形。

下中图
人体上身基本形。

下右图
人体下肢基本形。

## 图解人体的基本立体形

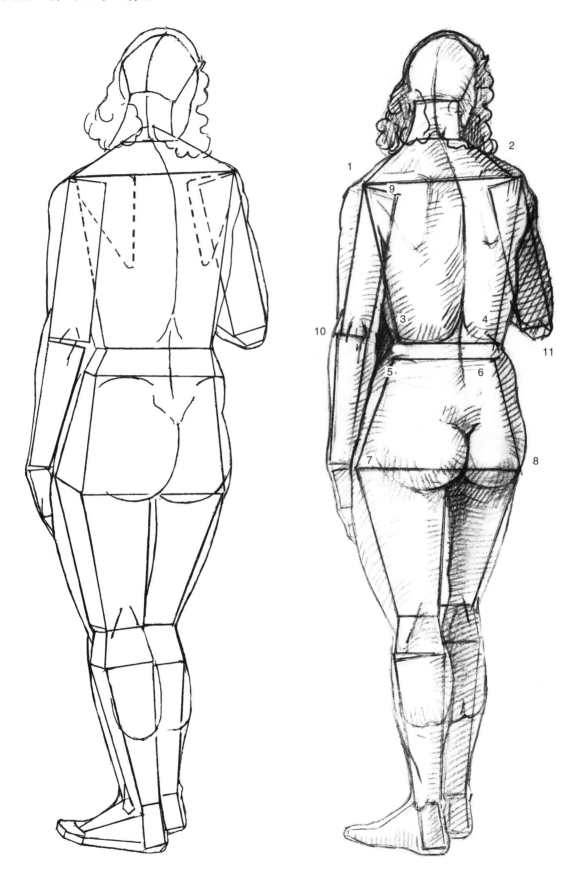

# 基本形与外形写生示范（男性）

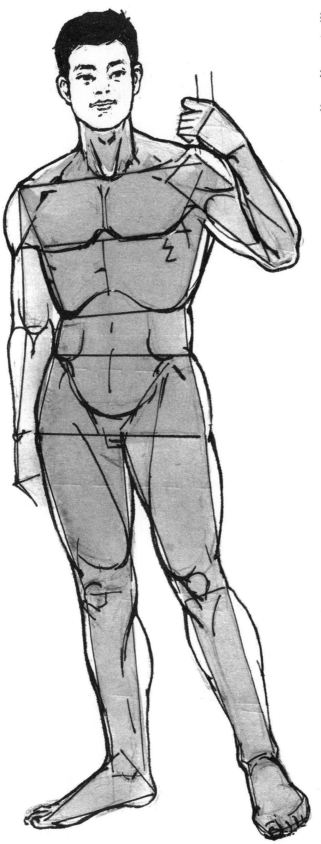

## 绘画要点

1. 把外形的突出点连起来就是结构的基本形。
2. 画外形起伏，要想到部位段落的关系。
3. 画人体外形，要内含基本形才能造型正确。

## 基本形与外形写生示范（女性）

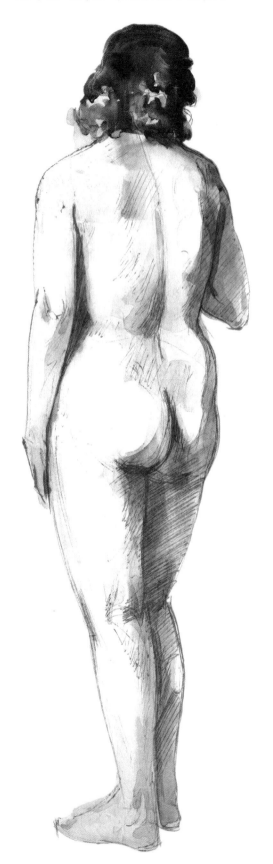

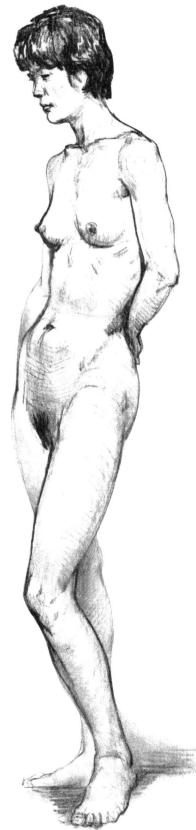

### 绘画要点

1. 要画好人体必须看准部位段落内的基本形，这样才能画准全身的外形，再用头的垂直线比画足的左右位，便有站立动态和稳定感。

2. 从外形明显的突出点、起伏点、转折点，如连接1、2、3、4是背的基本形，连接5、6、7、8是骨盆和臀部的基本形。连接3、4、5、6是腰的基本形。连接1、9、10、11是上臂的基本形，各部如此确定和概括成基本形。

3. 手臂向下垂时肩胛脊柱缘也是垂直向下的。右臂略向外斜时脊柱缘也向外略斜点。肩胛骨的长度是肩到腰的1/2长度。

4. 看出各部位的基本形后，就能看出各部位的形体，从形体定能看出正面，侧面，起伏转折面，或向里、向外的面，这就称为体面，要了解形体结构就要分析体面。再根据方向画出亮、灰、暗色调，画出正确的人体形。

## 人体的基本立体形画法与人体外形写生示范

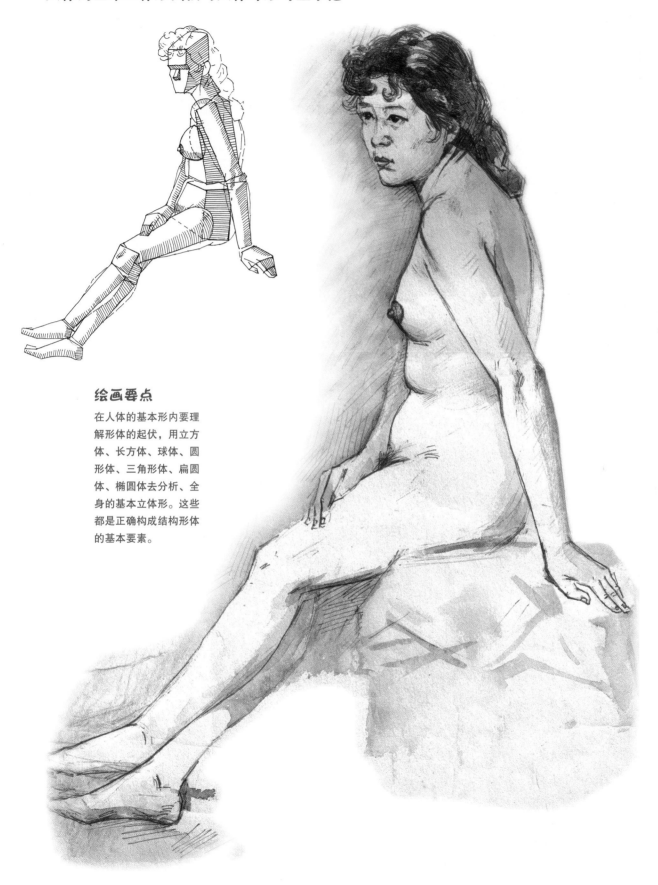

### 绘画要点

在人体的基本形内要理解形体的起伏，用立方体、长方体、球体、圆形体、三角形体、扁圆体、椭圆体去分析、全身的基本立体形。这些都是正确构成结构形体的基本要素。

## 人体的基本立体形画法与人体外形写生示范

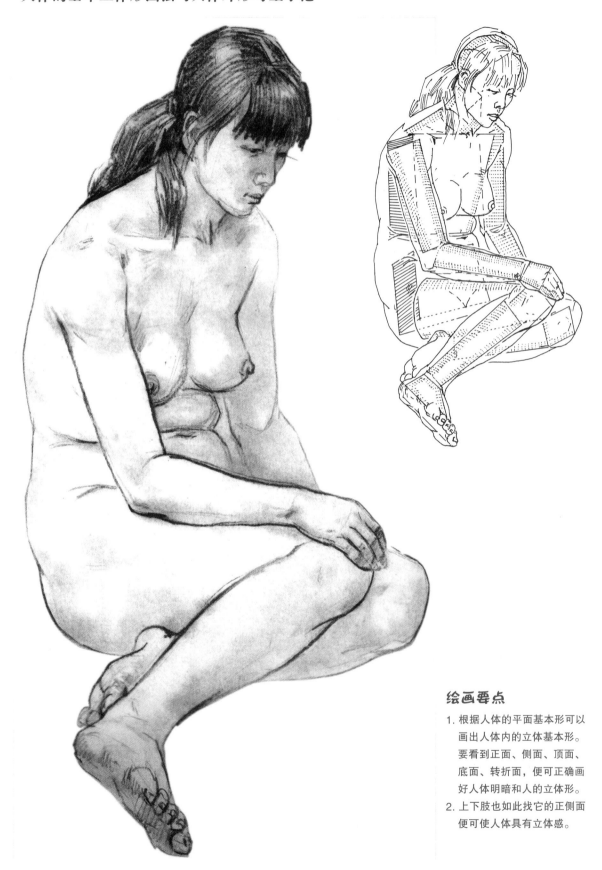

### 绘画要点

1. 根据人体的平面基本形可以画出人体内的立体基本形。要看到正面、侧面、顶面、底面、转折面，便可正确画好人体明暗和人的立体形。

2. 上下肢也如此找它的正侧面便可使人体具有立体感。

观察分析人体外形分部（写生）

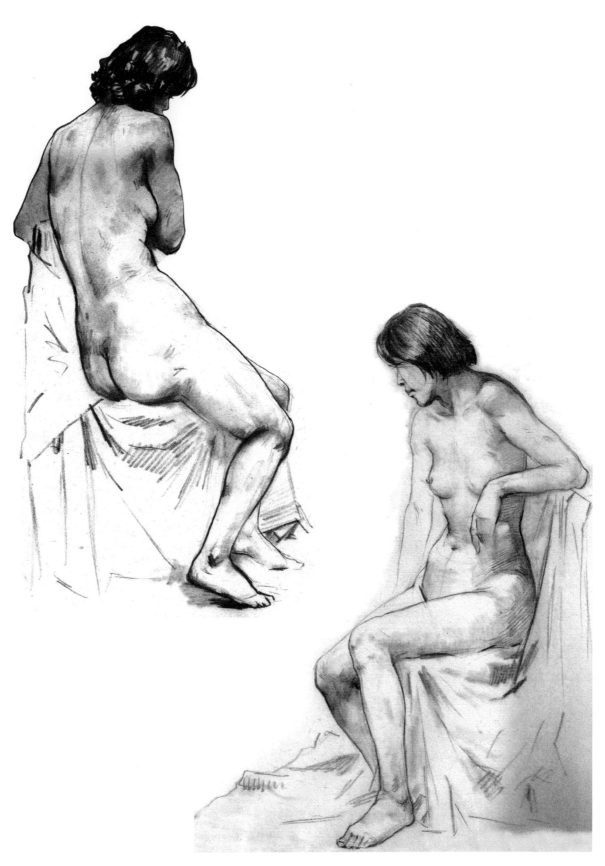

## 第三节　人体的分部、分段与衔接

我们研究人体解剖是化整为零，是分而解之进行研究，目的是研究人是怎么成为完善的、坚固的、灵活的人，要看到大整体、大整形，才能把人画好。

一个人的整体、结构、组合，应该把它看成彼此相互有机的合理连榫，把骨与骨、肌与肌、部位与部位、形体与形体像木工做家具一样地接榫成器。画人体时如果不运用相互接榫的观察法，只研究一些小零件是没有用的，只有把小零件组装接榫成整体，才能画好巧妙完善的人体。这就是我们所要研究的结构。

人体全身由头、躯干、上肢、下肢四大部分组成。画人体要形体衔接准确，部位不缺，则所画人体必然优美。

**功能与外形**

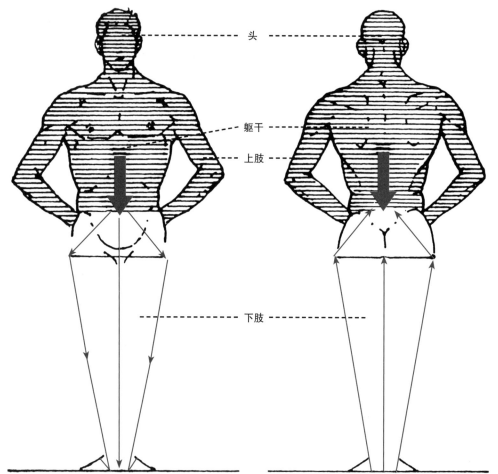

头

躯干

上肢

下肢

**绘画要点**

1. 画人体之前，必须先看到人体的体积，然后是面，最后才是线。
2. 线不是孤立的线，而是说明形和体积。
3. 上肢生长在躯干两侧，便于灵活运动。
4. 下肢长在躯干下方，便于支撑身体直立行走。
5. 人体左右对称、重量平衡。
6. 人体的形状与直立、运动力学有关。
7. 上面的重量由脊柱传至大转子，再向下到足后跟。
8. 下面的顶力，由足向上到大转子，再向中集中向上。

## 一、人体外形和段落

头部：分为脑颅（颧弓、眼眶以上，四周为保护大脑的头骨）、面颅（脸的五官部位）等部。躯干：分为颈、胸、腹、背、腰等部。上肢：分为肩、臂（上臂、前臂、肘）、手（腕、掌、指）等部。下肢：分为臀、腿（大腿、小腿、膝）、足（跗、跖、趾）等部。

头躯干共五段：三固定两活动，即头、胸廓、骨盆为三个固定段，上下有脊柱串联成整体，颈和腰为两个活动段。上下肢共计12个段落，每边都是两长（上臂、前臂、大腿、小腿）和一短（手、足），上臂组装于肩部，大腿组装于臀部，这样全身由17段总组装而成，画人体一定要看到17段的组装和形体的段落感。

**全身结构共十七段**
头躯干，共五段；
三固定，两活动。
上下肢，共十二；
各两长，和一短。

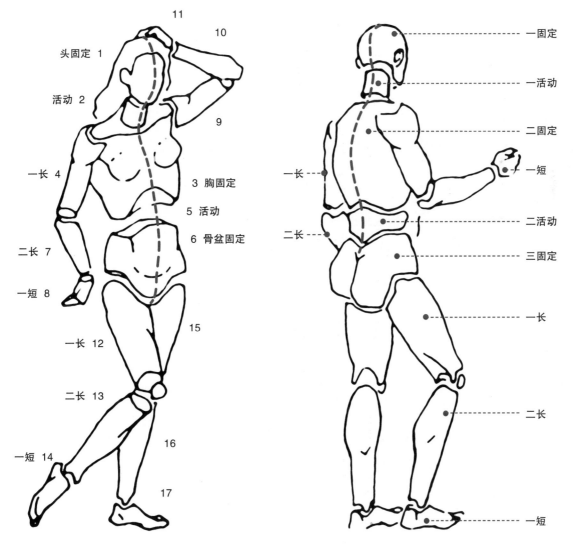

019

## 二、人体各部的形体和体积

人体各部的形体和体积也都有一定的规律：

1.人体各部的形体是由骨骼、肌肉等因素决定的。

2.用断面去分析，用线围在身体某部，就可以看出是方还是圆。

3.用明显的立方体、长方体、圆柱体去归纳。头是前长后短的立方体，颈是段圆柱体，胸是向后倾斜的扁方体或扁圆体。

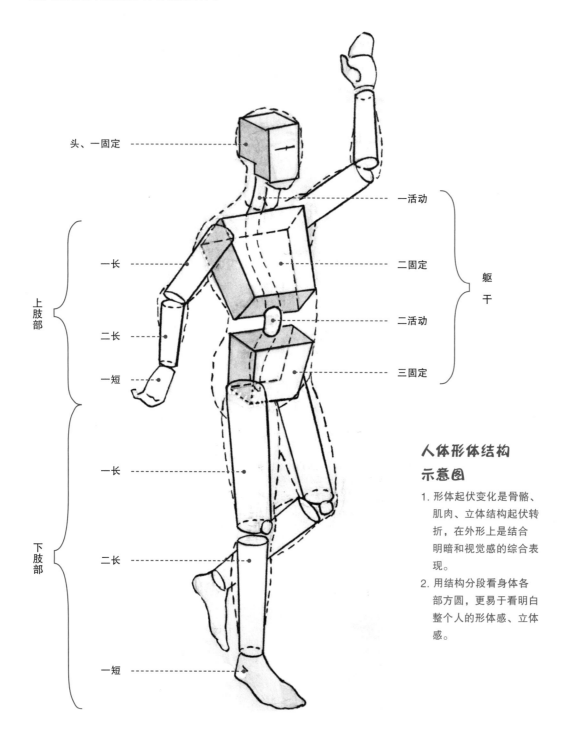

人体形体结构
示意图

1. 形体起伏变化是骨骼、肌肉、立体结构起伏转折，在外形上是结合明暗和视觉感的综合表现。

2. 用结构分段看身体各部方圆，更易于看明白整个人的形体感、立体感。

## 三、人体各部形体示意图

臀是向前倾斜的立方体或扁圆体。上臂是前后宽左右窄的扁圆体，上端再加个三角形体。前臂是左右宽的扁圆形，接近腕部的是四方体。手是扁方体，手指是方形体。大腿是前后宽的扁圆体。小腿内面平直，外面宽圆，后面是扁圆隆起的三角柱体。膝部是方形体。足背是内高外低的拱形体，足趾是方形体。

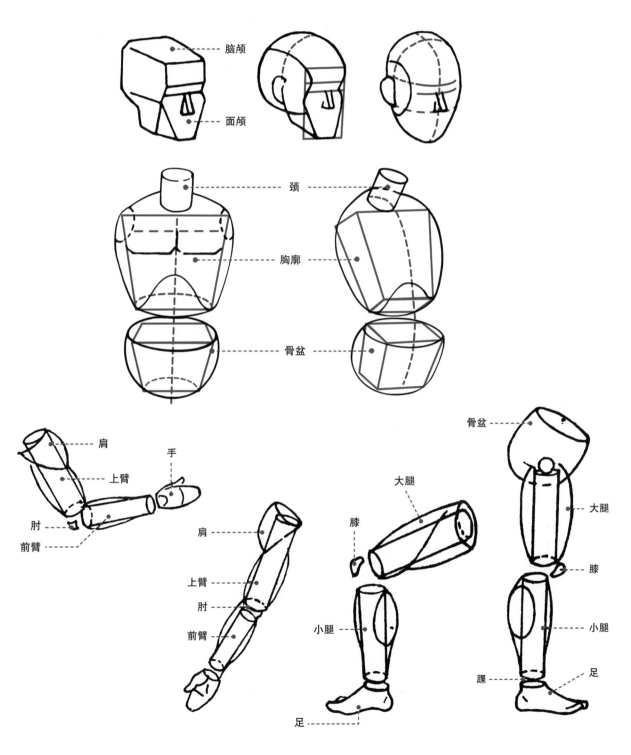

## 四、图解人体各部的衔接

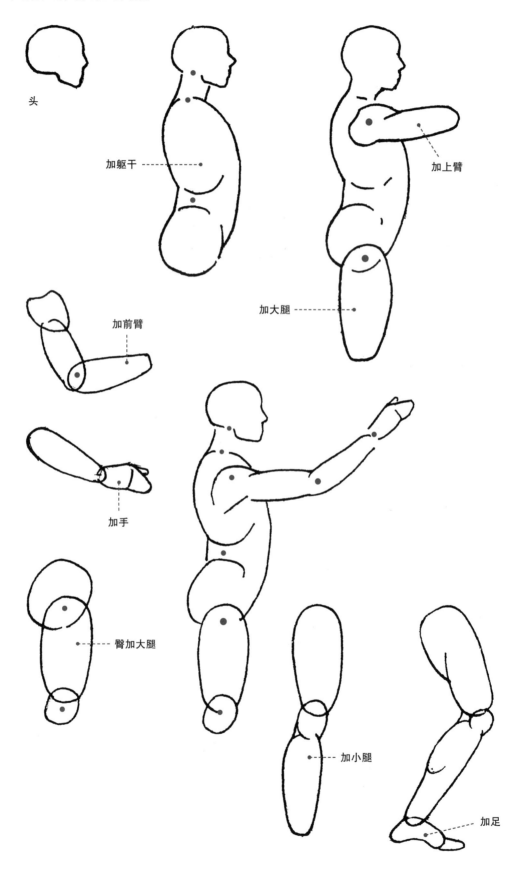

头

加躯干

加上臂

加前臂

加大腿

加手

臀加大腿

加小腿

加足

# 五、人体的简要构成和画法

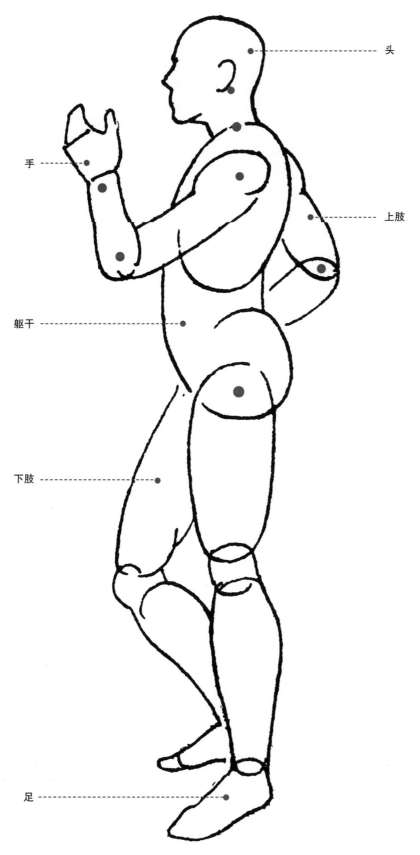

头

手

上肢

躯干

下肢

足

## 绘画要点

1. 全身四大部加以组合，很容易构成人体。
2. 要注意正确接在关节处才能真实生动、具有灵活感。

## 六、利用外形分部衔接组装画人

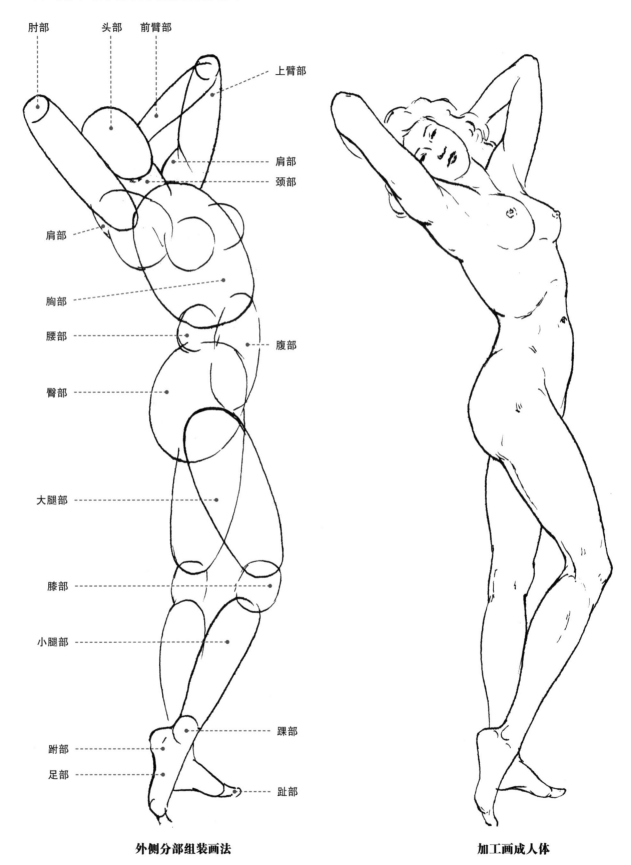

肘部　头部　前臂部

上臂部

肩部

颈部

肩部

胸部

腰部

腹部

臀部

大腿部

膝部

小腿部

踝部

跗部

足部

趾部

**外侧分部组装画法**　　　　　　　　　　**加工画成人体**

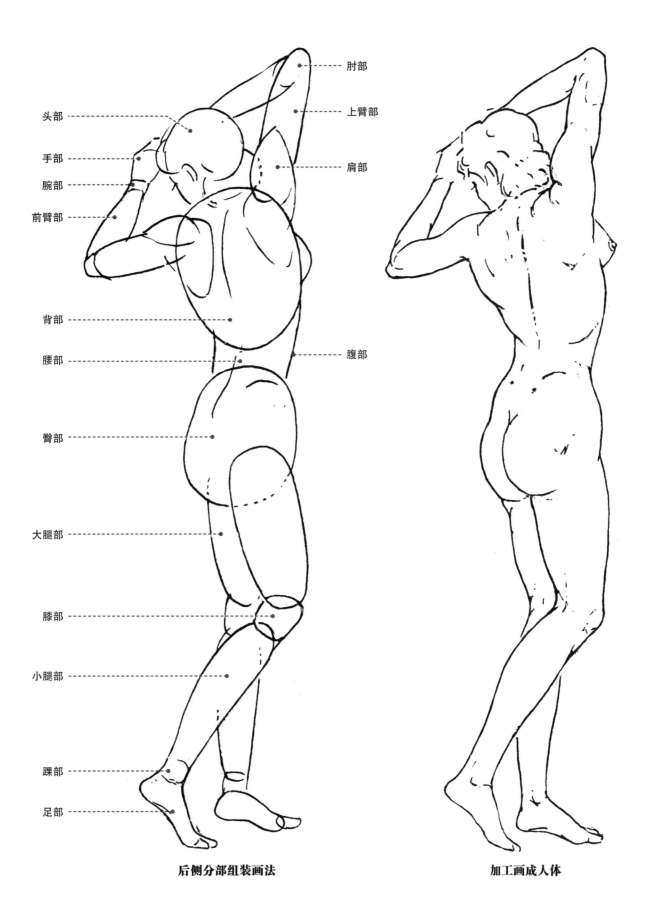

头部
手部
腕部
前臂部

背部

腰部

臀部

大腿部

膝部

小腿部

踝部
足部

肘部
上臂部
肩部

腹部

**后侧分部组装画法**　　　　　　　　　　**加工画成人体**

## 七、人体各部形体示意图

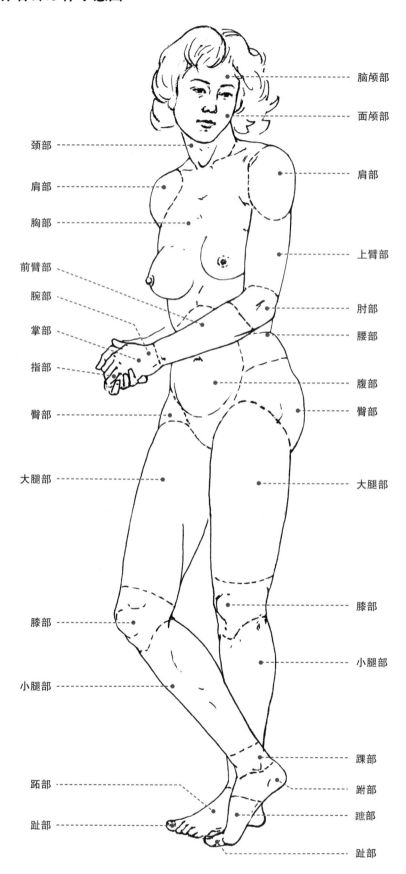

脑颅部

面颅部

颈部

肩部

肩部

胸部

上臂部

前臂部

腕部

肘部

掌部

腰部

指部

腹部

臀部

臀部

大腿部

大腿部

膝部

膝部

小腿部

小腿部

踝部

跖部

跗部

趾部

蹠部

趾部

# 八、体块衔接（外部接榫）

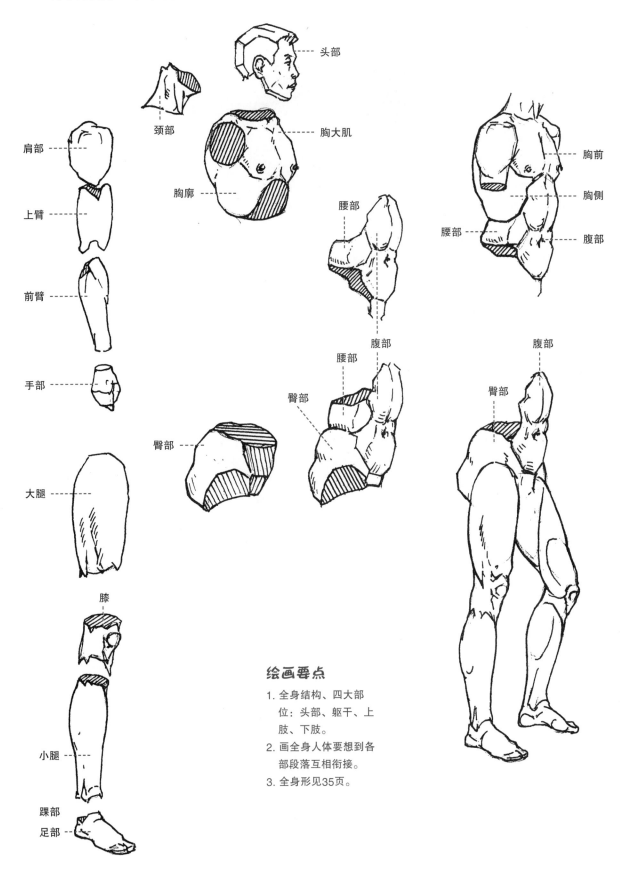

头部

颈部

胸大肌

胸廓

肩部

上臂

前臂

手部

大腿

膝

小腿

踝部

足部

臀部

腰部

腹部

腰部

臀部

腹部

胸前

胸侧

腰部

腹部

臀部

腹部

## 绘画要点

1. 全身结构、四大部位：头部、躯干、上肢、下肢。
2. 画全身人体要想到各部段落互相衔接。
3. 全身形见35页。

## 九、人体侧面各部衔接示意图

### 绘画要点

1. 画人体首先注意基本大形体、大段落的衔接。如头、躯干、上肢、下肢，是如何衔接。

2. 头与身的是颈部。上身与下身的是腰。臂与身的是肩。上臂与前臂的是肘，前臂与手的是腕。大腿与身的是臀。大腿与小腿的是膝，小腿与足的是踝。

3. 见图，段落与段落互相衔接自然合适，就是人体外形的大起伏，表现出曲线转折和节奏的形体美。

4. 段落和大形体的衔接处，就是绘画要着重表现特殊结构的形体。

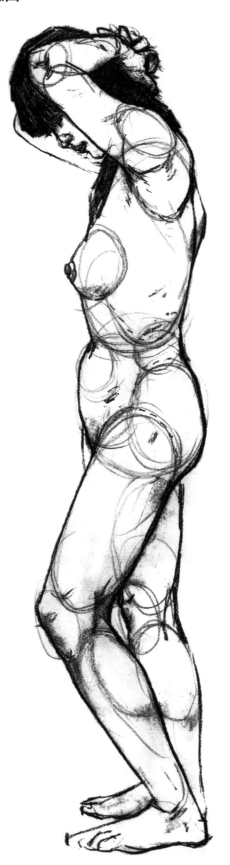

# 人体整体衔接画法和分析

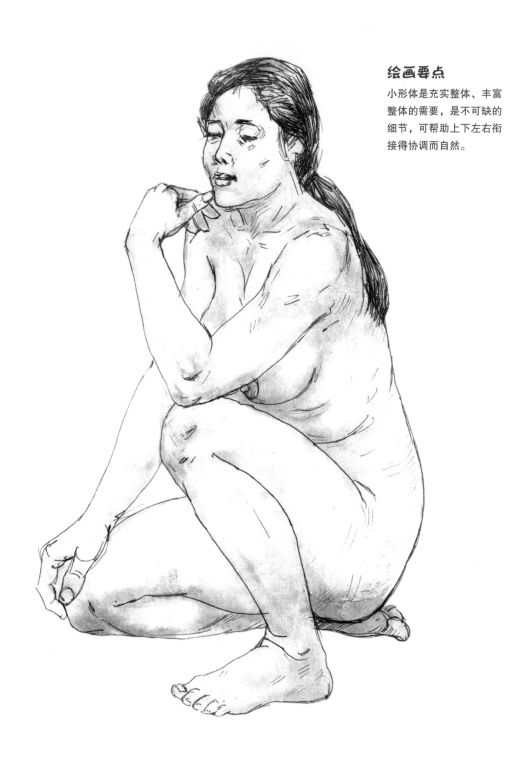

**绘画要点**

小形体是充实整体、丰富整体的需要，是不可缺的细节，可帮助上下左右衔接得协调而自然。

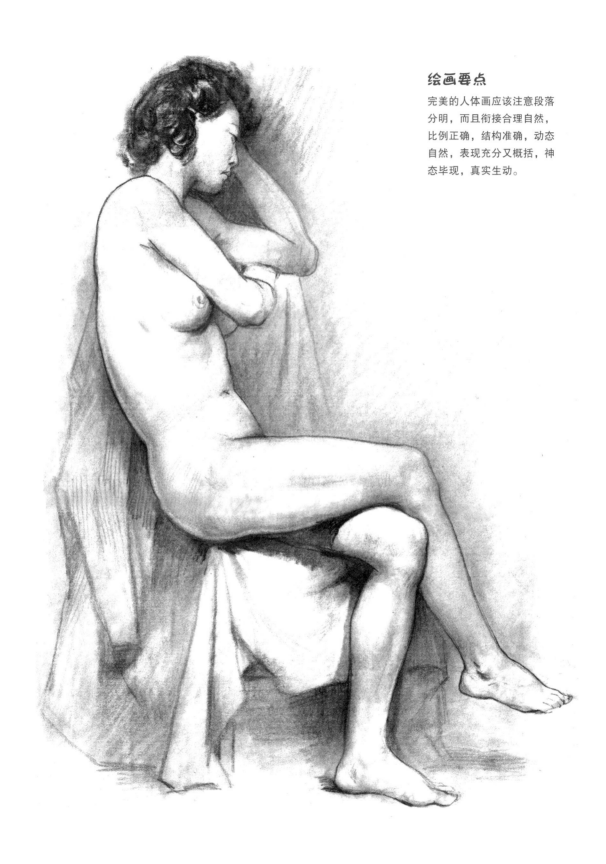

## 绘画要点

完美的人体画应该注意段落
分明，而且衔接合理自然，
比例正确，结构准确，动态
自然，表现充分又概括，神
态毕现，真实生动。

**案例示范（名家名作）**

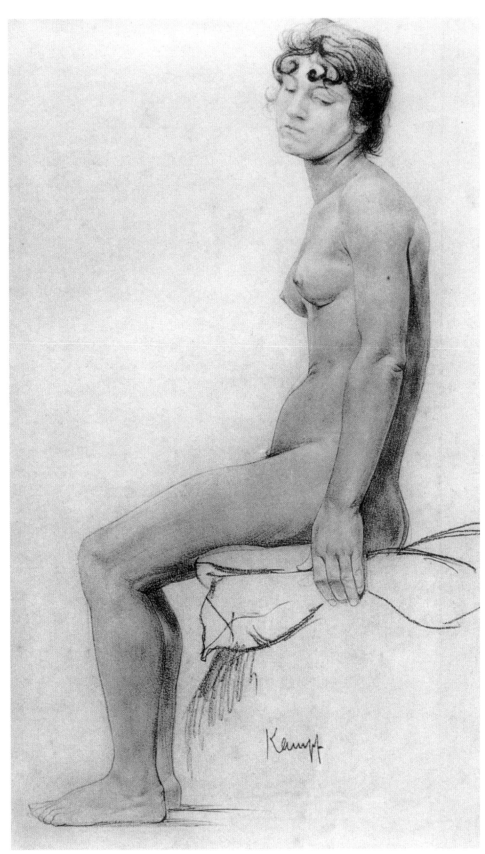

阿图尔·康勃夫（Arthur
Kampf）所绘的《人体》

## 第四节　人体外形起伏

　　研究人体外形起伏要多方面看，先分清男女、胖瘦、高低大形比例，确定外形轮廓时，就要看清不同人的外形起伏。要把之前讲过的各节综合起来，总之面对所画的人物对象都是万变不离其宗：例如基本形、基本外形、部位形、段落形、衔接形等基本规律。

　　外形，就是人体外表的起伏形状。人体外形是与人类直立行走和从事劳动的功能相关的，人体具有对称、平衡、稳定、坚固、弹性、灵活的结构特征和与之相适应的外形。人的脑颅大、面颅小、肩胛骨移后、身体前后窄左右宽等，都与直立站稳有关。全身外形只有左右两侧对称有一定的稳定性，其他前后外形都不对称，但有大小起伏调节了重量的平衡。

　　脊柱的弯曲和下肢的屈伸段落，都具有弹性的结构。上肢短而手指长，具有灵活的特征。下肢用以支撑体重和行走，故是长而粗壮的直立形，足背长而足趾短并且成弓形。

　　人体的外形轮廓，从整体看，左右两侧外形起伏对称；从侧面看，前后两侧外形起伏不对称；从局部看，上下肢各部的前后、左右的外形起伏均不对称，这是与该部位的动作和肌肉用力强弱有关。

　　观察外形起伏要根据骨骼、肌肉的突起，因此它是固定的，也是有规律的。

### 手足的功能与外形

1. 手是前后衔接能灵活动作。
2. 足是上下衔接支撑身体直立行走。

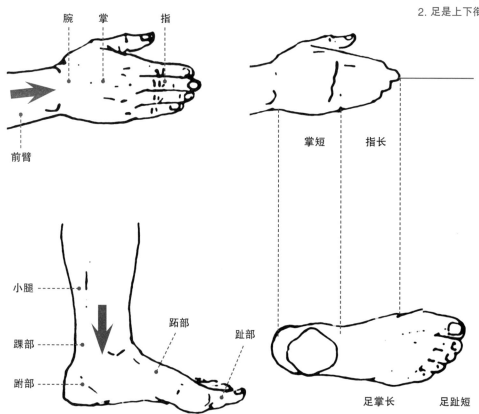

腕　　掌　　指

前臂

掌短　　指长

小腿

跖部

踝部

趾部

跗部

足掌长　　　足趾短

# 图解人体外形起伏

外

内

单手外内不
对称形，臂和手
是直伸形，前后
外形一样，结构
不一样。

足前后内外
形不对称，足背
足掌也不对称。
小腿与足是直立
向前伸的形。

背侧

掌侧

后　　　前

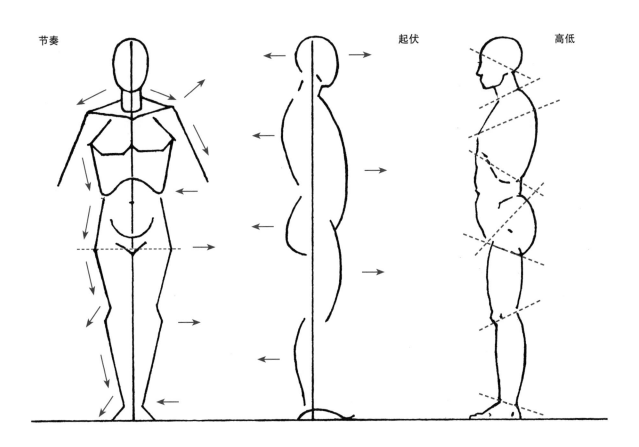

节奏

起伏

高低

# 基本人体形体写生示范

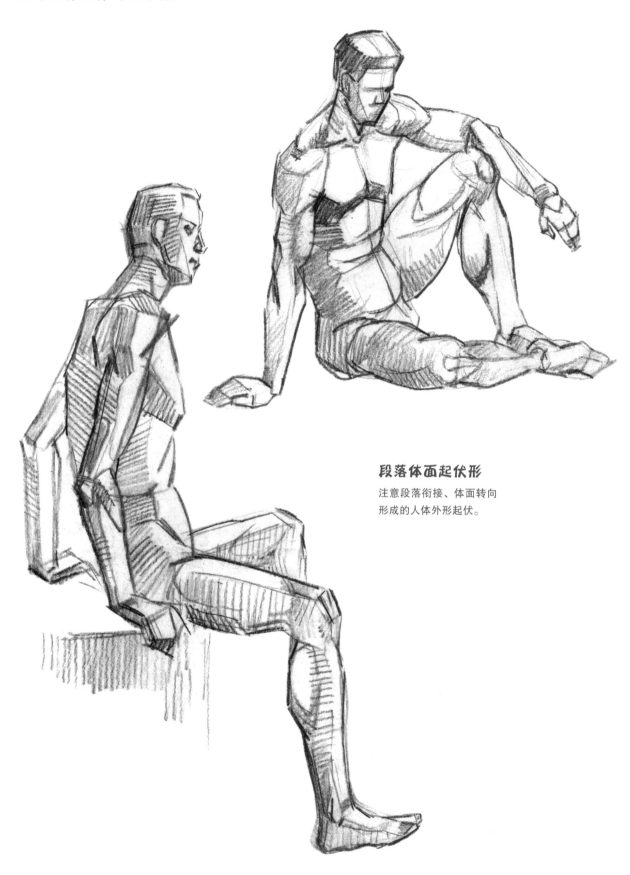

### 段落体面起伏形

注意段落衔接、体面转向
形成的人体外形起伏。

# 人体形体断面起伏

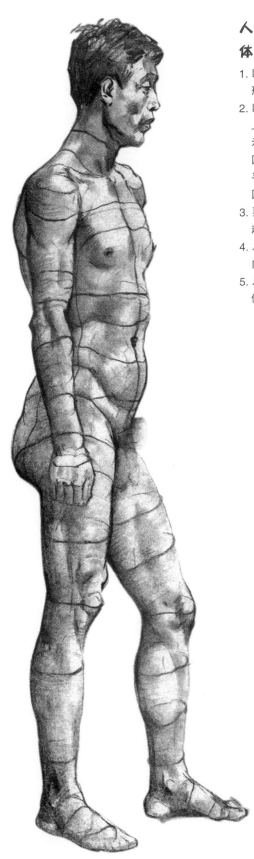

## 人体断面与外形体面分析法

1. 断面上有几个转折，外形上就有几个面。
2. 断面表示出直线，外形上就是平的面。断面表示出弧形线，外形就是圆形体积。断面表示了平的弧线，外形就是椭圆体积。
3. 要上下、左右看各段的起伏外形。
4. 从上下都可以看到向里向外起伏面。
5. 从左右都可以看到正面侧面起伏外形。

# 女人体外形起伏写生示范（立）

## 绘画要点

1. 外形边线正是反映了内部结构和体段上下左右衔接的周边起伏变化。边线也是结构起伏线。
2. 外形边线也要表现轻重、虚实、力度、起落、结构、立体感、生命动感。
3. 画外形边线要注意轻松自然，可以加强和概括更好。

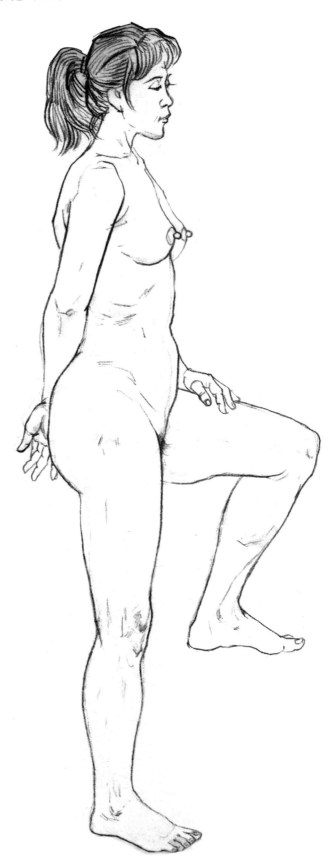

# 女人体外形起伏写生示范（跪坐）

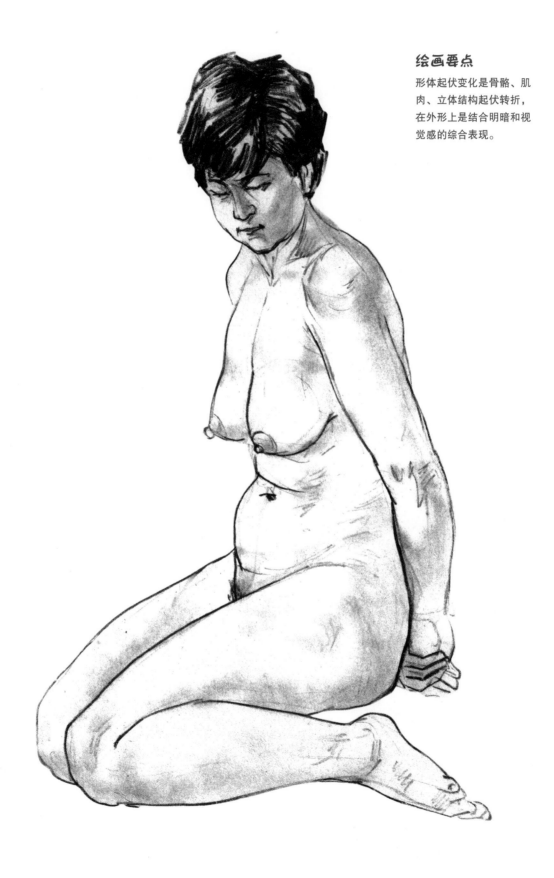

女人体外形起伏写生示范（伏卧）

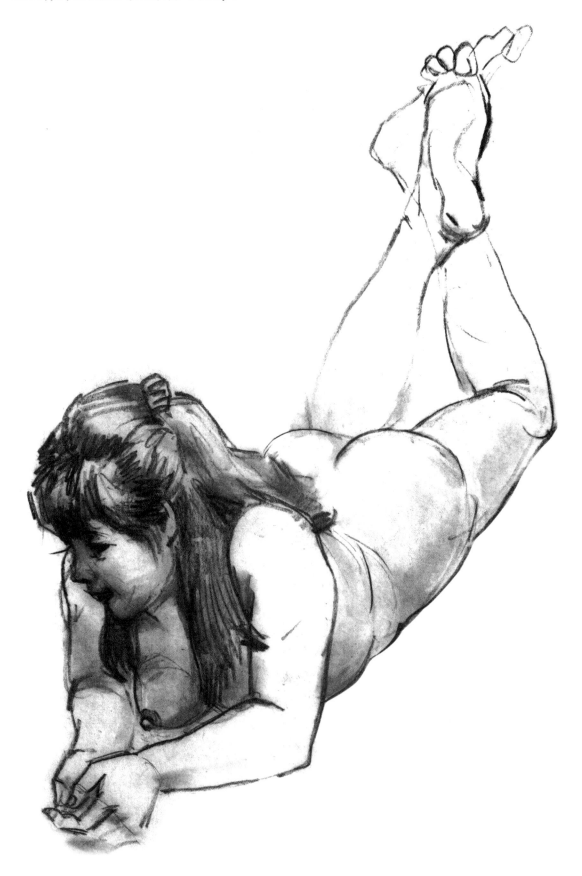

**案例示范（名家名作）**

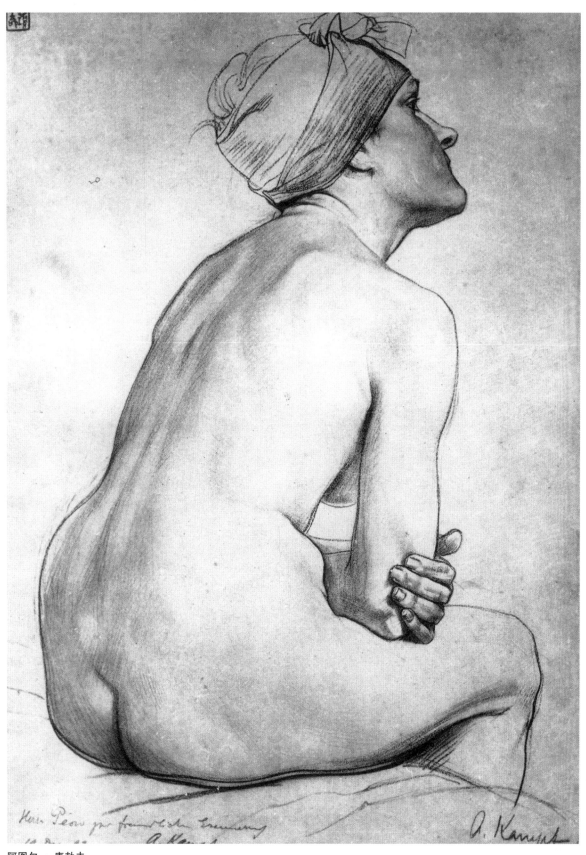

阿图尔 · 康勃夫
所绘的《人体》。

# 第五节　人体比例

## 一、人体比例画法

比例是构成人体美的基础，正确的比例能准确地表现人体的形。由于人体的各部比例都是符合黄金分割的缘故，所以人体是美的，再加上动作、体积变化，外形起伏节奏等，人体就是一个造型完满的杰作。

人体比例虽有规律，也只是平均参考数据，虽然每个人高矮不同，但是不能与平均比例相差太大，画人体时还要观察具体个人的各部相互的比例关系。

画人体比例通常以头的长度为单位，现在以7头体高的中等个为例，简要说明如下：

立七坐五盘三半，

头一肩二身三头。

臂三腿四足一头，

画手一头三分二。

上臂、前臂各一头（内侧看），

大腿、小腿各两头（外侧看）。

## 1. 人体基本比例（以中等个头为例）

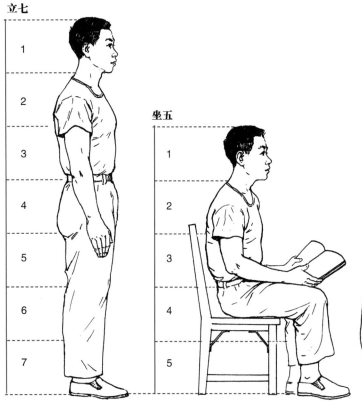

1. 传统比例有立七、坐五、盘三半的口诀，以此比例画的人体形体基本正确。

2. 根据七头比例简要方法画直立人体可总结为1、2、1、1、2：1为头，2为头下至腰2头，再1腰至臀下、耻骨下为1头，再1是臀下至膝也即前裆下至膝是1头，再2是膝至足跟是2头。

3. 侧坐比例为1、3、2、2、1：1为头，3为后背长，2为大腿长，2为小腿长，1为足长。

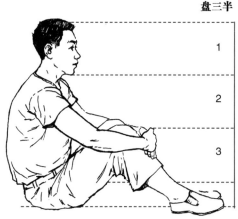

## 全身各部分解比例

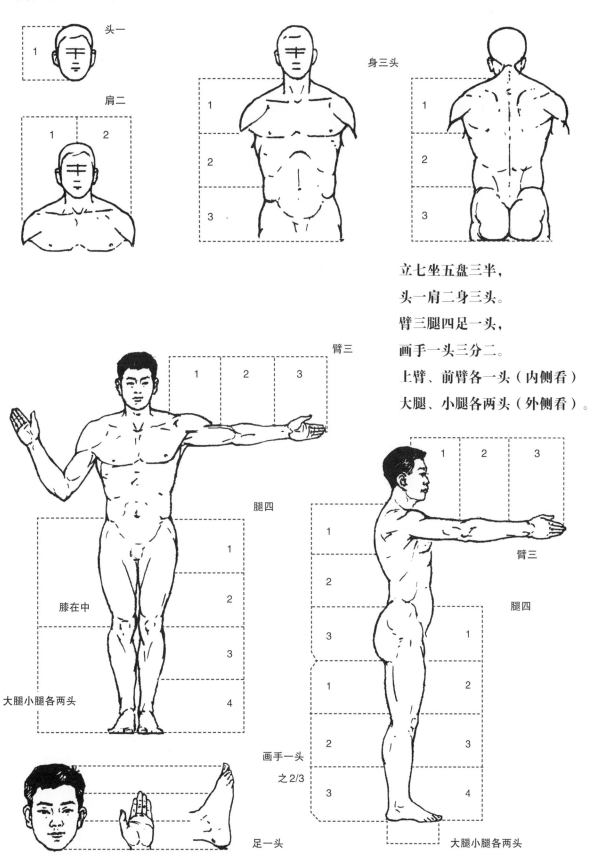

头一

肩二

身三头

立七坐五盘三半，

头一肩二身三头。

臂三腿四足一头，

画手一头三分二。

上臂、前臂各一头（内侧看）

大腿、小腿各两头（外侧看）。

臂三

腿四

膝在中

大腿小腿各两头

臂三

腿四

画手一头
之2/3

足一头

大腿小腿各两头

立七是全身站立为7个头长。

坐五是减去大腿两头的长度，为5个头长。

盘三半是盘膝而坐地上，减去下肢的长度，故为3.5个头长。

臂三是指上肢为3个头长。腿四是指下肢总长（由骨盆上缘至足跟）为4个头长。足一头是指侧面的足长为1个头长。

画手一头三分二是指手的长度为2/3头长。

上臂从内侧看，是腋下到肘部去掉肩至腋下的1/3头，故上臂看到的是1头。从侧面看，是肩到肘加肩到腋下的1/3头，故上臂为1⅓头，因此外侧看为1⅓头，内侧看为1头。

大腿、小腿各两头是指臀至膝的大腿和膝至足底的小腿各为2个头长。

从前面看，大腿与躯干相接去掉一部分，故而大腿1头长，侧面看为2头长，因此正看大腿短而小腿长。

手臂，从内看，上臂、前臂一样长。从外看，上臂长，下臂短。

腿部，从前看，大腿短，小腿长。从外看，大腿小腿同长。

## 2. 高、中、矮个的比例差异

## 二、全身比例简记法

正面看从头至足底为1、2、1、1、2。

侧面看从头至足尖为1、3、2、2、1。

说明：正面看，1头长为头顶至下巴，2头长为头下至腰，1头长为骨盆、臀部长，1头长为大腿长，2头长为膝至足跟长。侧面看，1为头长，3为躯干长，2为大转子至膝长，2为膝至足跟长，1为足长。

## 三、比例差异表现在大腿

7头体高：大腿为1头长。

7.5头体高：大腿下加1/2头，膝下移。

8头体高：大腿下加1头，膝下移。

6.5头体高：大腿减1/2头，膝上移。

6头体高：大腿、小腿都减1/2头。

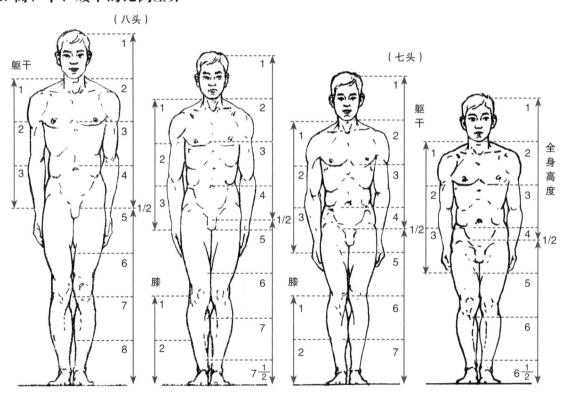

# 图解人体比例的写生应用

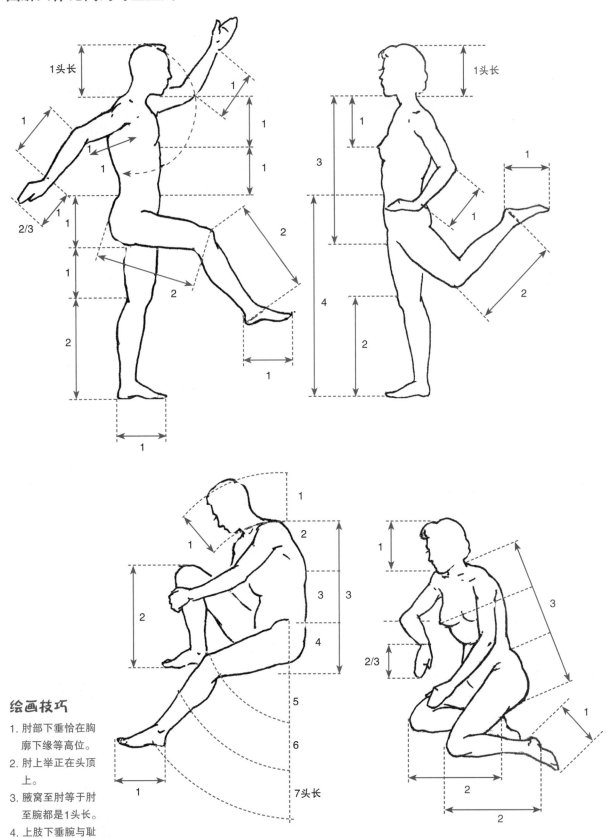

## 绘画技巧

1. 肘部下垂恰在胸廓下缘等高位。
2. 肘上举正在头顶上。
3. 腋窝至肘等于肘至腕都是1头长。
4. 上肢下垂腕与耻骨等高位。

## 男女人体比例分段和躯干部比例比较

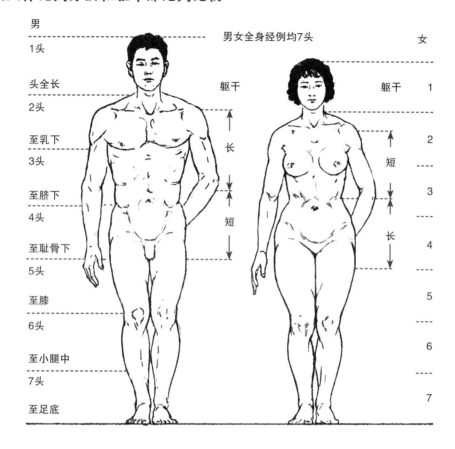

男
1头
头全长
2头
至乳下
3头
至脐下
4头
至耻骨下
5头
至膝
6头
至小腿中
7头
至足底

男女全身经例均7头

躯干
长
短

躯干 1
2 短
3
长 4
5
6
7

女

男一头在乳下，
女一头在乳头。

男体略高肩膀宽，
肌肉强壮起伏显。

女体略低臀宽圆，
体表柔圆手足小。

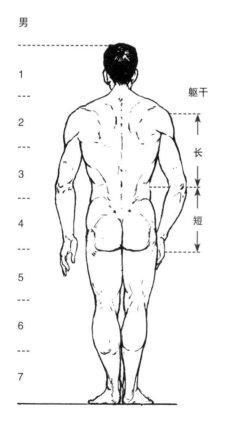

男
1
2
3
4
5
6
7

躯干
长
短

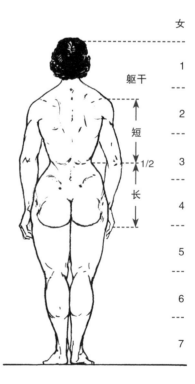

女
1
2
3
4
5
6
7

躯干
短
1/2
长

男背宽，腰线低，
臀较方，比肩窄。

女背窄，腰线高，
臀围宽，比肩宽。

# 第六节　男女体形特征

## 一、男女人体特征图

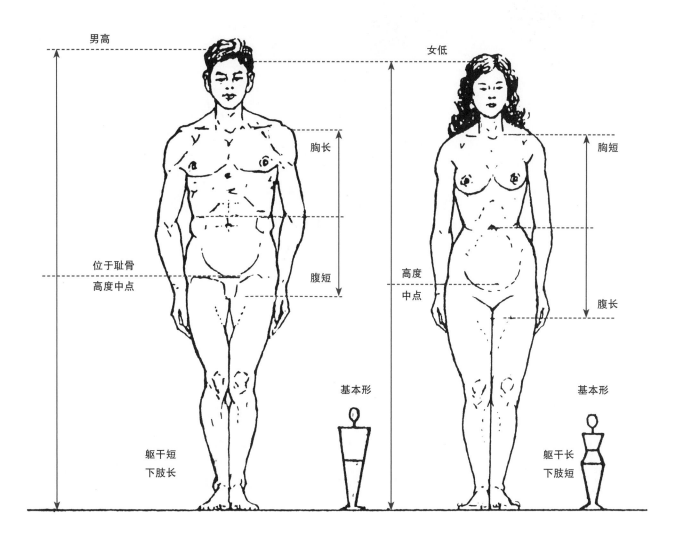

## 二、男女体形特征比较

### 1. 头部

  男子的整个头略大，正面为椭圆形；女子为蛋圆形。男子额宽而高；女子较窄而低。男子顶骨显著突出，呈丘状；女子则呈弧线形。男子眉弓发达而额结节不明显；女子相反额直而圆突。男子眼眶与头骨相比显得小；女子显得大。男女发型习惯上是男短女长，男子鬓发短方；女子狭长。男子眉粗直而平；女子的眉细长，呈弧形。男子鼻梁高，鼻孔大；女子鼻梁平直，鼻孔小。男子的颧骨大而方；女子小而圆。男子口大唇厚，呈方形；女子的口小唇薄，呈波形。男子下颌大而角方，下巴方而宽；女子下颌小而角平缓，下巴尖圆。男子后脑方；女子圆突。

## 男女人体外形特征与局部外形比较

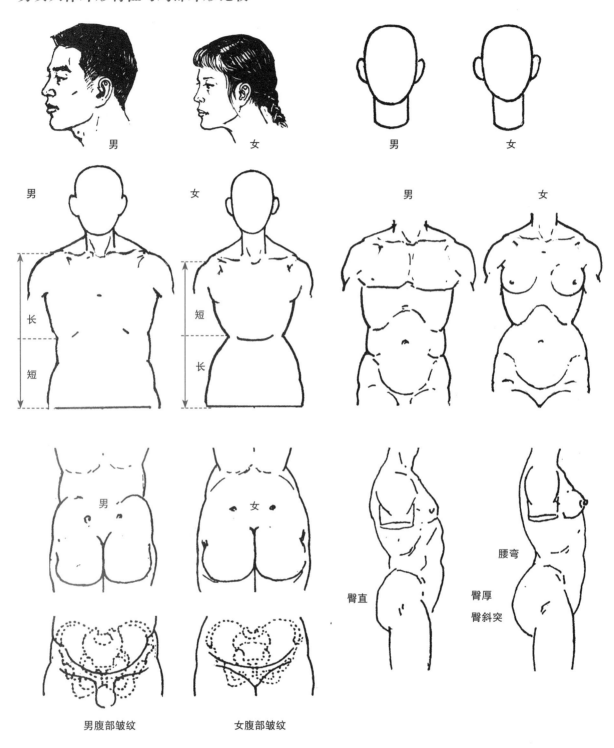

男　　　　女　　　　　　　男　　　　女

男　　　　　女　　　　　　　　男　　　　　女

男　　　　　　　　女

臀直　　　　　臀厚
　　　　　臀斜突

腰弯

男腹部皱纹　　　　女腹部皱纹

男：额平斜，头方下巴方。　　　男：颈短粗，肩宽平，上胸长，下腹短。　　男：腰粗，有一段长方形的转折，臀窄而方。
女：额圆突，鼻直下巴尖。　　　女：颈长，肩窄，上胸短，下腹长。　　　　两髂后上棘间距近，成正三角形。
男：头形正面大多呈椭圆形。　　男：肋弓和腹下沟弧形对称。　　　　　　女：腰细，胸部犹如直插在臀部，臀部宽圆，
女：头形正面大多呈蛋圆形。　　女：肋弓呈尖圆，腹下沟弧形较圆。　　　　髂后上棘间距宽，外表为明显的圆窝。

## 2. 颈部

男子的颈短粗，喉结大而且低，两胸锁乳突肌粗圆，侧面看上粗下细。女子的颈长细，喉结小而高，颈下部甲状腺较男子发达，所以颈部从侧面看上细下粗。胸锁乳突肌稍细，女子颈部有两三条横纹，称为维纳斯的项圈。

## 3. 肩部

男的肩平宽，锁骨长而弯曲度大。女的肩部平斜，锁骨略短而直。男子背部斜方肌上部宽厚，外侧三角肌发达厚大，三角肌起点宽厚。女子肩部肌肉不发达，三角肌起点处不厚而中部厚而宽。因此男子肩方宽，女子肩薄窄。

## 4. 胸部

男的胸廓大、厚而宽，女的窄而圆。

男子是上胸长于下腹，女子胸廓与下腹部等长，因此显得下腹长。因为女子骨盆宽，臀部脂肪厚，所以腰部不明显而臀部宽圆。男子骨盆窄，腰部腹外斜肌发达而呈方形，故腰明显，臀部呈方圆形。

## 5. 乳部

男子的胸部胸大肌发达，呈四方形而乳头小。女子的胸大肌不发达，乳腺发达而隆起，呈半球形或漏斗状的圆锥形，乳头大，有弹性，整个乳房位置在第二至第六根肋骨之间，是肩至腰的中1/3处。

## 6. 腰部

男子的腰部粗圆，腹外斜肌发达，呈方形；又因为骨盆窄些，所以腰部转折明显。女子的腰细，人们常用蜂腰来形容。又因为胸廓小，腹外斜肌不发达，加上骨盆宽大，所以腰部区分不明显，犹如胸部直插在骨盆及腹部的圆形体积上。男子因为骨盆斜度小，所以腰椎较直，女子因为骨盆向前斜弯度大，直立时腰部弯曲更明显。

## 7. 腹部

男子腹部肌肉在脐上有两排六块，脐下大都为一整块，腹下沟略方圆。女子腹部脂肪较厚，腹部外形圆隆。腹下沟弧度大，耻骨结节处脂肪多有明显隆起。

## 8. 背部

男子背部肌肉凸凹变化明显，肩胛骨大而明显，脊柱弯曲度较小。女子背部肩胛骨显得小些，又因皮下脂肪较多，所以背部圆浑，凸凹变化不显著，脊柱弯曲度较大。

## 9. 上肢

男子整个上肢较女子长些，肩部三角肌发达，臂部肌肉强壮，肌肉界线明显，肘部、胸部骨形肌腱明显。腕部较宽方，手较大，指较粗，且圆而方，浅静脉管较显著。

女子的肩部较窄，上肢较短，手较小，臂部肌肉分界不明显，外表较圆浑。腕部较狭而厚，腕背较圆，手指细长，指头略尖圆，指甲也较男子更细长。

## 10. 下肢

男子臀部较窄方，女子臀部宽大肥圆，宽于肩部。男子前面两髂前上棘间距近，女子很宽。男子臀后两髂后上棘间距近，和骶形成的三角形狭小，女子两髂后上棘间距大，和骶骨尖形成的三角形宽大。男子腿部肌肉分界明显，膝部髌骨大而厚，膝部较狭，足部宽大而厚，足趾粗大而方。女子的大腿脂肪发达，前后厚度较大，从前面看，两腿并立大腿内侧不见间隙，膝部较宽圆，侧面看膝部髌骨很突出，踝部较圆浑，足狭小而薄，足趾细长，趾头略呈圆尖形。

写生范例

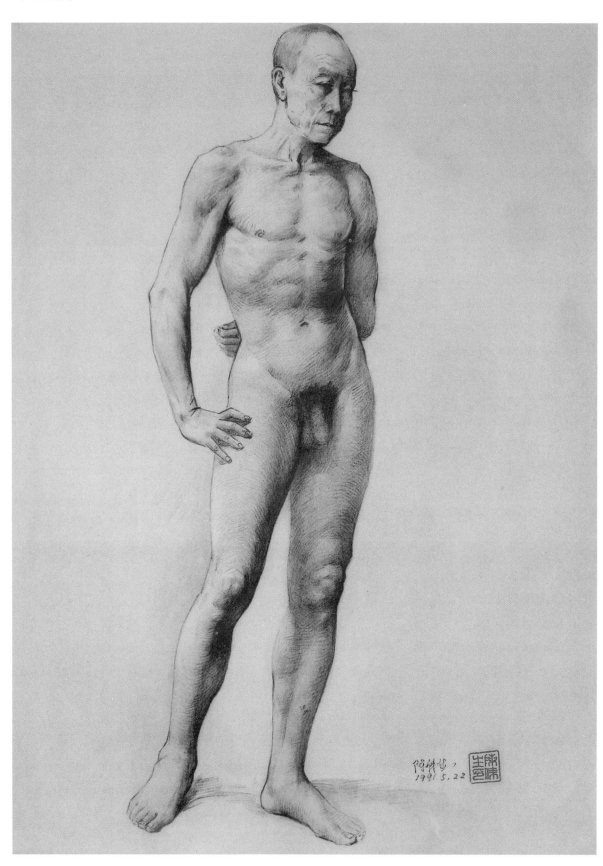

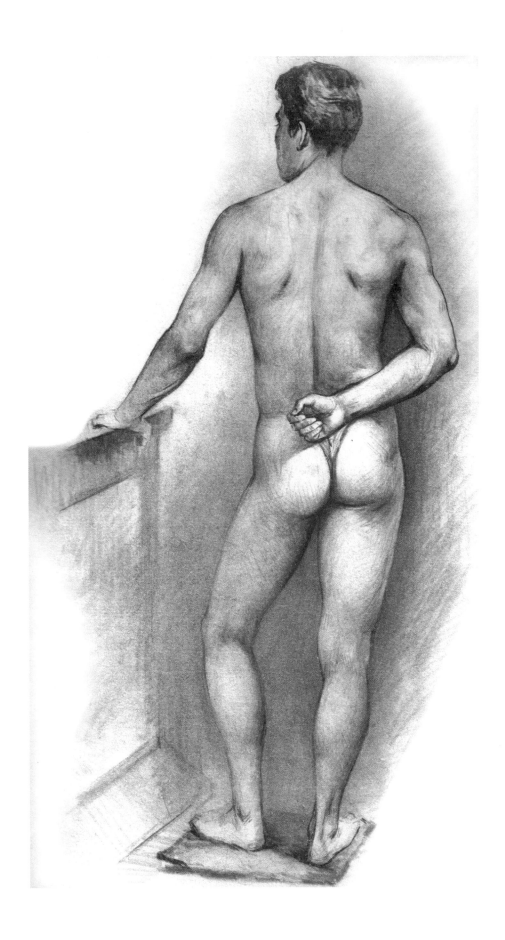

男性体型特征

1. 额平斜、头方下巴方。

2. 头形正面大多呈椭圆形。

3. 颈短粗、肩宽平、上胸
   长、下腹短。

4. 肋弓和腹下沟弧形对称。

5. 腰粗，有一段长方形的转
   折，臀窄而方。

6. 两髂后上棘间距近，成正
   三角形。

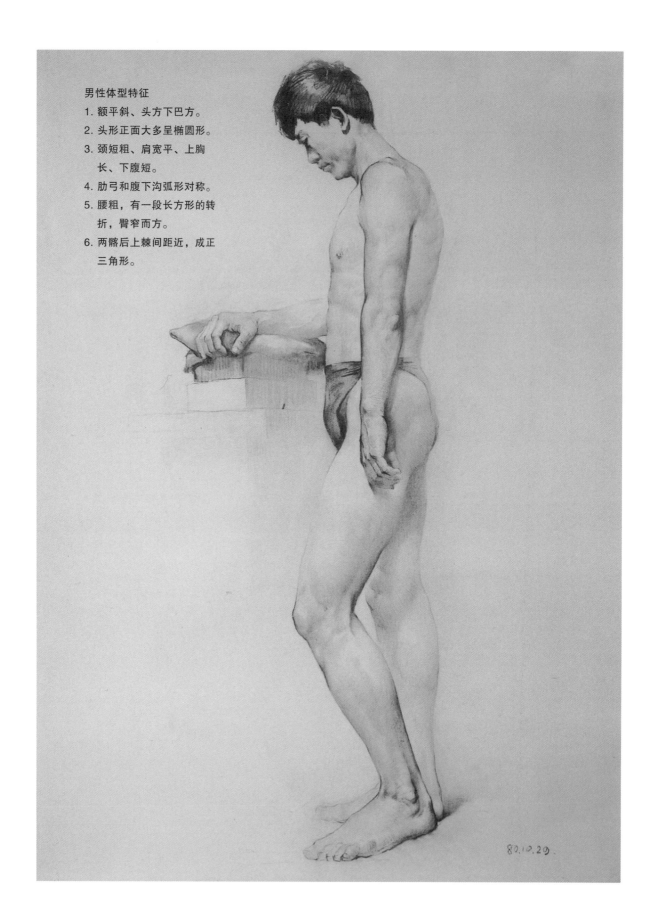

80.10.20.

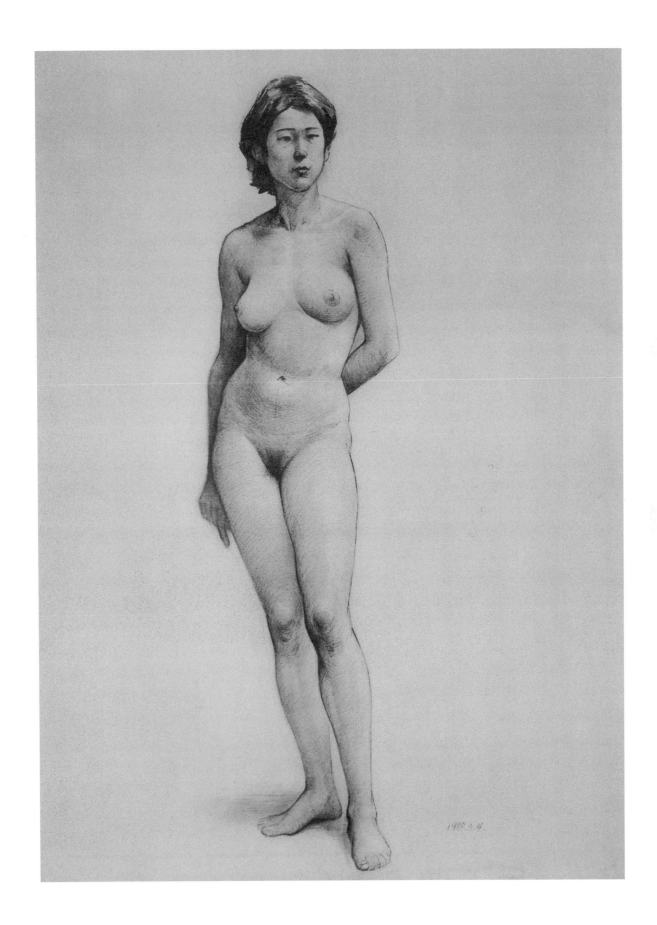

1988.3.4.

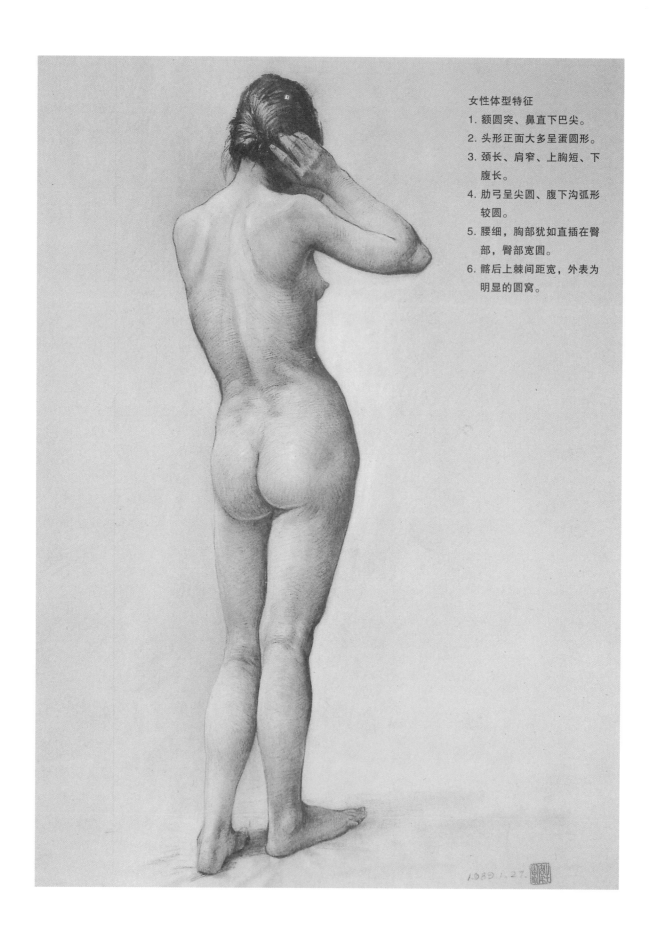

女性体型特征

1. 额圆突、鼻直下巴尖。

2. 头形正面大多呈蛋圆形。

3. 颈长、肩窄、上胸短、下腹长。

4. 肋弓呈尖圆、腹下沟弧形较圆。

5. 腰细，胸部犹如直插在臀部，臀部宽圆。

6. 髂后上棘间距宽，外表为明显的圆窝。

1989.1.27.

## 案例示范（名家名作）

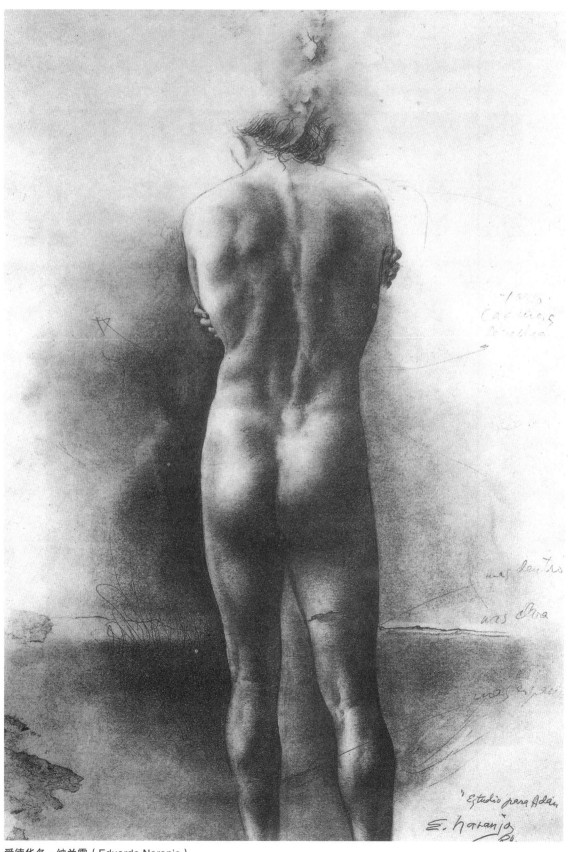

爱德华多·纳兰霍（Eduardo Naranjo）
为创作亚当所绘的习作。

## 第七节　全身骨骼（系统）

　　全身共有206块骨骼，男女的骨骼一样多，但形状长短有异。全身骨骼大体分为头骨、躯干骨、上肢骨、下肢骨等。骨的大小不同，形状不一，概括起来可分为长骨、短骨、扁骨、不规则骨。长骨呈圆柱形或三棱形，多见于四肢骨。短骨一般呈立方形，纵、横、高三个径大致相等，多见于结合坚固，并有一定灵活性的部分，如腕骨及跗骨等。扁骨多呈板状，长径及横径较大而厚度较小，如肋骨、肩胛骨及颅顶骨等。不规则骨，其形状不规则，如脊椎骨、颞骨、髋骨。骨骼是人体内部最坚固的结构，决定人体各部分的长度和比例，固定头形、胸腔和骨盆的大形。

　　骨骼的互相连接构成人体的支架，其结构坚固而又灵活，主要特点是适应直立行走，能支撑体重又有弹性，符合力学结构。因此人类的骨骼不论在形态结构上还是功能上都符合有机体的长期发展规律。

　　骨骼起着活动身体的机械作用，关节骨形与运动功能有关，所以研究骨形要从动作功能的观点去观察和理解骨形的形状特征。单向活动的有单轴的造型，呈圆柱形和滑车形。多向活动的就是能做多种动作的关节，其形必是一端球形，另一端是深窝形。

　　艺用解剖学应密切联系外形和造型需要，要注意骨骼的外露点，体内的方向位置、离外形的深浅距离以及构成体形的大形轮廓。

**全身骨骼**

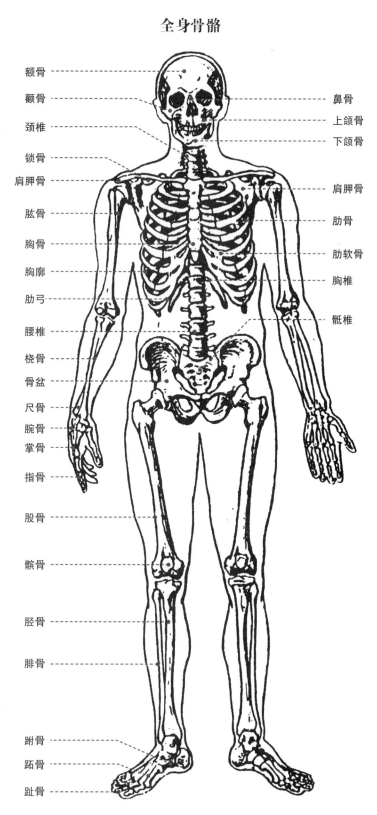

额骨　颧骨　颈椎　锁骨　肩胛骨　肱骨　胸骨　胸廓　肋弓　腰椎　桡骨　骨盆　尺骨　腕骨　掌骨　指骨　股骨　髌骨　胫骨　腓骨　跗骨　跖骨　趾骨

鼻骨　上颌骨　下颌骨　肩胛骨　肋骨　肋软骨　胸椎　骶椎

# 全身骨骼系统（图解）

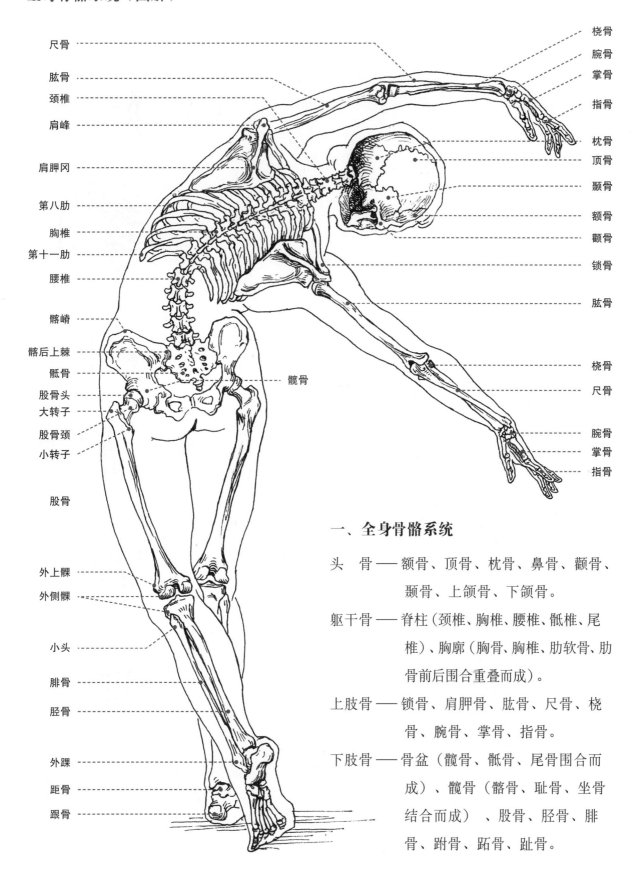

尺骨
肱骨
颈椎
肩峰
肩胛冈
第八肋
胸椎
第十一肋
腰椎
髂嵴
髂后上棘
骶骨
股骨头
大转子
股骨颈
小转子
股骨
外上髁
外侧髁
小头
腓骨
胫骨
外踝
距骨
跟骨

桡骨
腕骨
掌骨
指骨
枕骨
顶骨
颞骨
额骨
颧骨
锁骨
肱骨
桡骨
尺骨
腕骨
掌骨
指骨

髋骨

## 一、全身骨骼系统

头　骨——额骨、顶骨、枕骨、鼻骨、颧骨、颞骨、上颌骨、下颌骨。

躯干骨——脊柱（颈椎、胸椎、腰椎、骶椎、尾椎）、胸廓（胸骨、胸椎、肋软骨、肋骨前后围合重叠而成）。

上肢骨——锁骨、肩胛骨、肱骨、尺骨、桡骨、腕骨、掌骨、指骨。

下肢骨——骨盆（髋骨、骶骨、尾骨围合而成）、髋骨（髂骨、耻骨、坐骨结合而成）、股骨、胫骨、腓骨、跗骨、距骨、趾骨。

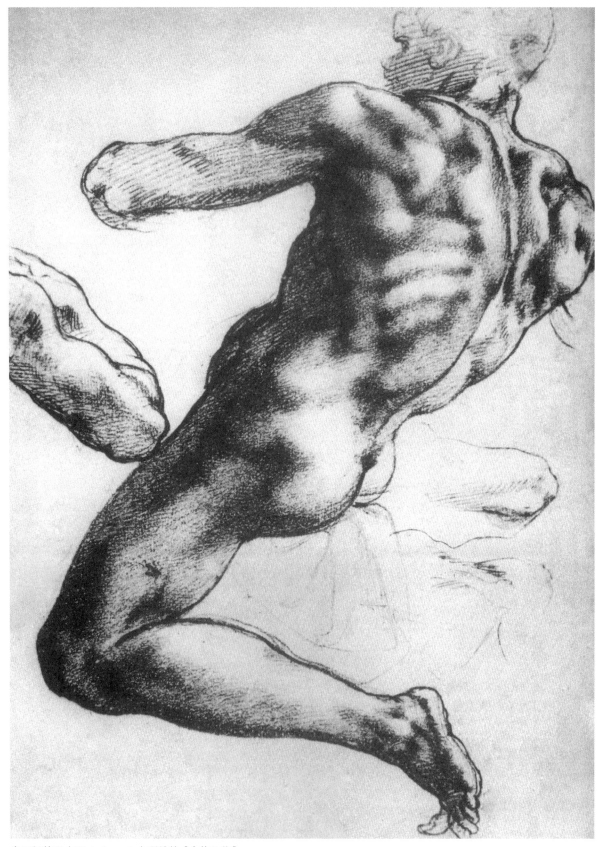

米开朗基罗（Michelangelo）所绘的《人体习作》。

## 案例示范（名家名作）

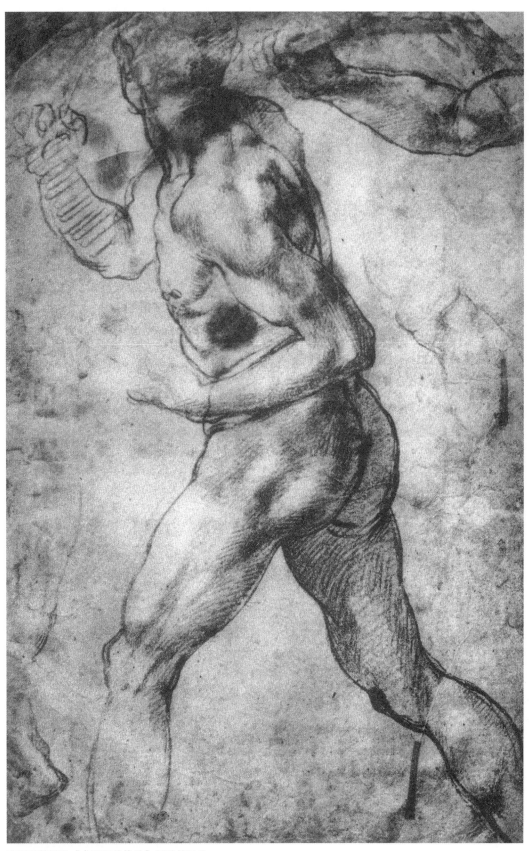

米开朗基罗为《卡西那的战斗》所绘的习作。

## 二、全身骨露点

全身三大固定体，即头、躯干、骨盆，主要是骨骼决定大的形体，此外胸廓上如锁骨、胸骨、部分肋骨、肋弓、后面的棘突都是明显的骨露点。又如骨盆前面的三个骨点（两髂前上棘和耻骨结节）后面是两弯一尖（两侧髂嵴和骶骨）露于外表。

身体其他部位的骨骼，中段大部分为肌肉遮盖，而骨骼的两端却紧挨肌肉、皮肤，骨形十分显露，对外形颇有影响，在绘画上称为结构骨露点。在动作之后周围的形体虽有大变化，但骨点却是固定的，又称为结构"不动点"，在画人体时运用这些不动点，便能确定人体各部的基本形和大体比例。

头上的内外转折点也是头的不动点。上肢的锁骨内端（胸骨端）、外端，肩峰端，肱骨内、外上髁，尺骨鹰嘴，尺骨小头，桡骨茎突，各掌骨小头，指骨滑车等都是不动点。下肢的髂嵴、髂前上棘、耻骨结节、髂后上棘、骶骨、股骨大转子、髌骨、股骨内外侧髁、胫骨内外侧髁、胫骨粗隆、胫骨前嵴、腓骨小头、内外踝、跟结节、（跖）骨小头等也是不动点。

不动点除了骨点之外，还有乳头、脐孔、腹部的皱纹，胸、腹中线，脊柱中线，或某些肌肉的起止点。这些都用来确定形体位置、比例和倾斜动态。

## 头骨外露示意图

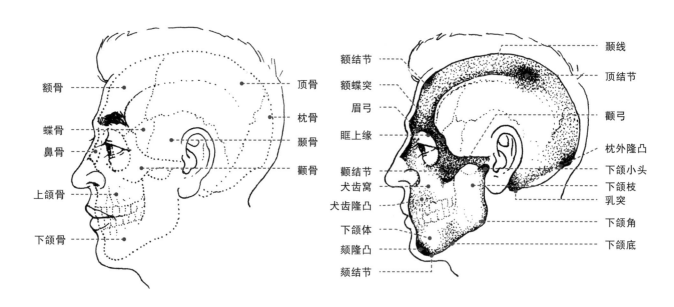

### 骨露点

它是人体内部骨骼结构局部外显处，把点连起来可以看到骨形。把周边的点连起来可以看到人体基本形和体段。

# 男人体外形骨露点（侧）

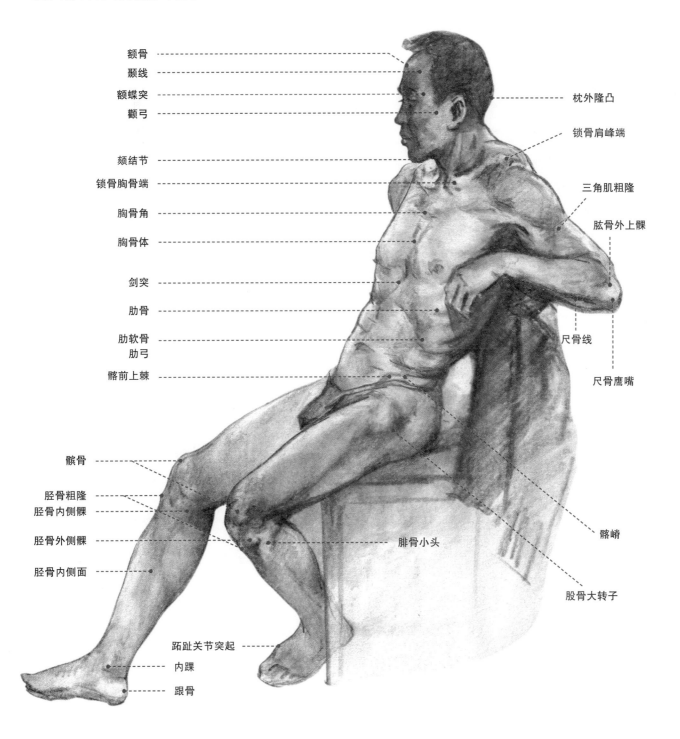

额骨
颞线
额蝶突
颧弓

枕外隆凸

锁骨肩峰端

三角肌粗隆

肱骨外上髁

颏结节
锁骨胸骨端
胸骨角
胸骨体

剑突
肋骨

肋软骨
肋弓
髂前上棘

尺骨线

尺骨鹰嘴

髌骨

胫骨粗隆
胫骨内侧髁

胫骨外侧髁

胫骨内侧面

腓骨小头

髂嵴

股骨大转子

跖趾关节突起
内踝
跟骨

# 男人体外形骨露点（背）

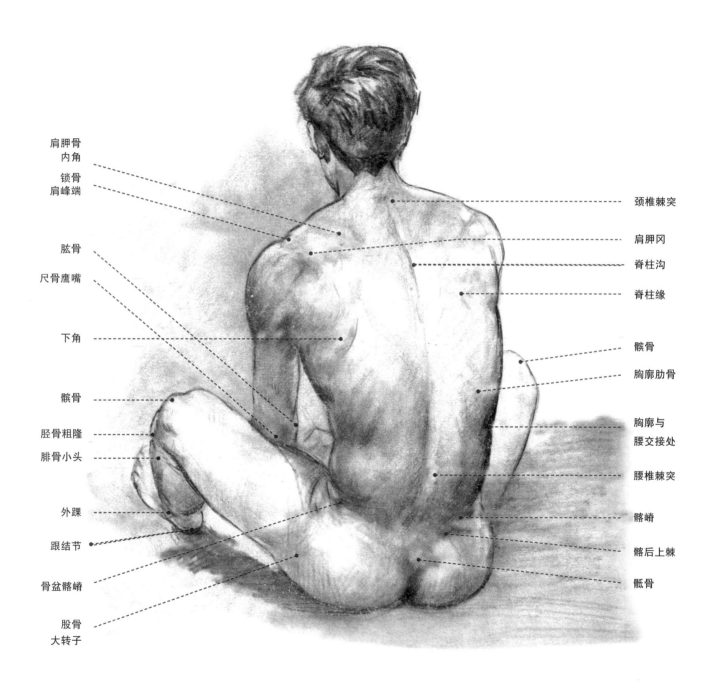

肩胛骨
内角

锁骨
肩峰端

肱骨

尺骨鹰嘴

下角

髌骨

胫骨粗隆

腓骨小头

外踝

跟结节

骨盆髂嵴

股骨
大转子

颈椎棘突

肩胛冈

脊柱沟

脊柱缘

髌骨

胸廓肋骨

胸廓与
腰交接处

腰椎棘突

髂嵴

髂后上棘

骶骨

# 男人体的骨骼分析（背）

顶结节

肩胛骨内角

颞骨乳突

锁骨肩峰端

肩胛骨肩峰

肩胛骨下角

三角肌粗隆

肱骨内上髁

髌骨

股骨外侧髁

胫骨粗隆

腓骨小头

外踝

骨盆髂嵴

大转子

坐骨结节

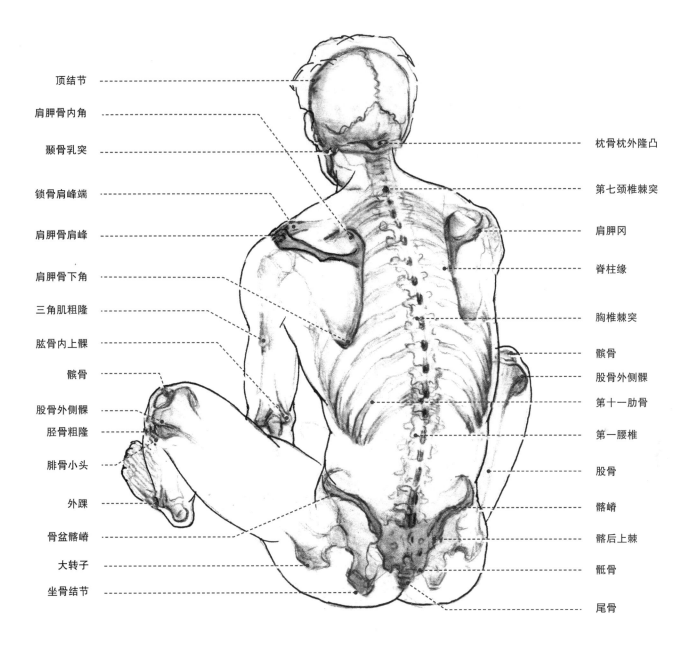

枕骨枕外隆凸

第七颈椎棘突

肩胛冈

脊柱缘

胸椎棘突

髋骨

股骨外侧髁

第十一肋骨

第一腰椎

股骨

髂嵴

髂后上棘

骶骨

尾骨

## 女人体外形骨露点（前）

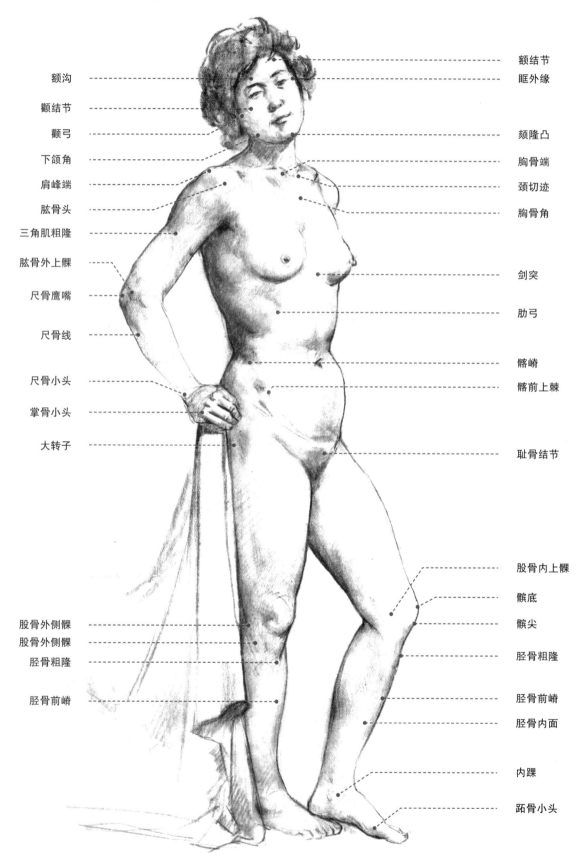

额沟

颧结节

颧弓

下颌角

肩峰端

肱骨头

三角肌粗隆

肱骨外上髁

尺骨鹰嘴

尺骨线

尺骨小头

掌骨小头

大转子

股骨外侧髁

股骨外侧髁

胫骨粗隆

胫骨前嵴

额结节

眶外缘

颏隆凸

胸骨端

颈切迹

胸骨角

剑突

肋弓

髂嵴

髂前上棘

耻骨结节

股骨内上髁

髌底

髌尖

胫骨粗隆

胫骨前嵴

胫骨内面

内踝

跖骨小头

# 女人体的骨骼分析（前）

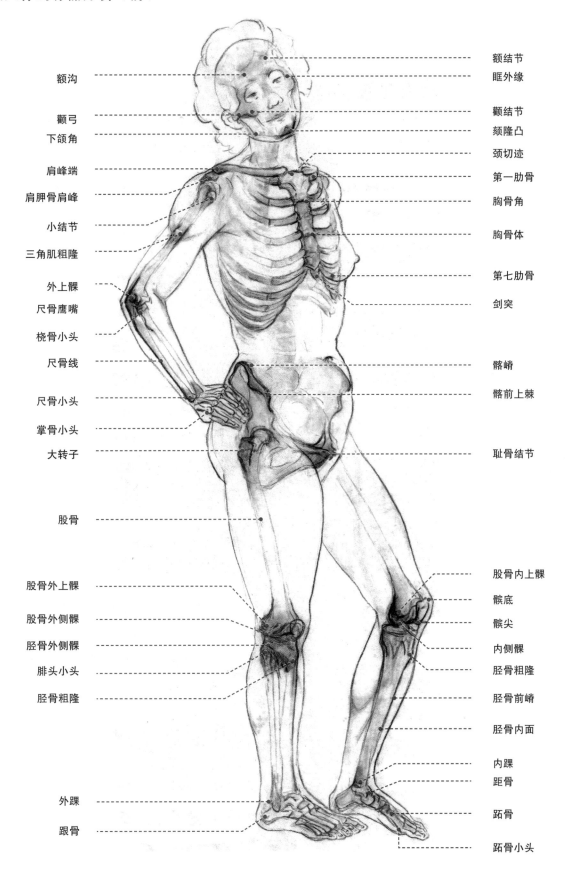

额沟

颧弓
下颌角

肩峰端
肩胛骨肩峰
小结节
三角肌粗隆

外上髁
尺骨鹰嘴
桡骨小头
尺骨线

尺骨小头
掌骨小头
大转子

股骨

股骨外上髁
股骨外侧髁
胫骨外侧髁
腓头小头
胫骨粗隆

外踝
跟骨

额结节
眶外缘
颧结节
颏隆凸
颈切迹
第一肋骨
胸骨角
胸骨体

第七肋骨
剑突

髂嵴
髂前上棘

耻骨结节

股骨内上髁
髌底
髌尖
内侧髁
胫骨粗隆
胫骨前嵴
胫骨内面
内踝
距骨
跖骨
跖骨小头

# 女人体外形骨露点（背）

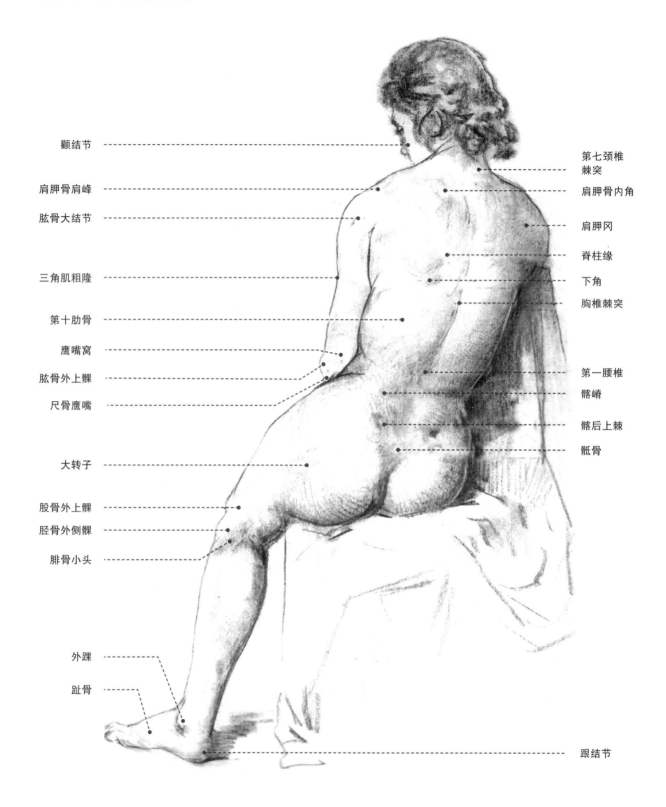

颧结节 - - - - - - - - - - - - - - - - - - - - -

第七颈椎棘突 - - - - - - -

肩胛骨肩峰 - - - - - - - - - - - - - - - -

肩胛骨内角 - - - - - - -

肱骨大结节 - - - - - - - - - - - - - -

肩胛冈 - - - - - - -

脊柱缘 - - - - - - -

三角肌粗隆 - - - - - - - - - - - - - - - -

下角 - - - - - - -

胸椎棘突 - - - - - - -

第十肋骨 - - - - - - - - - - - - - - - -

鹰嘴窝 - - - - - - - - - - - - - - - - -

肱骨外上髁 - - - - - - - - - - - - - -

第一腰椎 - - - - - - -

髂嵴 - - - - - - -

尺骨鹰嘴 - - - - - - - - - - - - - - -

髂后上棘 - - - - - - -

骶骨 - - - - - - -

大转子 - - - - - - - - - - - - - - - - - - -

股骨外上髁 - - - - - - - - - - - - - -

胫骨外侧髁 - - - - - - - - - - - - - -

腓骨小头 - - - - - - - - - - - - - - - -

外踝 - - - - - - - - - - - - -

趾骨 - - - - - - - - - - - - - -

跟结节 - - - - - - -

064

# 女人体的骨骼分析（背）

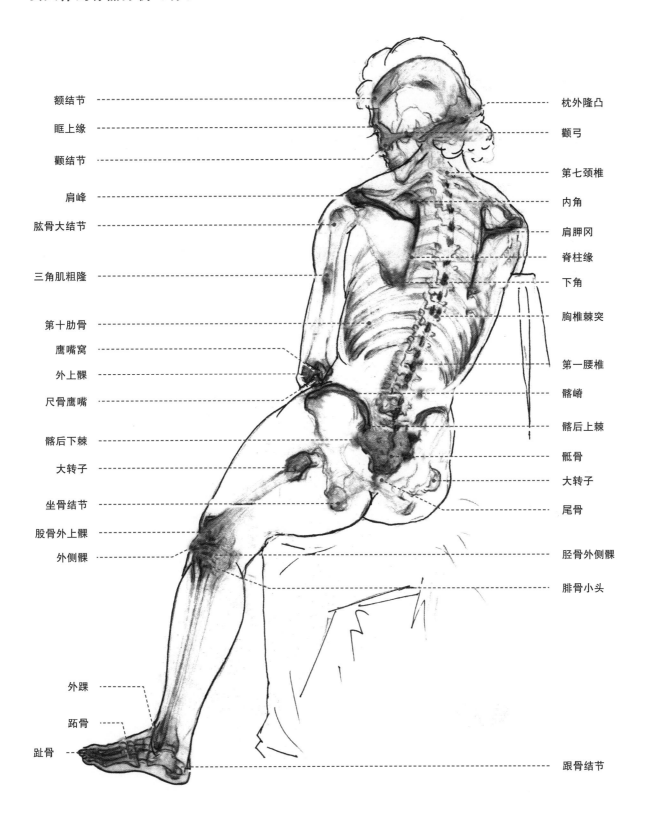

额结节

眶上缘

颧结节

肩峰

肱骨大结节

三角肌粗隆

第十肋骨

鹰嘴窝

外上髁

尺骨鹰嘴

髂后下棘

大转子

坐骨结节

股骨外上髁

外侧髁

外踝

跖骨

趾骨

枕外隆凸

颧弓

第七颈椎

内角

肩胛冈

脊柱缘

下角

胸椎棘突

第一腰椎

髂嵴

髂后上棘

骶骨

大转子

尾骨

胫骨外侧髁

腓骨小头

跟骨结节

# 第八节　全身关节与动作

## 关节和动作

1～16为活动关节
1. 颈关节
2. 胸锁关节
3. 下颌关节
4. 7. 肩关节
5. 肘关节
6. 9. 腕关节
10. 腰关节
11. 14. 髋关节
12. 15. 膝关节
13. 16. 踝关节

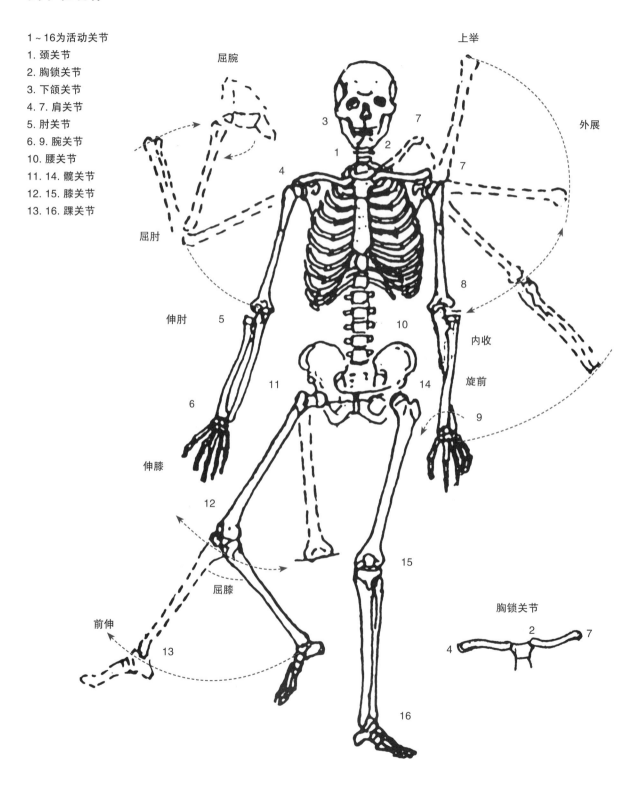

屈腕　　　　　　　　　上举

外展

屈肘

伸肘

内收

旋前

伸膝

屈膝

前伸

胸锁关节

人体的运动姿态，主要决定于全身骨骼结构的16处关节活动。要注意每一处关节活动都有一定的规律和局限范围，如头和颈只能转到肩前为止。颈部能低头、抬头，做左右旋转。胸廓有肋骨，基本固定不动。腰部能弯曲和侧屈的角度较大。上肢肩关节能做多种活动，但后伸受到限制。肘部前屈角度大，后伸至直为止。手腕内收角度大，外展角度小。手指屈度大，只能伸到平直。下肢髋关节能做多种活动，后伸、外展稍受限制。膝关节向后屈度大，前伸有限制能伸到大腿、小腿平直为止。脚踝左右活动不大，足腕前屈小后伸大，能使足背与小腿至平直。足趾屈度稍大，能伸到两趾平直。

## 全身动态画法

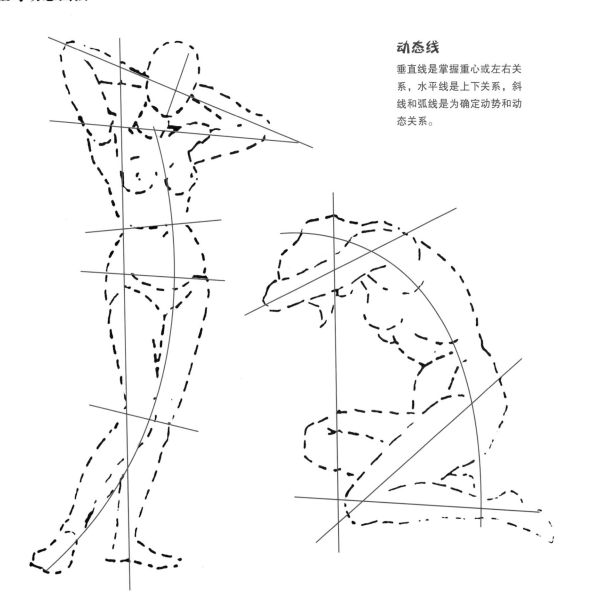

**动态线**

垂直线是掌握重心或左右关系，水平线是上下关系，斜线和弧线是为确定动势和动态关系。

## 全身关节和运动画法

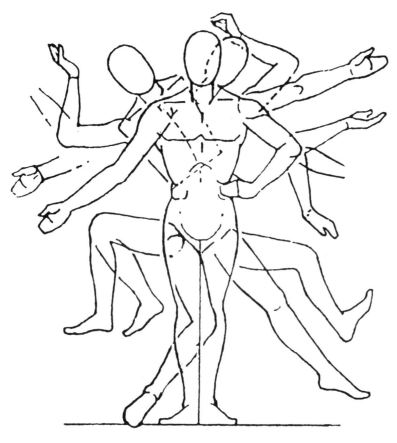

**肢体的活动关节**

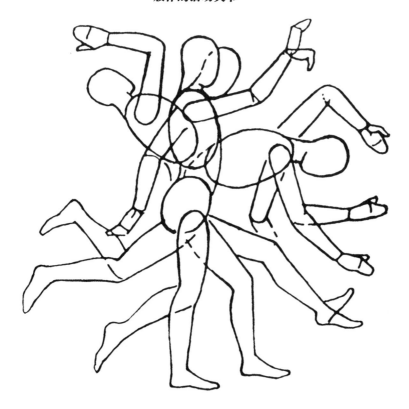

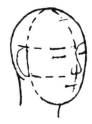

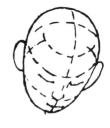

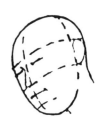

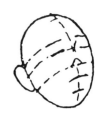

### 绘画要点

全身头、躯干、上肢、下肢四大部分由16处关节连接，它们决定了形体、比例、动作的变化。

### 注意

1. 注意基本形。
2. 注意比例。

## 关节连接与形体运动

### 绘画要点

关节是骨骼体段连接处，
关节位置正确，长短距离
正确，这样才能保证体态
合理、动作自然。

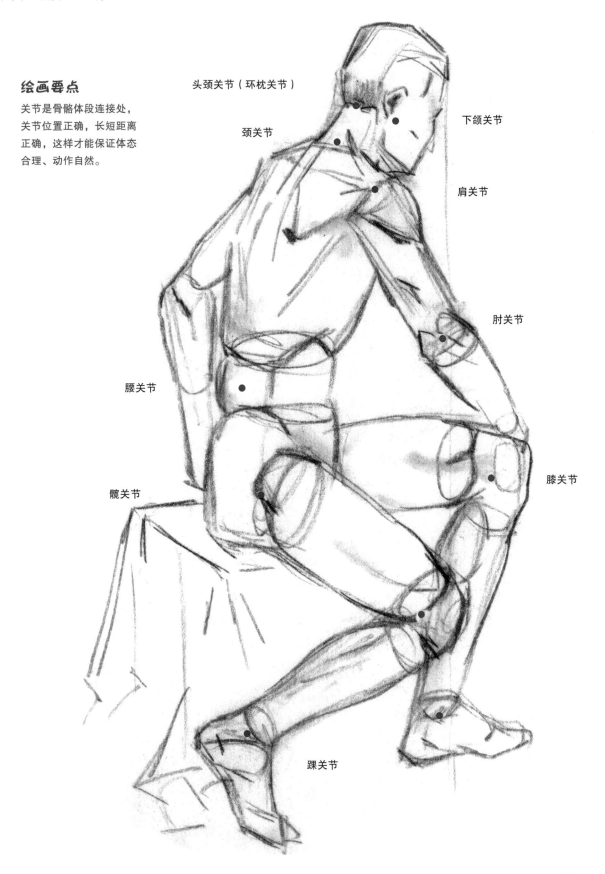

头颈关节（环枕关节）

颈关节

下颌关节

肩关节

肘关节

腰关节

膝关节

髋关节

踝关节

**069**

## 结构分段与接榫关系

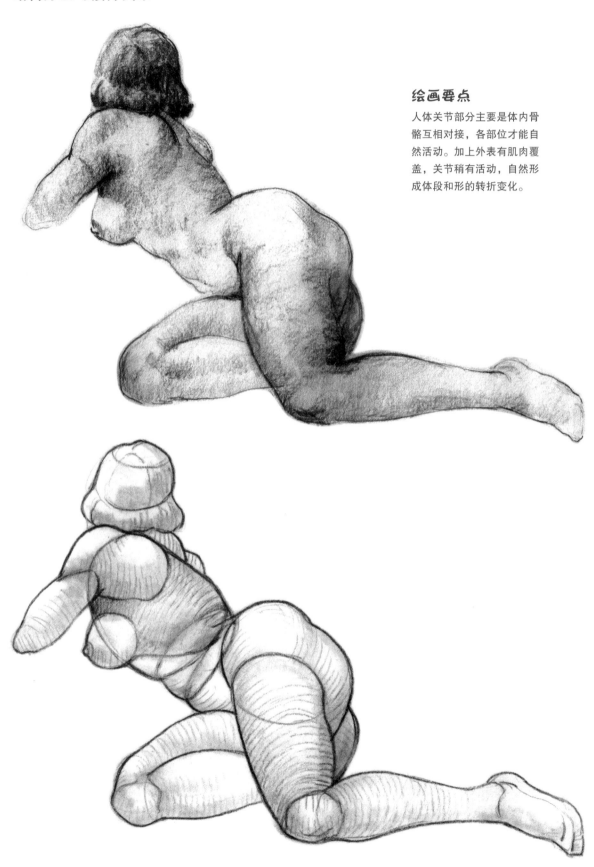

### 绘画要点

人体关节部分主要是体内骨骼互相对接，各部位才能自然活动。加上外表有肌肉覆盖，关节稍有活动，自然形成体段和形的转折变化。

## 案例示范（名家名作）

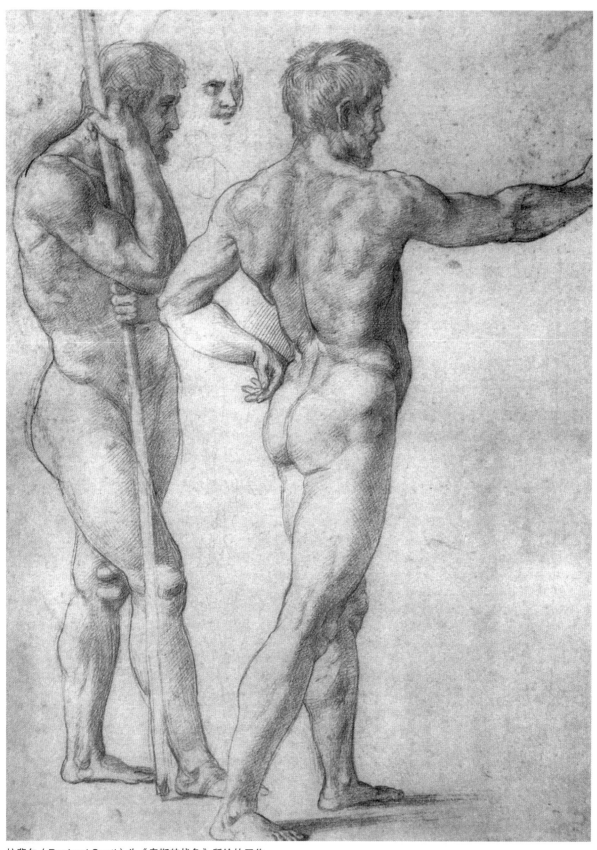

拉斐尔（Raphael Santi）为《奥斯特战争》所绘的习作。

## 第九节　全身肌肉（系统）

全身肌肉有600多块，大多左右对称，艺用解剖学着重研究的是对外形有影响的骨骼肌，肌肉是附在骨骼外表的，加上皮肤脂肪就构成了人体的外表。肌肉附着于某骨点，又必须通过活动关节止于另一骨端，是为动作需要而生长的。每块肌肉都由肌纤维和肌腱两部组成，肌纤维在神经支配下可以收缩拉动骨骼，进行着人体所需要的动作，肌腱在肌肉（肌纤维）的两端，肌肉靠肌腱牢固地附着在骨骼上。肌腱不能收缩，肌纤维能收缩变粗，在外形上表现为显著隆起，肌纤维不能通过关节，大都在骨干部分，另一端凡肌肉通过关节的都是肌腱部分，所以关节部分都以骨形为主。肌肉的两端，凡是固定骨上的附着点称为定点或起点；在移动骨上的附着点称为动点，亦称止点。但定点和止点在某些条件下可以互相转化。

肌肉由于位置和功能的不同，形态也是多样的，概括地分为长肌、短肌、阔肌和轮匝肌。长肌多见于四肢，收缩时肌肉显著缩短，可完成大幅度运动。短肌多见于躯干的深层。阔肌扁薄宽大，可做整块收缩，也可部分收缩，进行多种式样的运动。阔肌多见于胸、腹壁。轮匝肌由环行肌纤维构成，位于口眼的周围，起闭眼、闭嘴的作用。

艺用解剖结构应多联系实际，多画多记，了解它的外形特征、位置和活动范围，它的作用和它变形的情况。

### 一、肌肉的命名

肌肉的名称如人的姓名，当想起名字就能想起某人。要联系形象、部位、结构去研究。例如腹直肌是腹部直的肌肉，胸大肌则在胸部，肱桡肌是由肱骨（上臂）连到桡骨，可在前臂找到。又如肱二头肌，上臂的骨骼是肱骨，因此肱二头肌是在上臂，二头肌又分两个叉，故称为肱二头肌。尺侧腕伸肌是长在腕骨和尺骨这一边，又是伸腕的肌肉胫。骨前肌，因为小腿有胫骨，此肌是在小腿胫骨的前面。拇长伸肌一定与伸拇指有关等等，因此肌肉的名称是有一定根据和规律的，如下：

前屈，后伸，内尺，外桡，内收，外展，屈伸，起伏，大小，长短，起止，作用，部位，头数，形状，旋转，腱膜内外，前后，上下，骨名，方圆，指趾。

有了根据，马上想起在哪里、作用、形状，如臀大肌一定在臀部。又如尺侧腕屈肋，一定在手臂、尺骨这边，屈腕是手臂的掌侧，腕是止在腕骨。指总伸肌一定是在手臂，伸是后背侧，总肌是连四个手指，其他均如此。

## 二、全身肌肉系统表

头部：表情肌 —— 眼轮匝肌、皱眉肌、降眉间肌、鼻肌横部、鼻肌翼部、口轮匝肌、上唇方肌（又分为内眦头、眶下头、颧头）、下唇方肌、颏肌、三角肌、犬齿肌、颊肌、笑肌、颊肌。

颅顶肌 —— 额肌、帽状腱膜、枕肌。

咀嚼肌 —— 颞肌、咬肌。

躯干：颈部 —— 胸锁乳突肌、头夹肌、肩胛提肌、肩胛舌骨肌、胸骨舌骨肌、二腹肌、斜角肌（前、中、后）、颈阔肌。

胸部 —— 胸大肌、前锯肌。

腹部 —— 腹外斜肌、腹直肌。

背部 —— 斜方肌、背阔肌、骶棘肌。

上肢：肩部 —— 三角肌、冈下肌、小圆肌、大圆肌。

上臂 —— 肱肌、肱二头肌、肱三头肌、喙肱肌、肘后肌。

前臂 ——（掌侧肌群）旋前圆肌、尺侧腕屈肌、桡侧腕屈肌、掌长肌。

（外侧肌群）肱桡肌、桡侧腕长伸肌、桡侧腕短伸肌。

（背侧肌群）指总伸肌、小指固有伸肌、尺侧腕伸肌、拇长展肌、拇短伸肌、拇长伸肌。

手部 ——拇指侧肌群、小指侧肌群、背间背侧肌。

下肢：髋部 ——（臀部）臀大肌、臀中肌、阔筋膜张肌。

大腿 ——（前侧肌群）缝匠肌、股内肌、股直肌、股外肌、股间肌（在外形上不显）又称股四头肌。

（后侧肌群）股二头肌、半腱肌、半膜肌。

（内侧肌群）髂腰肌、耻骨肌、长收肌、股薄肌、大收肌。

小腿 ——（前侧肌群）胫骨前肌、趾长伸肌、拇长伸肌、腓骨第三肌。

（后侧肌群）腓肠肌、比目鱼肌、腘肌（不显于外表）。

（外侧肌群）腓骨长肌、腓骨短肌。

## 三、肌肉名称简记法

先记住明显的形，如大部位、大肌群形状，再逐个深入记住不明显肌肉的起止、作用。总之由整体到局部，大部到细部。

记名称不是单单为了记名称，重要的是记住形，要通过基本形把肌肉画出来！

# 肌肉命名记忆法

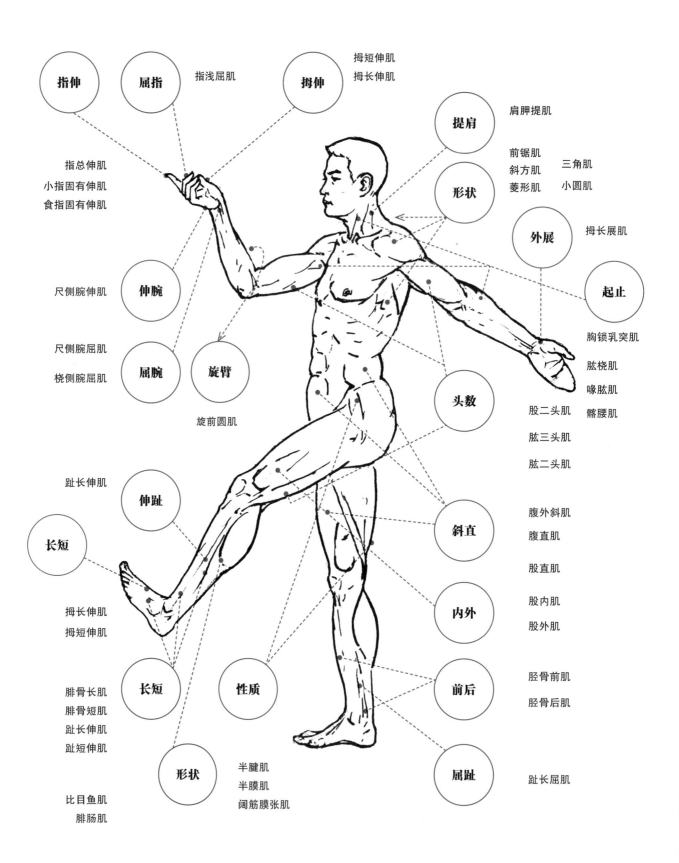

指伸

屈指

指浅屈肌

拇伸
拇短伸肌
拇长伸肌

提肩
肩胛提肌

形状
前锯肌
斜方肌
菱形肌

三角肌
小圆肌

指总伸肌
小指固有伸肌
食指固有伸肌

外展
拇长展肌

起止

尺侧腕伸肌

伸腕

胸锁乳突肌
肱桡肌
喙肱肌
髂腰肌

尺侧腕屈肌
桡侧腕屈肌

屈腕

旋臂

旋前圆肌

头数
股二头肌
肱三头肌
肱二头肌

趾长伸肌

伸趾

斜直
腹外斜肌
腹直肌
股直肌

长短

内外
股内肌
股外肌

拇长伸肌
拇短伸肌

前后
胫骨前肌
胫骨后肌

腓骨长肌
腓骨短肌
趾长伸肌
趾短伸肌

长短

性质

屈趾
趾长屈肌

形状
半腱肌
半膜肌
阔筋膜张肌

比目鱼肌
腓肠肌

# 肌肉命名记忆法

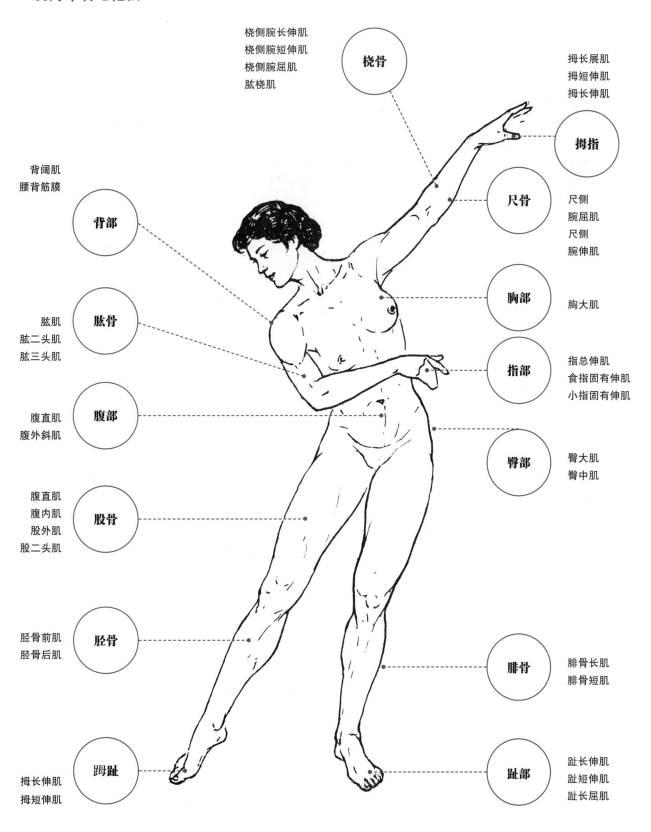

桡侧腕长伸肌
桡侧腕短伸肌
桡侧腕屈肌
肱桡肌

桡骨

拇长展肌
拇短伸肌
拇长伸肌

拇指

背阔肌
腰背筋膜

背部

肱肌
肱二头肌
肱三头肌

肱骨

尺骨

尺侧
腕屈肌
尺侧
腕伸肌

胸部

胸大肌

腹直肌
腹外斜肌

腹部

指部

指总伸肌
食指固有伸肌
小指固有伸肌

腹直肌
腹内肌
股外肌
股二头肌

股骨

臀部

臀大肌
臀中肌

胫骨前肌
胫骨后肌

胫骨

腓骨

腓骨长肌
腓骨短肌

拇长伸肌
拇短伸肌

踇趾

趾部

趾长伸肌
趾短伸肌
趾长屈肌

# 全身肌肉详图（前）

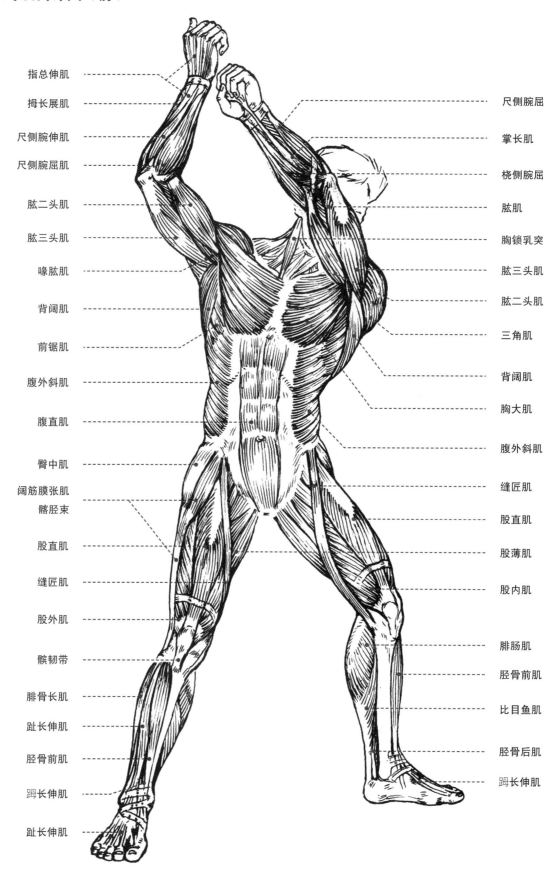

指总伸肌

拇长展肌

尺侧腕伸肌

尺侧腕屈肌

肱二头肌

肱三头肌

喙肱肌

背阔肌

前锯肌

腹外斜肌

腹直肌

臀中肌

阔筋膜张肌
髂胫束

股直肌

缝匠肌

股外肌

髌韧带

腓骨长肌

趾长伸肌

胫骨前肌

踇长伸肌

趾长伸肌

尺侧腕屈

掌长肌

桡侧腕屈

肱肌

胸锁乳突

肱三头肌

肱二头肌

三角肌

背阔肌

胸大肌

腹外斜肌

缝匠肌

股直肌

股薄肌

股内肌

腓肠肌

胫骨前肌

比目鱼肌

胫骨后肌

踇长伸肌

# 全身肌肉体积立体图（前）

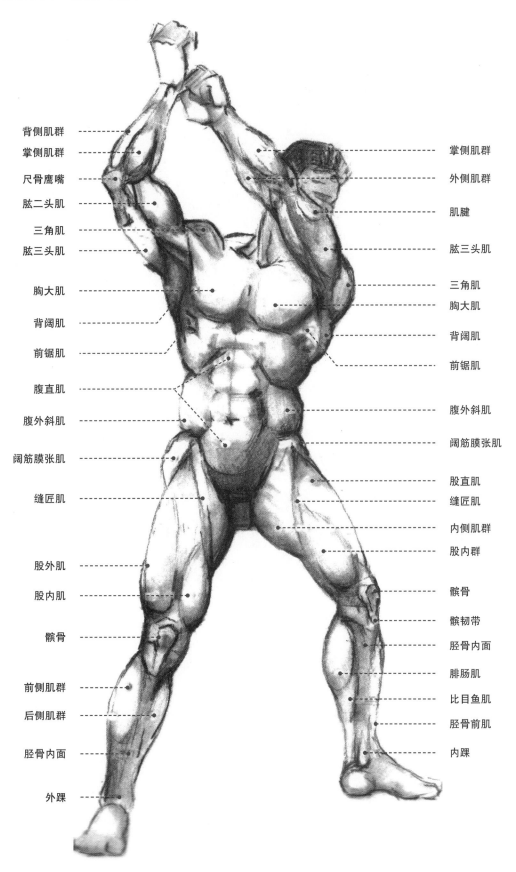

背侧肌群
掌侧肌群
尺骨鹰嘴
肱二头肌
三角肌
肱三头肌
胸大肌
背阔肌
前锯肌
腹直肌
腹外斜肌
阔筋膜张肌
缝匠肌
股外肌
股内肌
髌骨
前侧肌群
后侧肌群
胫骨内面
外踝

掌侧肌群
外侧肌群
肌腱
肱三头肌
三角肌
胸大肌
背阔肌
前锯肌
腹外斜肌
阔筋膜张肌
股直肌
缝匠肌
内侧肌群
股内群
髌骨
髌韧带
胫骨内面
腓肠肌
比目鱼肌
胫骨前肌
内踝

## 全身肌肉详图（背）

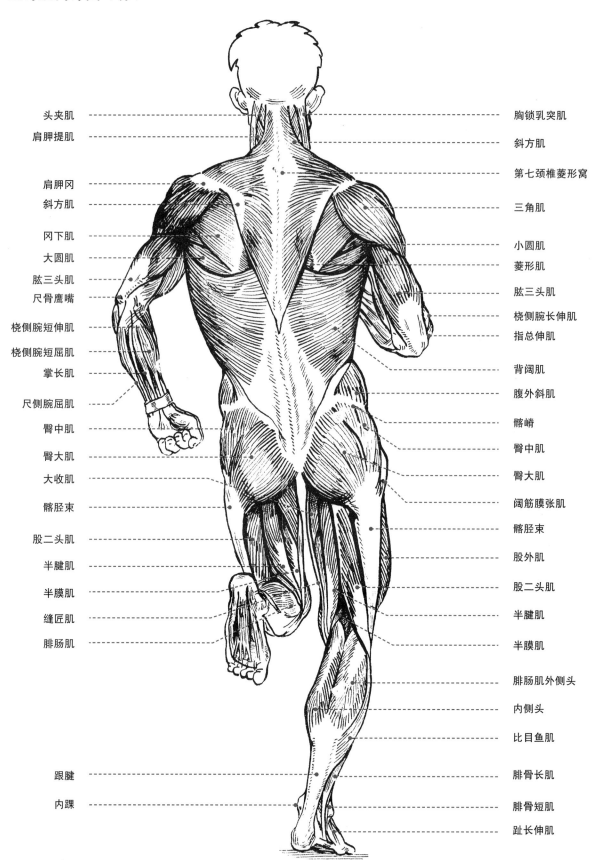

头夹肌

肩胛提肌

肩胛冈

斜方肌

冈下肌

大圆肌

肱三头肌

尺骨鹰嘴

桡侧腕短伸肌

桡侧腕短屈肌

掌长肌

尺侧腕屈肌

臀中肌

臀大肌

大收肌

髂胫束

股二头肌

半腱肌

半膜肌

缝匠肌

腓肠肌

跟腱

内踝

胸锁乳突肌

斜方肌

第七颈椎菱形窝

三角肌

小圆肌

菱形肌

肱三头肌

桡侧腕长伸肌

指总伸肌

背阔肌

腹外斜肌

髂嵴

臀中肌

臀大肌

阔筋膜张肌

髂胫束

股外肌

股二头肌

半腱肌

半膜肌

腓肠肌外侧头

内侧头

比目鱼肌

腓骨长肌

腓骨短肌

趾长伸肌

# 全身肌肉体积立体图（背）

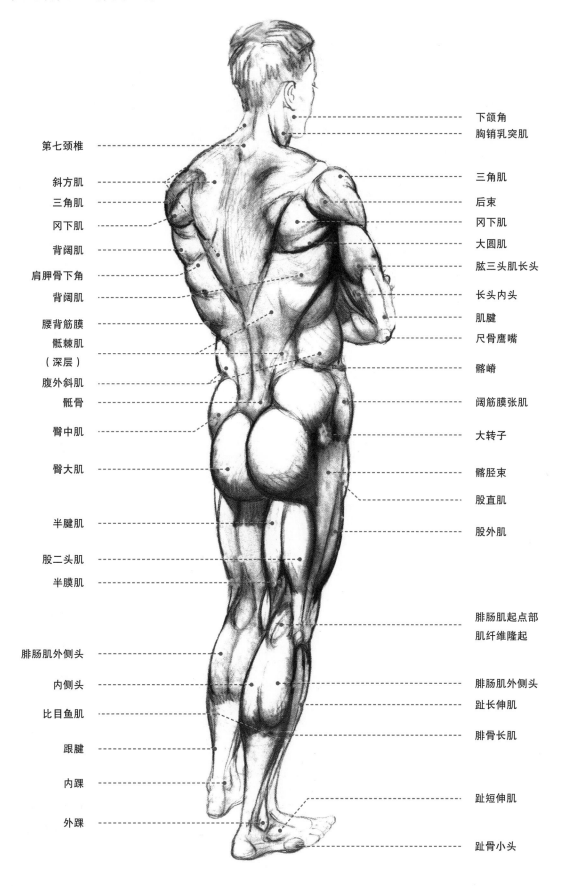

第七颈椎

斜方肌
三角肌
冈下肌
背阔肌
肩胛骨下角
背阔肌
腰背筋膜
骶棘肌
（深层）
腹外斜肌
骶骨
臀中肌

臀大肌

半腱肌

股二头肌
半膜肌

腓肠肌外侧头
内侧头
比目鱼肌
跟腱
内踝
外踝

下颌角
胸销乳突肌

三角肌
后束
冈下肌
大圆肌
肱三头肌长头
长头内头
肌腱
尺骨鹰嘴
髂嵴
阔筋膜张肌
大转子
髂胫束
股直肌
股外肌

腓肠肌起点部
肌纤维隆起

腓肠肌外侧头
趾长伸肌
腓骨长肌

趾短伸肌

趾骨小头

## 全身肌肉详图（侧）

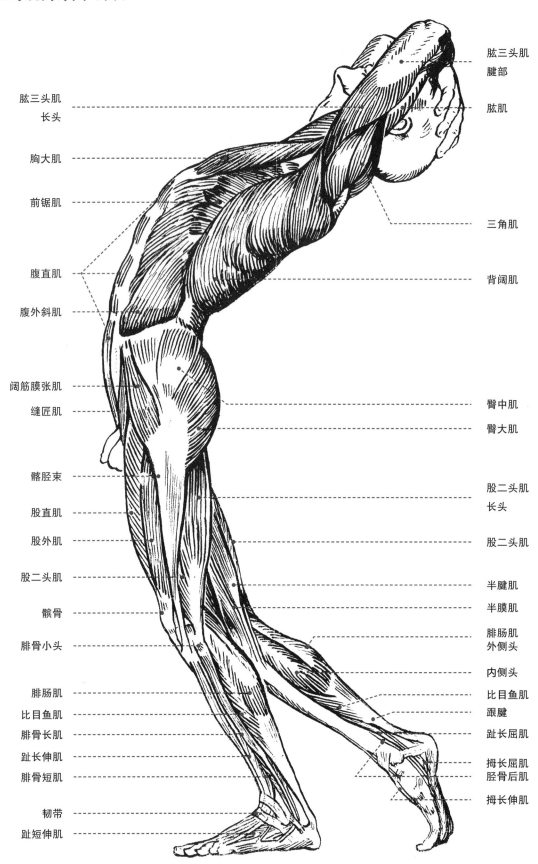

肱三头肌
长头

胸大肌

前锯肌

腹直肌

腹外斜肌

阔筋膜张肌

缝匠肌

髂胫束

股直肌

股外肌

股二头肌

髌骨

腓骨小头

腓肠肌

比目鱼肌

腓骨长肌

趾长伸肌

腓骨短肌

韧带

趾短伸肌

肱三头肌
腱部

肱肌

三角肌

背阔肌

臀中肌

臀大肌

股二头肌
长头

股二头肌

半腱肌

半膜肌

腓肠肌
外侧头

内侧头

比目鱼肌

跟腱

趾长屈肌

拇长屈肌
胫骨后肌

拇长伸肌

# 全身肌肉体积立体图（侧）

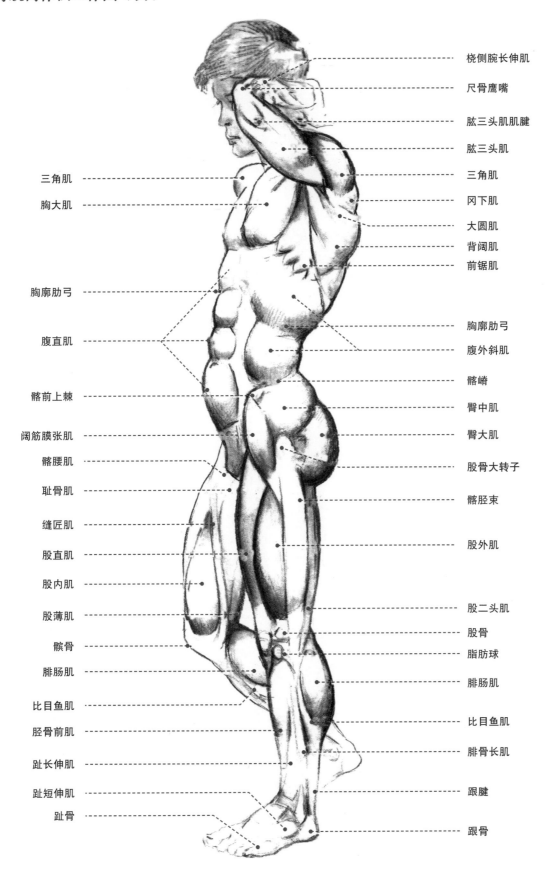

桡侧腕长伸肌

尺骨鹰嘴

肱三头肌肌腱

肱三头肌

三角肌

冈下肌

大圆肌

背阔肌

前锯肌

胸廓肋弓

腹外斜肌

髂嵴

臀中肌

臀大肌

股骨大转子

髂胫束

股外肌

股二头肌

股骨

脂肪球

腓肠肌

比目鱼肌

腓骨长肌

跟腱

跟骨

三角肌

胸大肌

胸廓肋弓

腹直肌

髂前上棘

阔筋膜张肌

髂腰肌

耻骨肌

缝匠肌

股直肌

股内肌

股薄肌

髌骨

腓肠肌

比目鱼肌

胫骨前肌

趾长伸肌

趾短伸肌

趾骨

## 全身肌肉详图（女性背部）

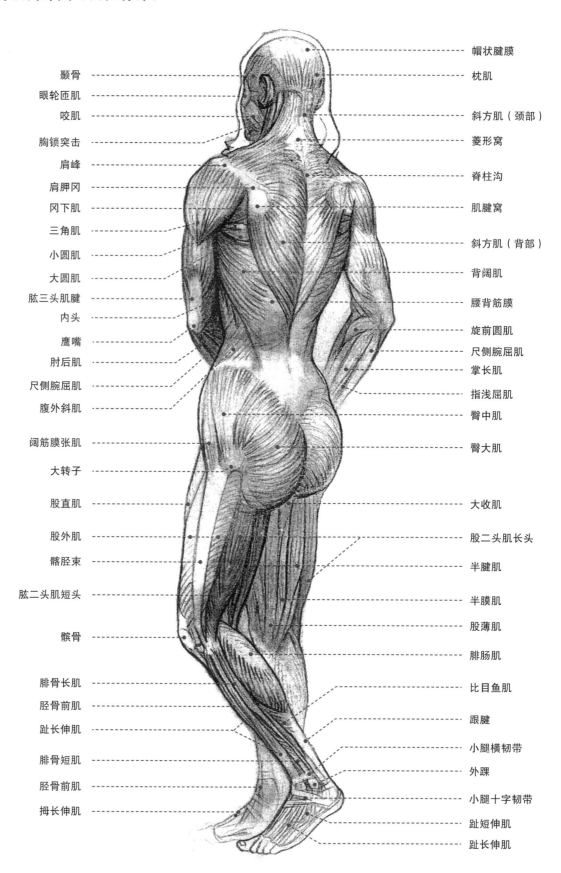

颞骨　　　　　　　　　　　　　　　　　　　　　　　　　　　　　帽状腱膜

　　　　　　　　　　　　　　　　　　　　　　　　　　　　　　　枕肌

眼轮匝肌

咬肌　　　　　　　　　　　　　　　　　　　　　　　　　　　　　斜方肌（颈部）

胸锁突击　　　　　　　　　　　　　　　　　　　　　　　　　　　菱形窝

肩峰　　　　　　　　　　　　　　　　　　　　　　　　　　　　　脊柱沟

肩胛冈

冈下肌　　　　　　　　　　　　　　　　　　　　　　　　　　　　肌腱窝

三角肌

小圆肌　　　　　　　　　　　　　　　　　　　　　　　　　　　　斜方肌（背部）

大圆肌　　　　　　　　　　　　　　　　　　　　　　　　　　　　背阔肌

肱三头肌腱

内头　　　　　　　　　　　　　　　　　　　　　　　　　　　　　腰背筋膜

鹰嘴　　　　　　　　　　　　　　　　　　　　　　　　　　　　　旋前圆肌

肘后肌　　　　　　　　　　　　　　　　　　　　　　　　　　　　尺侧腕屈肌

尺侧腕屈肌　　　　　　　　　　　　　　　　　　　　　　　　　　掌长肌

腹外斜肌　　　　　　　　　　　　　　　　　　　　　　　　　　　指浅屈肌

　　　　　　　　　　　　　　　　　　　　　　　　　　　　　　　臀中肌

阔筋膜张肌　　　　　　　　　　　　　　　　　　　　　　　　　　臀大肌

大转子

股直肌　　　　　　　　　　　　　　　　　　　　　　　　　　　　大收肌

股外肌　　　　　　　　　　　　　　　　　　　　　　　　　　　　股二头肌长头

髂胫束　　　　　　　　　　　　　　　　　　　　　　　　　　　　半腱肌

肱二头肌短头　　　　　　　　　　　　　　　　　　　　　　　　　半膜肌

　　　　　　　　　　　　　　　　　　　　　　　　　　　　　　　股薄肌

髌骨　　　　　　　　　　　　　　　　　　　　　　　　　　　　　腓肠肌

腓骨长肌　　　　　　　　　　　　　　　　　　　　　　　　　　　比目鱼肌

胫骨前肌

趾长伸肌　　　　　　　　　　　　　　　　　　　　　　　　　　　跟腱

腓骨短肌　　　　　　　　　　　　　　　　　　　　　　　　　　　小腿横韧带

胫骨前肌　　　　　　　　　　　　　　　　　　　　　　　　　　　外踝

拇长伸肌　　　　　　　　　　　　　　　　　　　　　　　　　　　小腿十字韧带

　　　　　　　　　　　　　　　　　　　　　　　　　　　　　　　趾短伸肌

　　　　　　　　　　　　　　　　　　　　　　　　　　　　　　　趾长伸肌

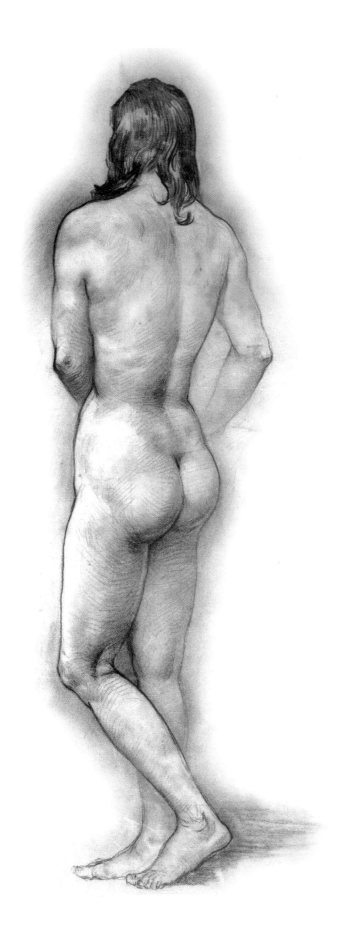

## 第十节　外形沟窝

　　它是人体肌腱、肌肉间隙、骨面形成固定的沟和窝，是画人体时需要知道的结构细节。

　　1. 头部：有许多固定的皱纹，如额纹、眼鱼尾纹、二重睑、鼻唇沟、笑窝、颏唇沟。（其余名称见图）

　　2. 躯干：颈前有胸骨上窝、锁骨上窝、锁骨下窝、颈后有菱形窝。胸前有侧胸沟、胸肌缘、中胸沟、胸膛窝、横腹沟、中腹沟、侧腹沟、髂骨沟、乳下弧线、腋窝、髂后窝、肋

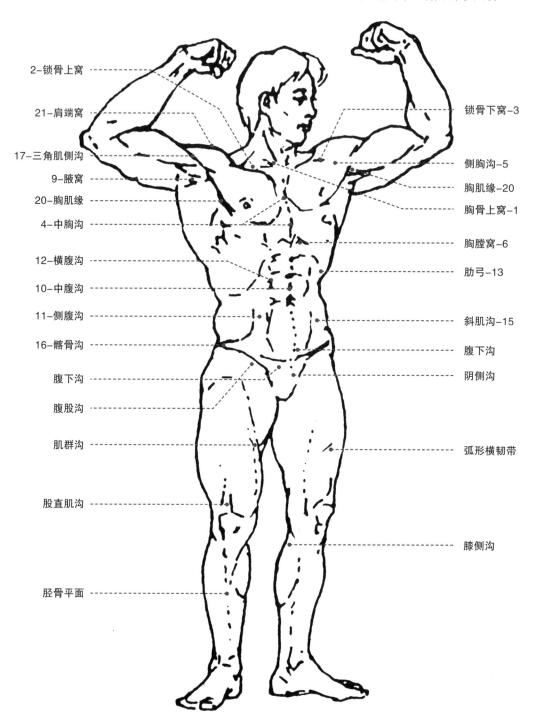

**外形沟窝**

1. 人体上的沟窝是画画的重要细节，也是画结构一部分，但画时要注意虚实。
2. 沟窝有隐显，要研究结构注意动静。
3. 如图，有了这些点、线、沟窝就能显示出完美的形体，不必画清条条肌肉。笔到、意到、形到简明扼要。

2-锁骨上窝
21-肩端窝
17-三角肌侧沟
9-腋窝
20-胸肌缘
4-中胸沟
12-横腹沟
10-中腹沟
11-侧腹沟
16-髂骨沟
腹下沟
腹股沟
肌群沟
股直肌沟
胫骨平面

锁骨下窝-3
侧胸沟-5
胸肌缘-20
胸骨上窝-1
胸膛窝-6
肋弓-13
斜肌沟-15
腹下沟
阴侧沟
弧形横韧带
膝侧沟

弓、斜肌沟。（其余名称见图）

3. 上肢：三角肌侧沟、锁骨下窝、肩端窝、肌腱窝、肱三头肌肌腱凹陷、肱二头肌侧沟、肘窝、肘后窝、尺骨线沟、掌间纹。

4. 下肢：缝匠肌沟、髂胫束沟、臀下弧线、弧形横韧带、股外肌侧沟、转子旁窝、腘窝、跟腱窝。（其余名称见图）

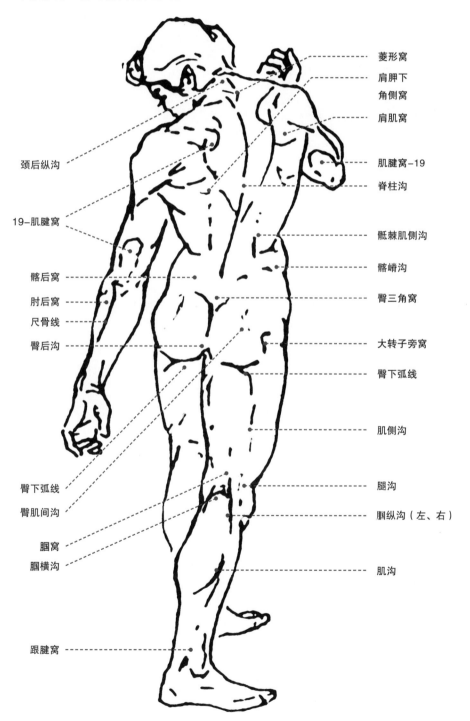

颈后纵沟

19-肌腱窝

髂后窝

肘后窝

尺骨线

臀后沟

臀下弧线
臀肌间沟

腘窝
腘横沟

跟腱窝

菱形窝
肩胛下角侧窝
肩肌窝

肌腱窝-19
脊柱沟

骶棘肌侧沟

髂嵴沟

臀三角窝

大转子旁窝

臀下弧线

肌侧沟

腿沟

腘纵沟（左、右）

肌沟

**外形沟窝**

4. 画人体时能准确识别骨骼肌肉的起伏，必能随之看到突起沟窝。

5. 一般肌腱处低陷成窝。

6. 两肌肉隆起中间必成沟。

7. 两旁肌肉相夹或离开时也必成窝，如腋窝、腘窝。

085

## 外形沟窝示意图

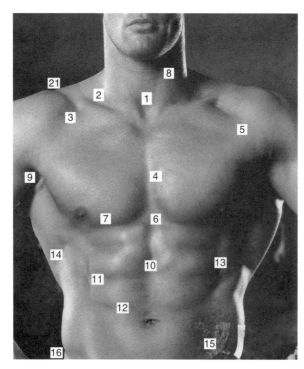

1. 胸骨上窝
2. 锁骨上窝
3. 锁骨下窝
4. 中胸沟
5. 侧胸沟
6. 胸膛窝
7. 乳下弧线
8. 肌间沟
9. 腋窝
10. 中腹沟
11. 侧腹沟
12. 横腹沟
13. 肋弓
14. 背阔肌沟
15. 斜肌沟
16. 髂骨沟
17. 三角肌侧沟
18. 肘窝
19. 肌腱窝
20. 胸肌缘
21. 肩端窝

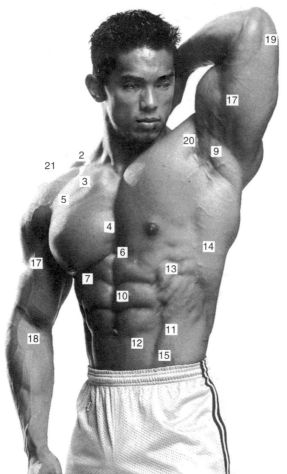

男人体外形沟窝写生示范

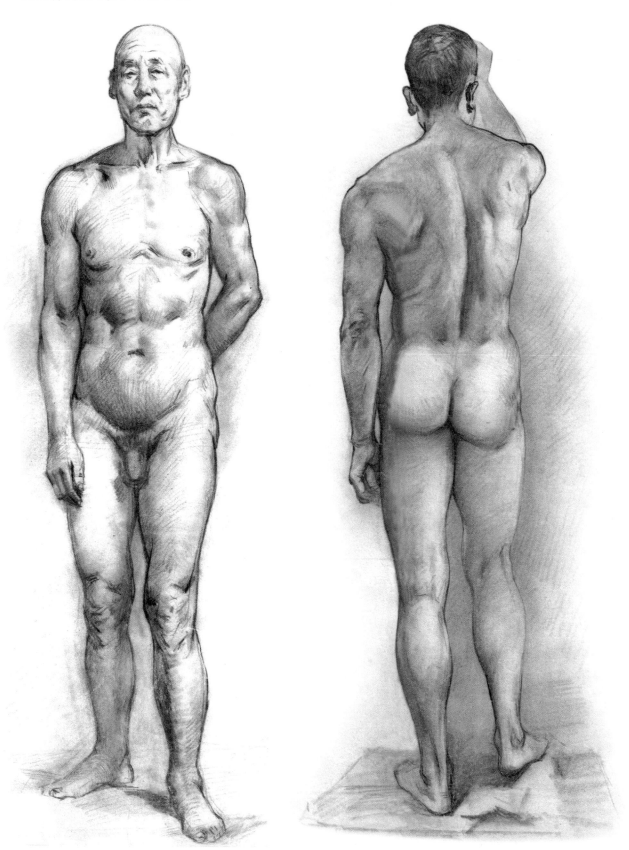

女人体外形沟窝写生示范

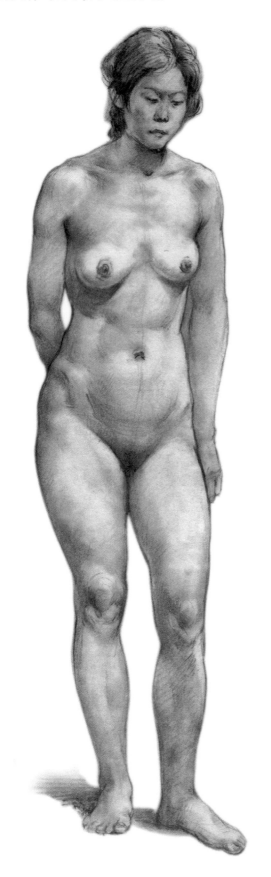
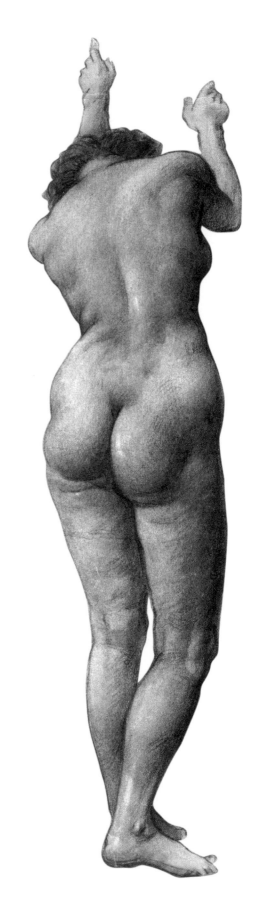

**案例示范（名家名作）**

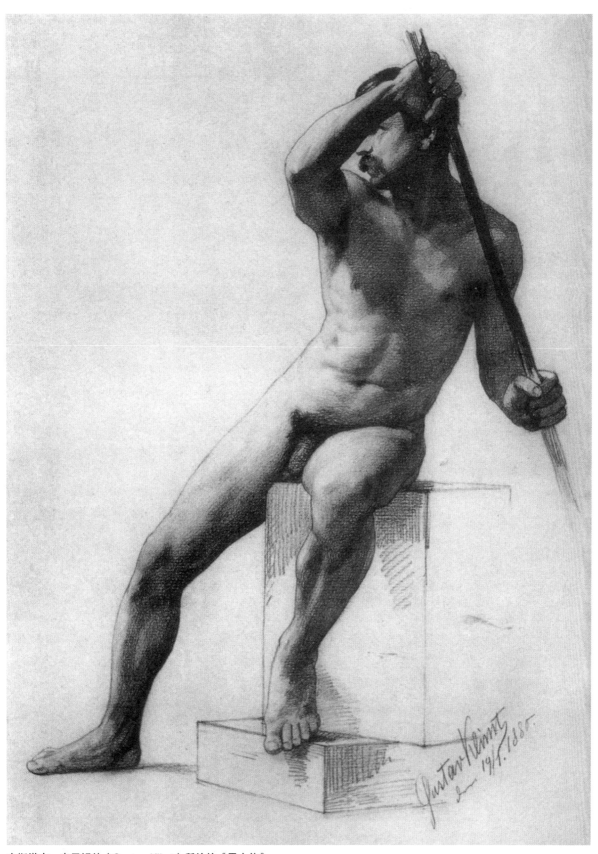

古斯塔夫·克里姆特（Gustav Klimt）所绘的《男人体》。

## 第十一节　人体立体与明暗

体面是指组成人体的转折面，也是体表的起伏面，常称为块面。

它是构成立体的基本条件，是画明暗的依据，因为人体上的体面方向不同，因此受光的程度不同，表现为明暗不同，故画人体素描时可根据看清楚的体面去画不同的明暗色调，也可根据明暗的不同和界限去分析体面。

有了体面感才能有立体感，有了立体的观察方法才能有效正确地表现人体的立体感和明暗关系。

**1. 从断面去理解**，如三角形的断面，体面为三个转折面。

**2. 从轮廓边线去看体面**，如画正面的起伏面，可在侧面边线去观察。

**3. 人体各部都可分为前面、两侧面、顶面或下面**，每个局部起伏至少可分为三个连续的面，表现整体至少有三个不同方向组合成立体的转折面，如果画头像，必须有顶面、前面、侧面等；画鼻子也必须有鼻背面、鼻侧面及鼻底面。

**4. 从骨骼、肌肉组合结构的形去理解体面。**

**5. 从结构找面，找明暗**。相反的可以从明暗找面，找结构能更好地把形体感画对。

**6. 画家画明暗，大都先找明暗交界线**，先画大体明暗，再整体比较画灰面，详细观察体面。

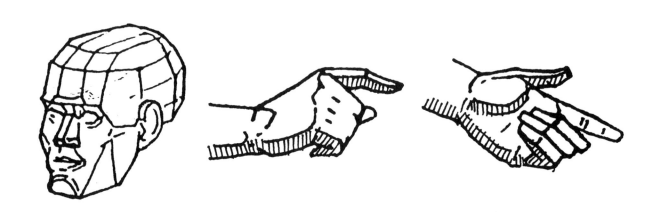

### 绘画要点

1. 要画立体必须画转折面。
2. 头有正面、侧面、顶面。
3. 头部还有半侧面、额头二点六面。
4. 画手也有正侧起伏面。
5. 手指也要画面。

## 人体每个部位形体的明暗面

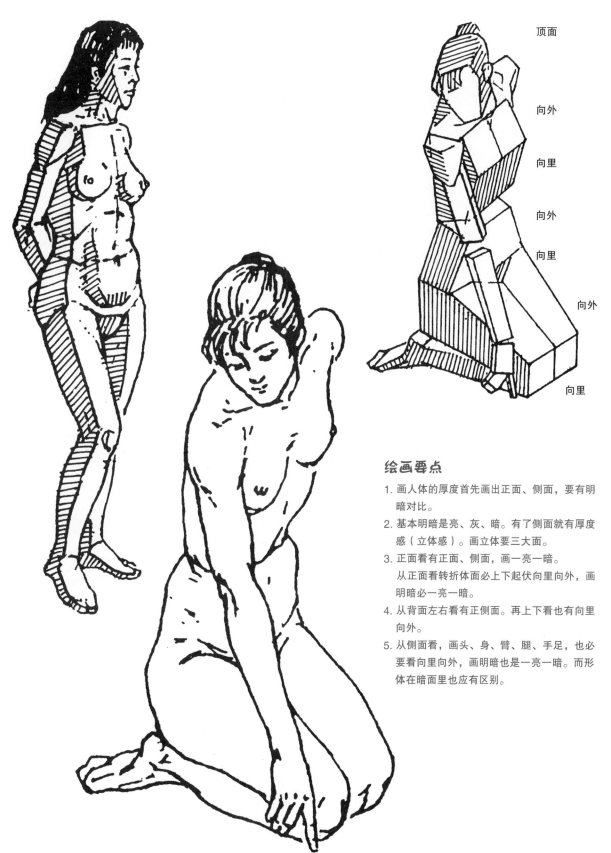

顶面

向外

向里

向外

向里

向外

向里

### 绘画要点

1. 画人体的厚度首先画出正面、侧面，要有明暗对比。

2. 基本明暗是亮、灰、暗。有了侧面就有厚度感（立体感）。画立体要三大面。

3. 正面看有正面、侧面，画一亮一暗。从正面看转折体面必上下起伏向里向外，画明暗必一亮一暗。

4. 从背面左右看有正侧面。再上下看也有向里向外。

5. 从侧面看，画头、身、臂、腿、手足，也必要看向里向外，画明暗也是一亮一暗。而形体在暗面里也应有区别。

## 人体实际体面画法

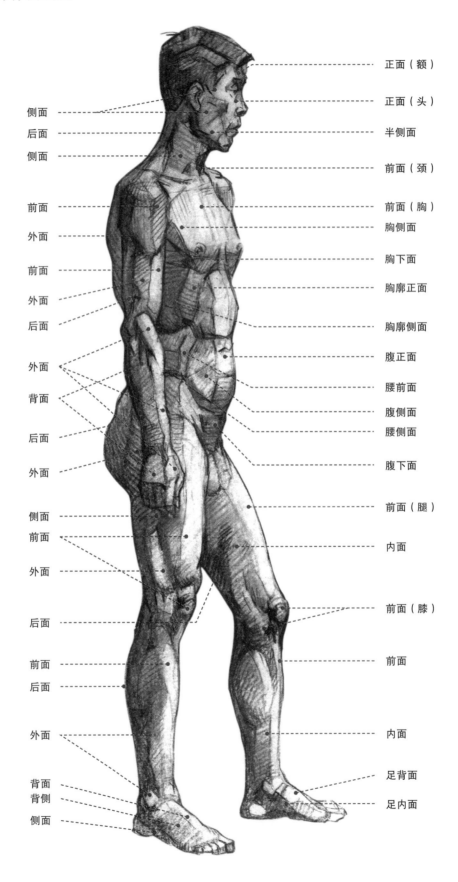

侧面 ----
后面 ----
侧面 ----

前面 ----
外面 ----

前面 ----
外面 ----
后面 ----

外面 ----
背面 ----

后面 ----
外面 ----

侧面 ----
前面 ----
外面 ----

后面 ----

前面 ----
后面 ----

外面 ----

背面 ----
背侧 ----
侧面 ----

---- 正面（额）
---- 正面（头）
---- 半侧面
---- 前面（颈）
---- 前面（胸）
---- 胸侧面
---- 胸下面
---- 胸廓正面
---- 胸廓侧面
---- 腹正面
---- 腰前面
---- 腹侧面
---- 腰侧面
---- 腹下面
---- 前面（腿）
---- 内面
---- 前面（膝）
---- 前面
---- 内面
---- 足背面
---- 足内面

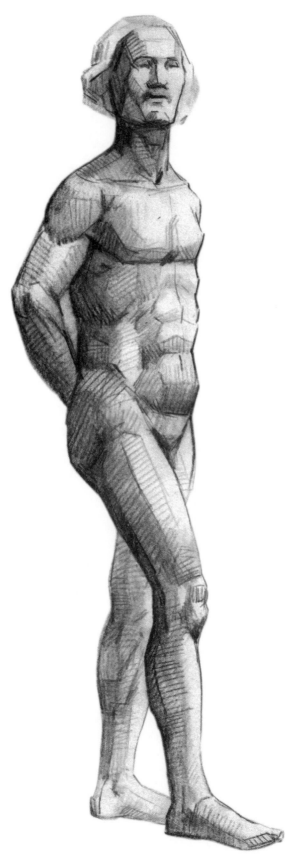

## 绘画要点

1. 整体、局部、大段落都要看到正面、侧面和半侧面，明暗是亮、灰、暗。
2. 每处都有起伏、转折，要看到面，要画出亮、灰、暗。
3. 如看到向里向外，也要画出亮部和暗部。
4. 如有前后，也要画出明暗对比，前亮后暗或前暗后亮。
5. 如有远近，要画近实远虚、亮实暗虚，上下左右还要明暗渐变。

# 人体明暗分面示意图

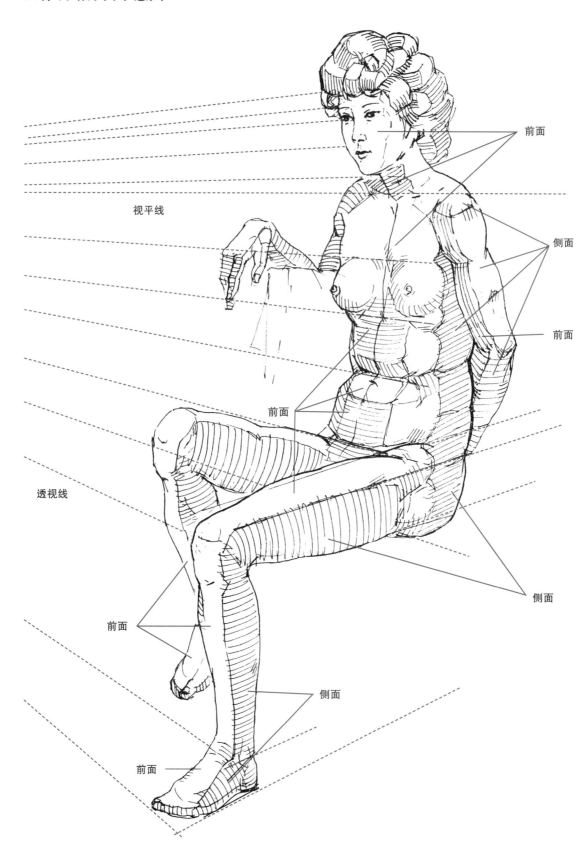

前面

侧面

前面

前面

视平线

前面

侧面

透视线

前面

侧面

前面

# 人体明暗写生示范

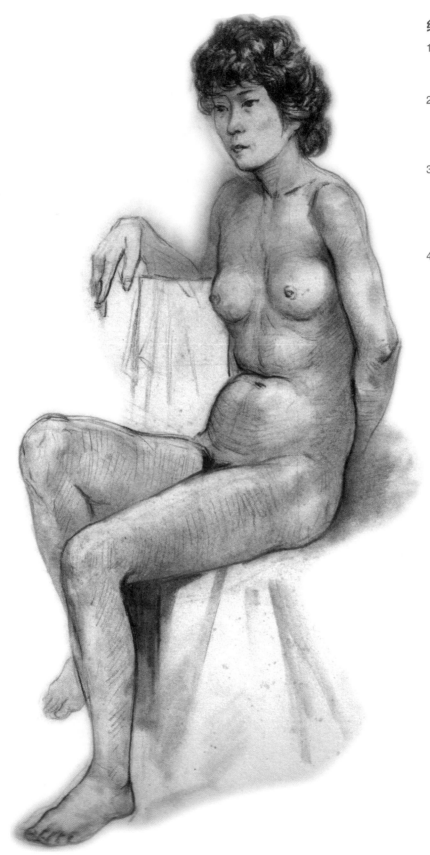

## 绘画要点

1. 画立体须三大面，画明暗须亮、灰、暗。画明暗须看结构面。
2. 每个部位都可分正侧两面。可以从明暗交界线去分，便可画出最基本的立体体面。
3. 画正面侧面一亮一暗，画向里向外一亮一暗，画一前一后一亮一暗，画一远一近一亮一暗，画一上一下一亮一暗。
4. 画人体可从结构找面，也可由明暗找面，从而画好形体（见96～99页）。

## 人体断面

从断面看形，是方形还是圆形、椭圆形、三角形。很多画家常用此方法，是很有效的。

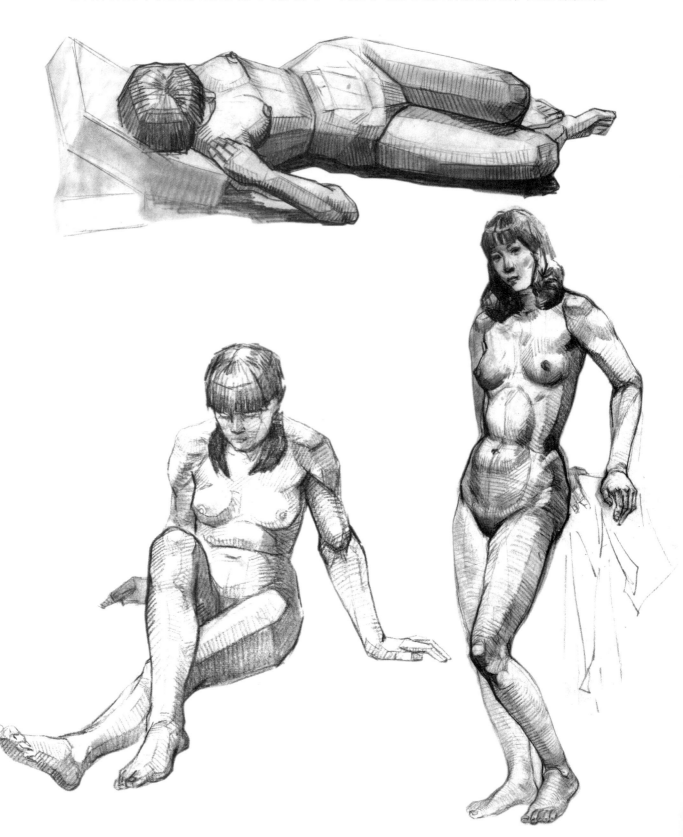

躯干断面图

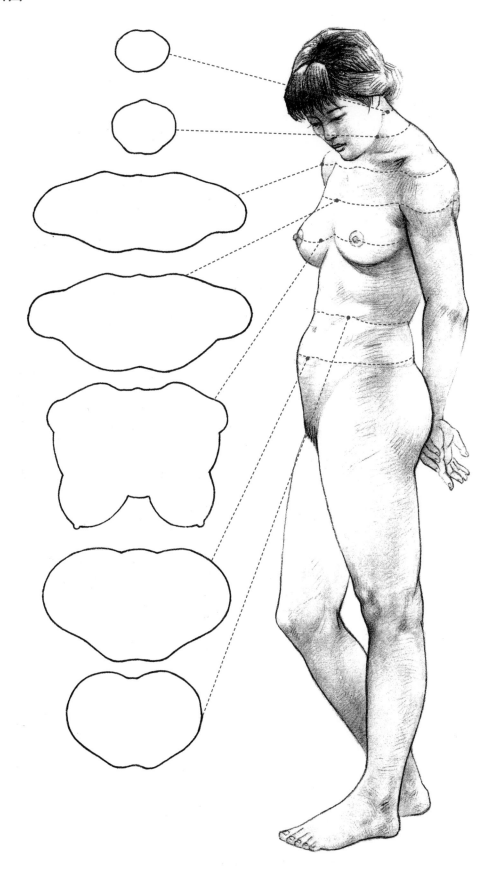

上肢断面图

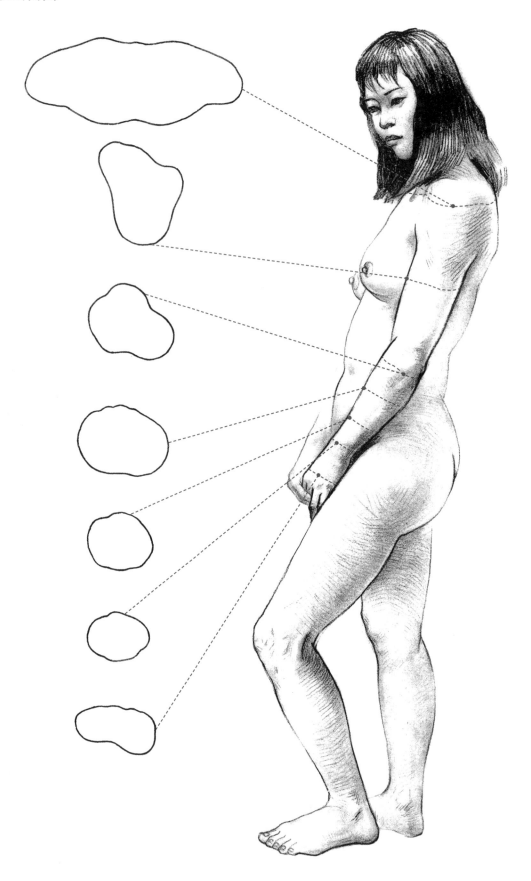

下肢断面图

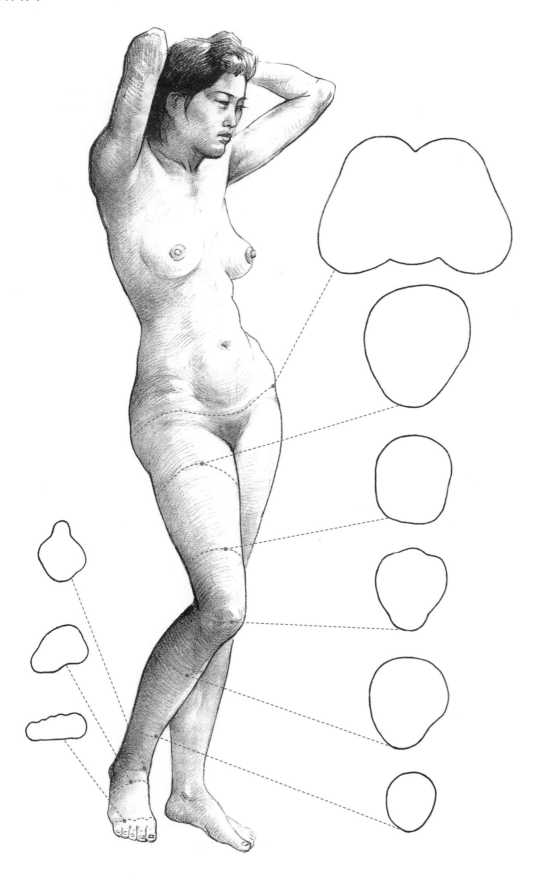

# 人体明暗画法分析

## 绘画要点

通过观察、临摹，可感到
书中列举大师的作品，都
是超顶级的精品。形体结
构准确严谨，真实生动，
整体感强，立体感强，体
态优美，造型简练。表现
手法是画大形体、大明
暗、大起伏又细节深入。
可以看出注重抓明暗交界
线、三大面、亮灰暗、明
暗对比、亮实暗虚、近实
远虚，同时重点突出深入
刻画的技法都永远是学习
的典范和入门的捷径。

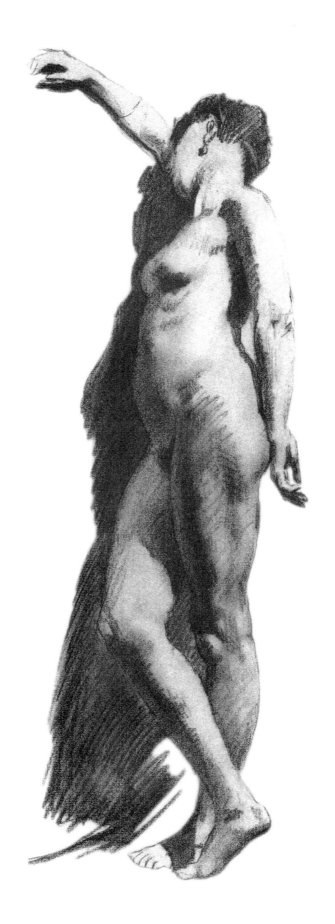

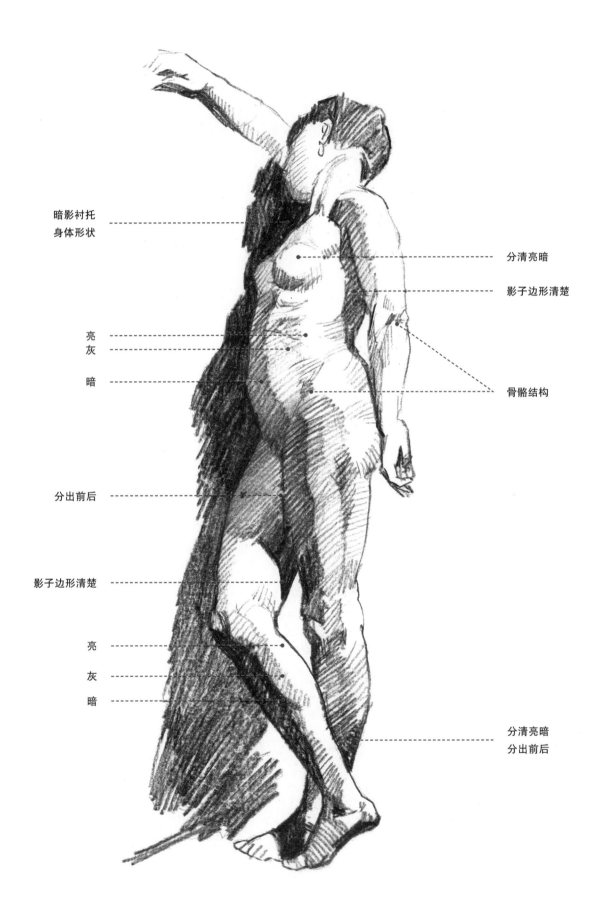

暗影衬托
身体形状

分清亮暗

影子边形清楚

亮

灰

暗

骨骼结构

分出前后

影子边形清楚

亮

灰

暗

分清亮暗
分出前后

# 第二章　解剖结构深入研究

对于"人体结构"的深入认识，必然迅速推动素描认识水平和造型能力提高，理性认识的提高还不能忘却感性认识的提高，还必须将"感觉""理解""表现"三者结合起来。人体各部都有结构。"结构"就是这个人的构造，就是要画出来的骨骼、肌肉形成的立体面，加上外来的光线形成立体明暗，还要加上视觉虚实、对比、远近感。注意结构以后，这个人的局部细节一下子就有机地联系起来，使整体结实，什么动作都可表现，都很完整。结构是深入的目的和完成的要求。

本章重点深入地讲解人体：头部、躯干、上肢和下肢。每一部分都分别从基本外形、比例、骨骼、肌肉、体面，逐渐深入详解。也用基本形、顺口溜、示意图的方法，用画图分析记忆形象，速学、速记、速用。用直观的形象教学由外及里、由里及外反复讲解记忆。深入教学怎么用基本形和比例画出外形轮廓，画出骨形或肌肉形。再根据骨骼、肌肉、骨点、沟窝、肌肉、肌肉分面，直至看到人体外形，能认清和识别某骨骼、肌肉的形和名称为止。再根据前、后、内、外分面画明暗，以画形为主不死记名称。

外师造化是使你具有敏锐的观察力，继而提高理解能力，中得心源，有了体会，最后画时才有高度悟性和求真务实的高超表现能力。

# 第一节  头部结构、造型与画法

头部结构离不开骨骼肌肉，段落关节运动。研究形状离不开高宽比例基本形。研究明暗离不开素描光影和体面。画像离不开特征。画的品质要有熟练的基本功，要神形兼备，还要具有真善美和艺术修养。

## 一、头部基本形

头部基本形就是具有头形特点的，经过艺术概括的，不能再省略的形。基本形的用处：能看出头的基本形，能运用基本形正确有效地画出头的立体感，再用基本形确定外形、结构和明暗。基本形实际上是去繁就简，把看到外形主要的突出点或转折点加以连接便可画出，所以它是外形的依据，是外形的缩形和内形。自然界所有的所见形体中，方形（体）、圆形（体）、三角形（体）是最基本的形（体）。假设把方形体外面从不同方向切去几刀是一个圆形的立方体形。徐悲鸿大师早就说过："画画要懂得先方后圆、宁方勿圆、方中有圆、圆中有方。"构成立体必须有三大面，连中国画画石头也强调石分三面：阴阳、明暗、黑白灰；西洋素描强调三大面、五大调、亮灰暗。

## 头的立体基本形

### 绘画要点

1. 画立体结构的基本规律是三大面。基本明暗是亮、灰、暗。
2. 从画面上的立体形要看到三大面，三大面是立体的组合结构。见②。
3. 立体结构一定有转折面、有起伏。
4. 点、线、面、体画成的立体就是结构的要素。
5. 画头像立体结构，要看到正面和侧面。正面上下看见④。正面左右看见①。侧面上下看见③。

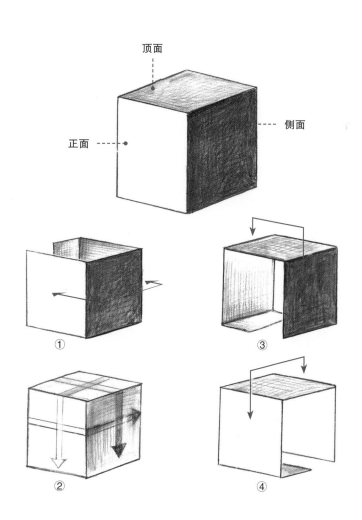

顶面

侧面

正面

①  ③

②  ④

头是长方体，有正面、顶面、两侧面、底面、背面。眼看时只看见立体三大面，这也是符合构成画面立体的常理三大面，基本明暗色调是亮、灰、暗。然而怎么"先方后圆"呢？可再在长方体的各转折处各斜切一刀，切去棱角便成方圆体，再在正面两侧直切一刀，再在正面与两侧面下方拐角处各斜切一刀，这就是头的基本立体面：正面、顶面、侧面、半侧面六个面。

## 形体结构的组合

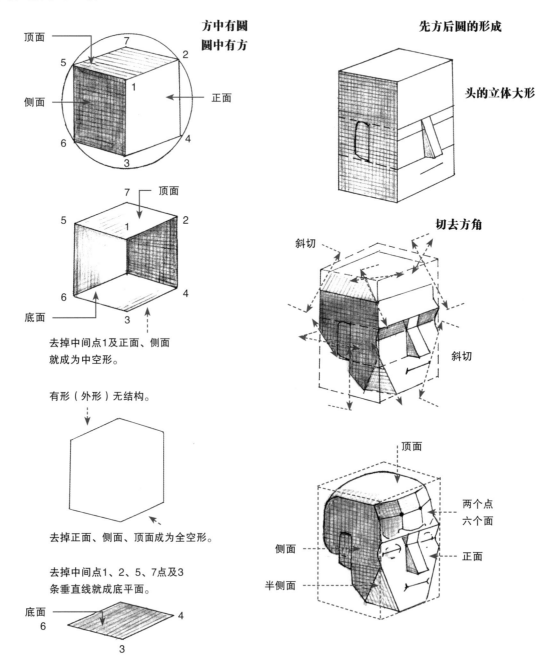

**方中有圆**
**圆中有方**

顶面
侧面
正面
正面

去掉中间点1及正面、侧面就成为中空形。

有形（外形）无结构。

去掉正面、侧面、顶面成为全空形。

去掉中间点1、2、5、7点及3条垂直线就成底平面。

底面
6
4
3

**先方后圆的形成**

**头的立体大形**

**切去方角**

斜切
斜切

顶面
两个点
六个面
侧面
正面
半侧面

## 1. 比例基本形

先画头形的椭圆形，再横分眉、鼻三段线。第一部分宽是甲字形、第二部分宽是申字形、第三部分宽是由字形、高宽相等是田字形、长方形为国字形、高方形为目字形、上方下宽为风字形、上方下宽中尖下为用字形。这八种字形是头形比例的基本形，传统画论称为八格，是指头形个性特点的，用以区别头形长相的。

1. 第1部分宽为甲字形。
2. 第2部分宽为申字形。
3. 第3部分宽为由字形。
4. 高宽相等为田字形。
5. 长方形为国字形。
6. 高方形为目字形。
7. 上方下宽为风字形。
8. 上方下宽又尖为用字形。

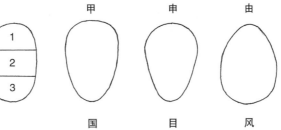

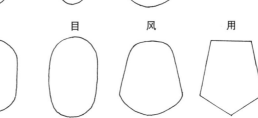

## 2. 结构基本形

这是头骨概括形。正看头颅是正圆形，面颅是方形。侧看脑颅是梯形。顶视图是长方形中带圆形，前部略方，中部偏后突出，后部圆形。后视图是五角形。以后画头骨就要应用结构基本形去记。

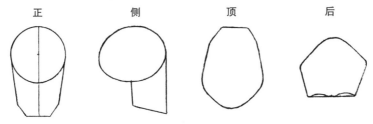

## 3. 立体基本形（各种方向的头部体积画法）

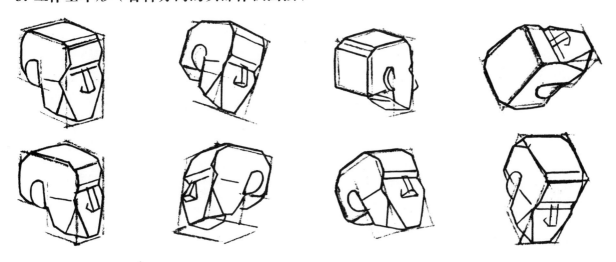

## 4. 结构基本形

结构基本形是头骨的简要概括形。正面头骨形，脑颅部是正圆形，面颅部是下尖的方形，即在正圆两侧画两条向中略斜的直线，在正中下方画一短平线，在短平线旁再画两条短斜线，便是"正面结构基本形"。

侧面结构基本形，先画脑颅椭圆形，再在圆边向下画方形，这是"侧面结构基本形"。

后面结构基本形是后观的头骨形，在外形也可看见，在头后枕外隆凸下方头骨和颈肌（硬软交界处）画平线，两端向上外斜至顶结节（后观头的最宽处）画两条外斜线，再从顶结节至头高中点画两斜线，这就画成呈五角形的"后面结构基本形"。

**头部的圆形结构（方中有圆）**　　　　　　**头部的方形结构（圆中有方）**

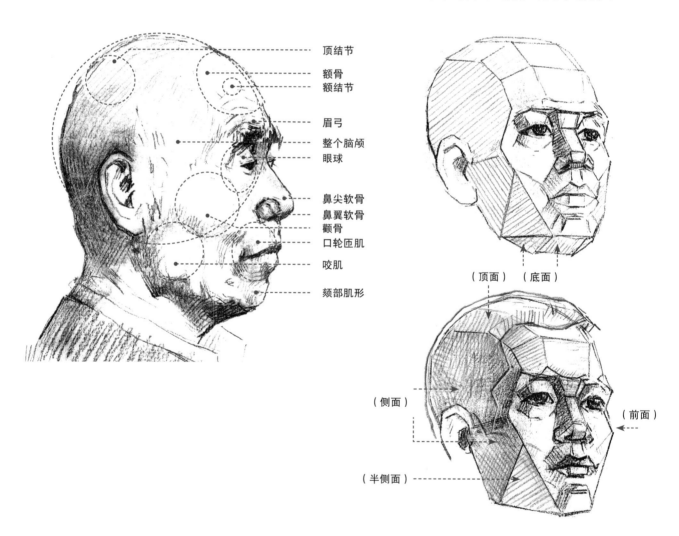

顶结节

额骨
额结节

眉弓
整个脑颅
眼球

鼻尖软骨
鼻翼软骨
颧骨
口轮匝肌
咬肌

颏部肌形

（顶面）　（底面）

（侧面）

（前面）

（半侧面）

# 素描大体面写生示范

## 绘画要点

1. 整个头要分三大面。

2. 每个局部要三大面。

3. 画面侧面要一亮一暗，向里向外要一亮一暗。

## 案例示范（名家名作）

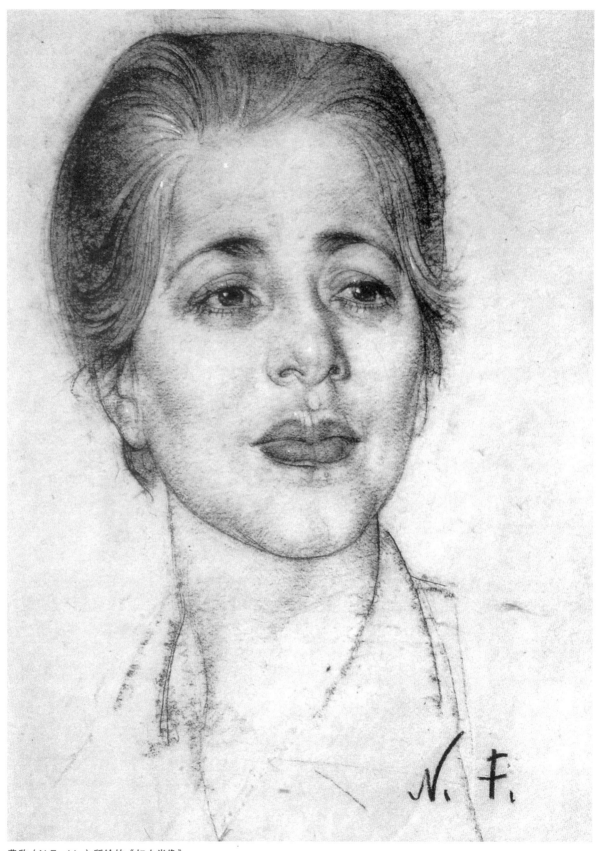

费欣（N.Fechin）所绘的《妇女肖像》。

## 二、头部比例

看准比例是画头像的关键之一，画形要感性与理性相结合，要感觉与理解相结合。

在正面长圆形头形内，画1/2处为眼睛，眼上画1/5处为眉毛，眉至下巴1/2处为鼻，鼻至下巴1/2处是下唇缘。耳长，上与眉齐，下与鼻等高，也即眉至鼻长为耳长。用眉至鼻长向上等于发际线高度。头宽是5眼宽：2外眼角至耳边为1眼宽，加2眼宽，眼中间为1眼宽，共5眼宽。纵向发际至眉，眉至鼻，鼻至下巴均相等。眼间下方画鼻，画鼻先画鼻尖，两侧画鼻翼，画鼻宽要与内眼角垂直比一比。鼻尖下为人中，上嘴唇一半为三角，画嘴宽要与两侧鼻翼比一比，就可画正了。在中国传统画论有竖三庭（停）横五眼的比例规则。在侧面，五官高度比例与正面一样，只要注意耳的宽距为外眼角到口角的横长，一般来说耳位约在头宽的1/2处或稍后处，决不会在头宽处的前面，这是画耳距基本规律。总的来说头的正面高宽比为3∶2，田字头形高宽比为1∶1。侧面头形一般高宽比为4∶3，扁头高宽比1∶1，即高宽相等。总之，讲课的比例是综合平均数，只能说是大致比例，要看到特殊性（个性）。

### 头部比例

眼部比例图注：头顶、发际、眉毛、眼、鼻、下巴、耳、口缝、嘴

三停五眼

鼻宽1/3脸颊

### 头部比例要点

1. 竖三停：
   发际至眉，
   眉至鼻尖，
   鼻尖至下巴，
   以上三停相等。

2. 横五眼：
   指脸横宽为5眼宽。
   鼻宽为1眼宽。
   口宽为1/3脸颊。
   耳上与眉下与鼻尖等高。

3. 成人眼在头高的1/2处，
   耳在头宽1/2处偏后。

4. 儿童眉在头高的1/2处。

儿童头部比例

有了上述头部五官比例后，还要观察眼、鼻、嘴的相互关系，一般规律是两眼中间为1眼宽，也可能稍宽或稍窄一些，不是绝对的。而一般眼长等于内眼角到下面鼻翼长，也可能扁脸（宽脸）要短些，长脸形长鼻子的要长一些。一般嘴宽为脸宽的1/3脸颊长，嘴唇为2眼宽，也因年龄、胖瘦而异。儿童唇短厚，胖人嘴小，瘦人嘴长。要注意普遍共性，又要注意个性、特殊性，就能画准画像。

画头像时要灵活应用比例，如能凭感觉画更好，如实在画不准可测量一下，以便迅速纠正错误。也可用感觉与理性结合的方法去画，可以巧画——快、准、像、好。

## 三、头骨结构

头骨分为脑颅骨和面颅骨。脑颅骨是四周围住脑子的骨骼，前有额骨，头顶有左右顶骨，后有枕骨，两侧有颞骨。面颅骨是在头部正面，中有鼻骨、上颌骨，两侧有颧骨，下有可活动的下颌骨。头部肌肉较薄故骨形显露。

整个头骨是脑颅圆、眼部方、嘴部圆、下颌部方。正面脸窄后宽，侧看前方后圆，头顶前低后高，头顶看前方窄，中部宽后部圆。

### 1. 头骨的正面画法

先画前面讲过的基本形，脑颅是正圆形，两侧向下画内斜线，下巴画小平线，再画两条半侧面斜线。

在头高1/2处画眼眶略斜的方圆形，在两眼眶内上角画两个眉弓突起，再画眉弓线，线上略向后外斜，线下向里斜为鼻根，下接画向前突起的鼻骨。在眉至下巴1/2处向上接鼻骨画鼻腔梨状孔。在眼眶外上方画比眶外缘偏内的颞线起点，颞线先是向上再外斜向下，至颧弓后上缘，在颞线中段有顶结节，是头的最宽处，也是画头侧的转折点。眼眶外上方画小三角面，再向下与眶下缘等高处画向外突起的颧弓，这是正面头像的最宽处。然后由颧弓画斜向与眶外缘引直线，鼻底引水平线的相交处画出颧骨下角。因为颧骨在外，上颌骨在里，下角必须再向里转弯接上颌骨。在下巴基本形线两侧的颧骨下方画下颌小头、下颌枝、斜线、下颌底、颏隆凸，正中画颏结节。在上下颌骨间画圆形前凸的上下两排牙齿。最后在额部画眼眶高度一倍处的圆形额结节，这就是正面头骨的形状。

整个头形可见九个外形结构点：头顶点、两个顶结节点、两个颧弓点、两个下颌角点、两个颏结节点。在头骨内部也要确定左右内结构点，有额结节点、眉弓点、鼻根点、鼻骨点、顶结节点、外眼眶点、颧结节点、下颌角点。有了这些点就可画结构的突起形和转折形，如把内结构点连起来，就可画头骨立体的正面、顶面、侧面、半侧面六个面。

# 头骨的正面画法

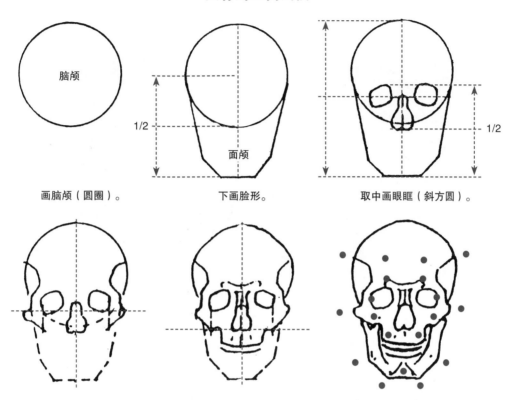

画脑颅（圆圈）。

下画脸形。

取中画眼眶（斜方圆）。

眼眶上画颞线，下画颧骨、颧弓。

画眉弓，鼻骨，下画上颌。

画额结节和下颌骨。

• 点为内外结构突出点，也为外形转折点。

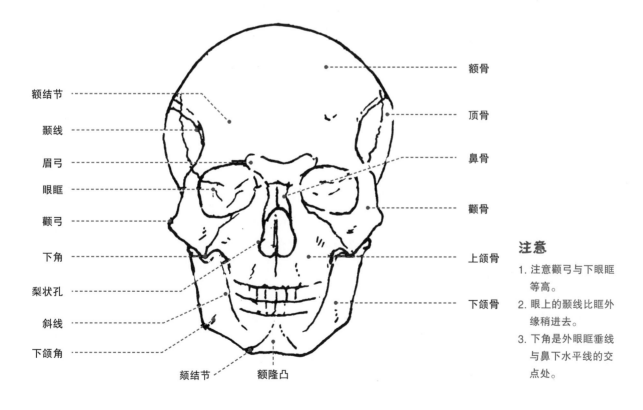

额结节

颞线

眉弓

眼眶

颧弓

下角

梨状孔

斜线

下颌角

颏结节

额隆凸

额骨

顶骨

鼻骨

颧骨

上颌骨

下颌骨

## 注意

1. 注意颧弓与下眼眶等高。

2. 眼上的颞线比眶外缘稍进去。

3. 下角是外眼眶垂线与鼻下水平线的交点处。

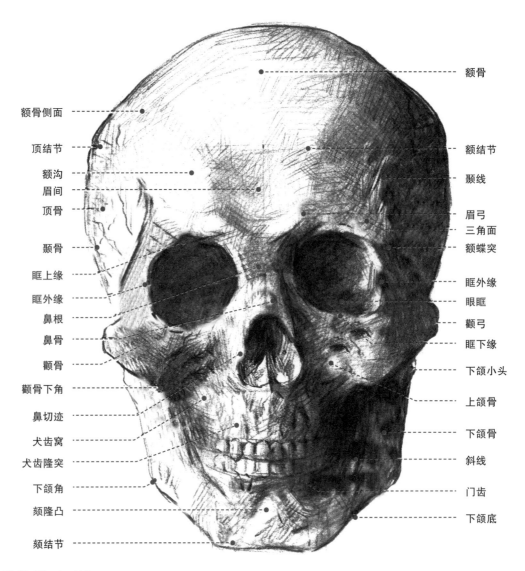

左侧标注（从上到下）：
额骨侧面
顶结节
额沟
眉间
顶骨
颞骨
眶上缘
眶外缘
鼻根
鼻骨
颧骨
颧骨下角
鼻切迹
犬齿窝
犬齿隆突
下颌角
颏隆凸
颏结节

右侧标注（从上到下）：
额骨
额结节
颞线
眉弓
三角面
额蝶突
眶外缘
眼眶
颧弓
眶下缘
下颌小头
上颌骨
下颌骨
斜线
门齿
下颌底

## 2. 头骨的侧面画法

先画出侧面头骨基本形。头高1/2处画半圆形眼眶，再画眉弓，眉至下巴的1/2处画鼻根和突起的鼻骨、鼻切迹。鼻下画圆形向前突起的牙齿和下巴。眼高一倍处画突起的额结节，它是侧面额头的正面、顶面的转折处。额结节向上、向后画圆形的头顶形。在眶外缘偏内处画颞线起点，它向上再向后画圆弧形的颞线，止于颧弓外端。在颞线中段有突起的顶结节，它是头顶正看的最宽处，是画侧面头像的转折处。颧弓是由颧骨、颞骨的突出部连接而成，由颧骨下角向上斜至耳屏。颧弓后端下面有下颌窝，窝前有关结节，下颌窝后面有颞骨外耳孔及乳突形。在颧弓的下颌窝画下颌小头、下颌角，转向正面画颏隆凸、颏结节，下颌角旁有咬肌粗隆，下颌小头前面有切迹和喙突。上、下颌骨的两排牙齿成圆形突起。

整个侧面头骨的外结构点有头顶高点、额结节点、眉弓点、鼻根点、门齿点、颏结节、下颌角点、头后枕外隆凸点（头后面下缘正中处）。

# 头骨的侧面画法

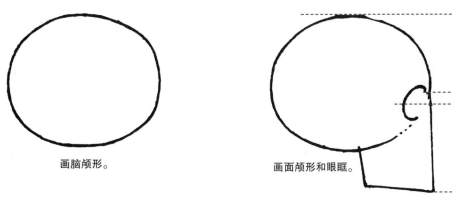

画脑颅形。

画面颅形和眼眶。

1/2

画鼻骨和颧骨。

颧弓与眼眶下缘等高。

画颞线颧弓下颌骨。

颧骨下角是在眼眶垂线
和鼻水平线相交处。

枕外隆凸是与
颧弓等高。

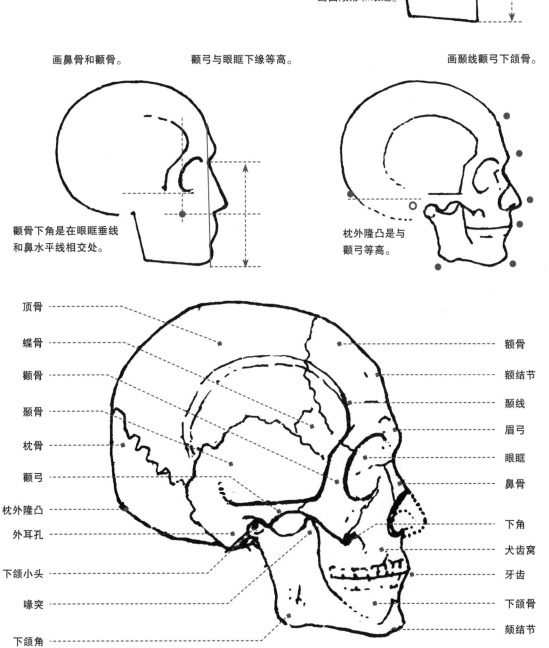

顶骨

蝶骨

颧骨

颞骨

枕骨

颧弓

枕外隆凸

外耳孔

下颌小头

喙突

下颌角

额骨

额结节

颞线

眉弓

眼眶

鼻骨

下角

犬齿窝

牙齿

下颌骨

颏结节

## 3. 自然形头骨

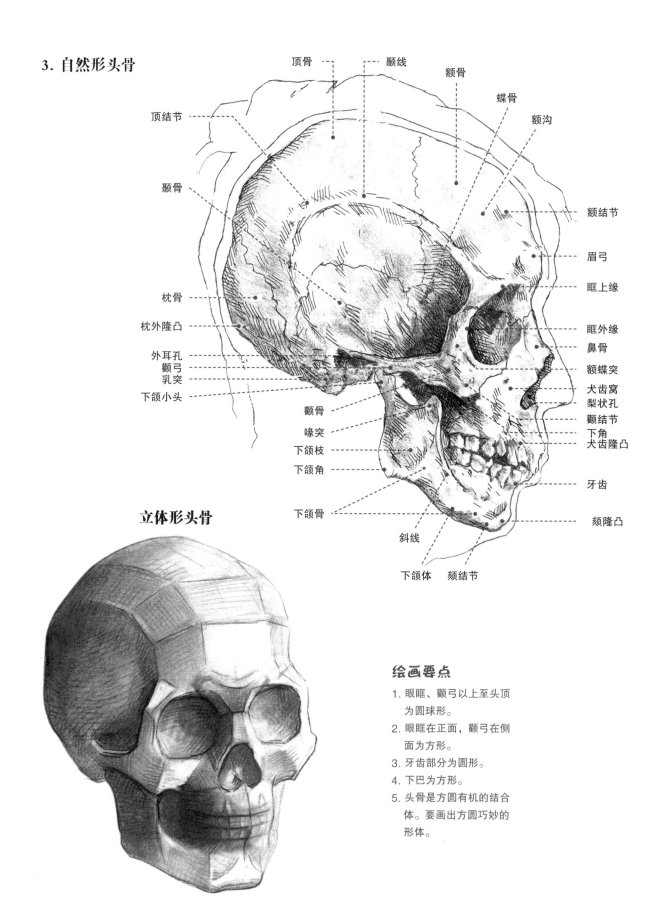

顶骨　颞线　额骨　蝶骨　额沟

顶结节

颞骨

枕骨

枕外隆凸

外耳孔
颧弓
乳突

下颌小头

颧骨

喙突

下颌枝

下颌角

下颌骨

斜线

下颌体　颏结节

额结节

眉弓

眶上缘

眶外缘

鼻骨

额蝶突

犬齿窝

梨状孔

颧结节

下角

犬齿隆凸

牙齿

颏隆凸

## 立体形头骨

### 绘画要点

1. 眼眶、颧弓以上至头顶为圆球形。
2. 眼眶在正面，颧弓在侧面为方形。
3. 牙齿部分为圆形。
4. 下巴为方形。
5. 头骨是方圆有机的结合体。要画出方圆巧妙的形体。

114

## 四、头部肌肉

长在头前的是表情肌，在眼周围有额肌、眼轻匝肌、皱眉肌、降眉间肌。在口周围有口轮匝肌、上唇方肌、下唇方肌、颧肌、三角肌、笑肌、颊肌、颏肌、犬齿肌。鼻两侧有横部、翼部肌。在头侧面的是咀嚼肌，上有颞肌、下有咬肌。长在头顶的有帽状腱膜、额肌、枕肌共称为颅顶肌。

### 1. 头部肌肉简化画法

①总况——前面的表情肌分三部分：眼口鼻；侧面的咀嚼肌分上颞肌和下咬肌；头顶的颅顶肌分帽状腱连额肌、枕肌。

②眼周肌——眼周围轮匝肌。上额肌分两片，眉中间降皱眉。

③口周肌——口周围轮匝肌。上唇方下唇方，拉口角颧三角，向外拉笑颊肌，颏中间有颏肌，上唇下犬齿露。

### 2. 头部肌肉简记画法

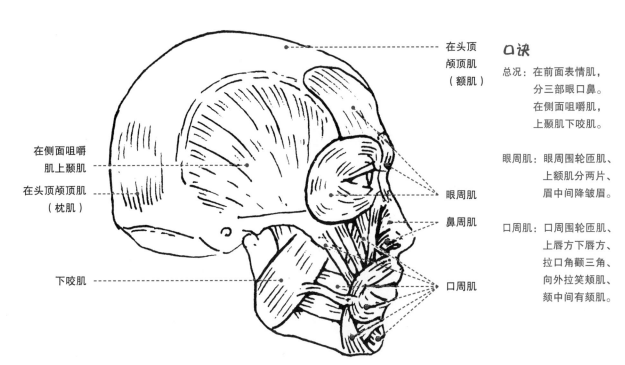

在头顶
颅顶肌
（额肌）

在侧面咀嚼
肌上颞肌

在头顶颅顶肌
（枕肌）

下咬肌

眼周肌

鼻周肌

口周肌

**口诀**

总况：在前面表情肌，
　　　分三部眼口鼻。
　　　在侧面咀嚼肌，
　　　上颞肌下咬肌。

眼周肌：眼周围轮匝肌、
　　　　上额肌分两片、
　　　　眉中间降皱眉。

口周肌：口周围轮匝肌、
　　　　上唇方下唇方、
　　　　拉口角颧三角、
　　　　向外拉笑颊肌、
　　　　颏中间有颏肌。

**绘画要点：**

表情肌，分三部：眼口鼻。

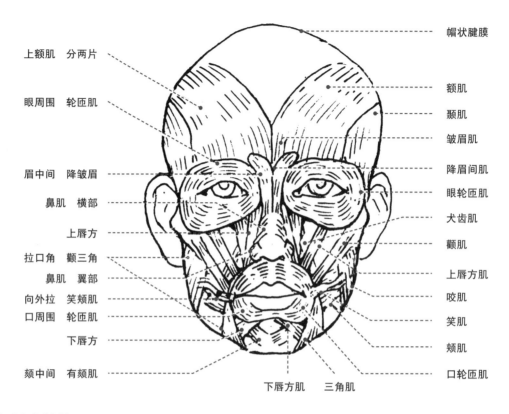

左侧标注（从上到下）：
上额肌　分两片
眼周围　轮匝肌
眉中间　降皱眉
鼻肌　横部
上唇方
拉口角　颧三角
鼻肌　翼部
向外拉　笑颊肌
口周围　轮匝肌
下唇方
颏中间　有颏肌

右侧标注（从上到下）：
帽状腱膜
额肌
颞肌
皱眉肌
降眉间肌
眼轮匝肌
犬齿肌
颧肌
上唇方肌
咬肌
笑肌
颊肌
口轮匝肌

底部标注：
下唇方肌　三角肌

## 3. 头部肌肉结构

正面：

眼周肌——"眼轮匝肌"是转圈的肌肉，分为眶部、眼部。眶部长在眼眶周围，内窄外宽，起于内眼角下骨面转一圈，止于内眼角同一处。

在眼轮匝肌上面的"额肌"分两片，起于额部皮下，上端与帽状腱膜相接，可抬眉，使前额横起皱纹。

"降眉间肌"起自鼻根部，向上止于眉间和眉弓，牵引眉间皮肤向下产生横纹。

"皱眉肌"位于眼轮匝肌及额肌的深面，两侧眉弓之间。它收缩时牵引眉头向内下，产生八字纹，有思考、发愁的表情。

口周肌——"口轮匝肌"，是口周围转圈的肌肉，自人中向外，鼻唇沟、口角向下，又向上至下唇下，又向外旋转至人中汇合，是左右相对的环状肌，可闭嘴。

"上唇方肌"位于鼻两侧，分内眦头、眶下头、颧头，都止于上唇及口角。它上提可使上唇向上弯，加深鼻唇沟。

"下唇方肌"或称下唇降肌，为菱形扁肌，外侧被三角遮盖，起自下颌骨下颌体面的斜线，向上与口轮匝肌互相交错，止于下唇。它能使下唇下降，产生惊讶、愤怒的表情。

"颧肌"位于上唇方肌的外下侧，起于颧骨的前面，斜向内下方，止于口角肌肉与皮肤。它牵拉口角向外上方，使面部有笑的表情。颧肌也是画明暗时正面与半侧面的分界处，也是脸

## 头部肌肉（正面）

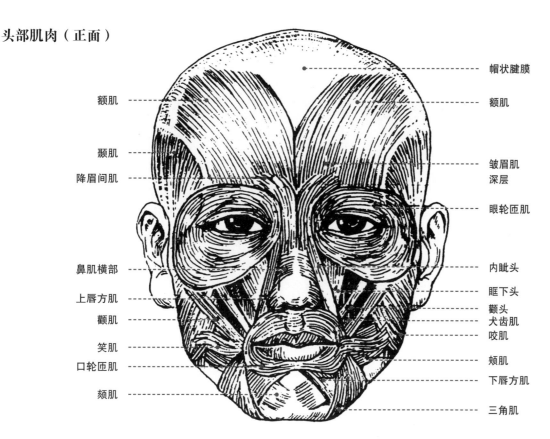

额肌
颞肌
降眉间肌
鼻肌横部
上唇方肌
颧肌
笑肌
口轮匝肌
颏肌

帽状腱膜
额肌
皱眉肌
深层
眼轮匝肌
内眦头
眶下头
颧头
犬齿肌
咬肌
颊肌
下唇方肌
三角肌

部正面与半侧面的转折边。

"三角肌"或称口角降肌，位于口角下部，是三角形的扁肌，起自颏结节，止于口角。与颧肌作用相反，它是拉口角向下弯，产生悲伤、不满及愤怒的表情。

"颏肌"位于下唇方肌的深层，起自下颌骨门齿牙槽，向内下方颏隆凸与对侧颏肌靠近，止于颏部皮肤。上提颏部皮肤，使下唇向前。

"犬齿肌"位于上唇方肌及颧肌的深下层，起自犬齿窝，斜向外下方，集中于口角，有助于上提口角，使劲拉使上唇下露出犬齿，具有凶狠表情。

"笑肌"是口角表层的薄肌，起自腮腺咬肌筋膜，向内侧集中止于口角皮肤，与颧肌一起动作可助笑，单独使用是苦笑。

"颊肌"被犬齿肌、颧肌、三角肌遮挡，是脸颊两侧为一长方形的扁肌，上下起自下颌体中部和上颌骨的牙槽缘，向前至于口角，向后伸向下颌枝内侧，脸颊鼓气时可见明显突起鼓胀。老年人的颊肌下部在外形上可见垂突和沟。其作用是可使口裂向两侧张大。大笑大哭时，将口角拉向两侧，单侧收缩时口角拉向一侧呈歪嘴状。与口轮匝肌协同动作时，能吸吮、吹奏等。

鼻周肌——位于外鼻下部两侧，在上唇方肌深面，起自上颌骨犬齿及外侧门齿槽边，斜向外上方与对侧同肌腱膜相连，动作时使鼻侧产生斜纹，拉鼻翼沟，能产生凶狠的表情。

"翼部"又称鼻孔开大肌，止于鼻翼软骨外侧面，此肌肉收缩时牵引鼻翼向外下方扇动，能使鼻孔扩大。

　　侧面：

　　咀嚼肌——吃食物闭嘴的肌肉，宽厚而有力。

　　"颞肌"位于侧面颞窝，为扇形的扁肌。在咀嚼时可看到活动隆起。起自颞线下线向下逐渐集中，通过颧弓下面，止于下颌骨缘突，拉动下颌骨闭嘴咬食物。

　　"咬肌"长在头外侧面，分深层、浅层。形为长方扁肌。浅层咬食物时较为明显，起自颧弓下缘前2/3处。深层起于颧弓下缘后1/3处。两层会合，止于下颌角的咬肌粗隆。其做上提，下颌骨可闭嘴咬食，在外表看到其形为由颧骨下角斜向下颌角。它是画体面时侧面与半侧面的分界线，加上嚼肌构成立体的外侧面。颧弓又是上下面的分隔处，上下明暗有区别，颧弓又因为有起伏，画的时候要画出亮、灰、暗。颧弓骨面是灰色，颧弓下缘是暗色，整个颧弓是上平直下弯，前宽后窄。明暗也要画出此形来。

　　"头顶肌"，前为额肌，后为枕肌，中间为帽状腱膜（覆盖整个头如膜），并前后相接，因为前后肌肉拉动，头顶皮肤略可前后移动。

## 头部肌肉（侧面）

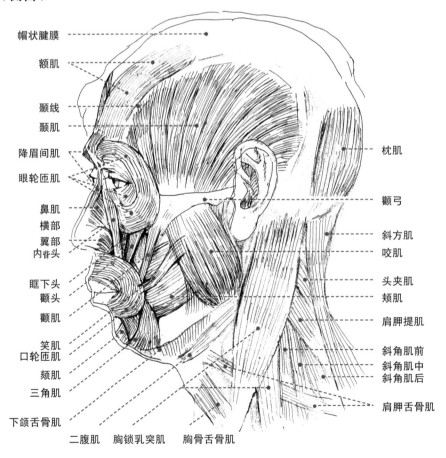

## 五、五官结构

### 1. 眉毛

位于眉弓、眶上缘、三角面处。眉是由两层眉毛横向长在眼上，内端圆形称为眉头，外上方下尖处称为眉梢。内端眉毛是先向上后向外下斜，上层眉毛由中间开始向外斜，两层眉合成眉梢尖。眉是眼的防护挡水流向装置，使头上流下的水一是向鼻侧沟流下，一是从眉梢头流下。故眉毛长度必长于眼睛。

### 2. 眼睛

本身是圆形的眼球，外面加上能开闭的上、下眼皮保护眼睛，装在头骨的眼眶内，形成眼睛的结构。画眼形应想到圆球形的明暗。眼皮只有上眼皮能张开成弧形，偏内眼角有转折角，下眼皮不活动，闭眼眼裂成平线眼缝，两端内为内眼角，外为外眼角。张开的上眼皮下缘称为上睑缘，下眼皮上边称为下睑缘。上、下眼睑中间是圆形的眼珠，中心是深色的瞳孔，随眼球左、右、上、下转动而视，眼球上部要被上眼皮挡住一些，眼珠下部恰在下眼睑边上，只有怒目而视时整个眼珠才见。上眼皮还有双眼皮（二重睑），没有二重睑则称为单眼皮，眼周有隐约的骨形，如靠近鼻子的眼侧沟，还有眶上缘沟、眶外缘沟、眶下缘沟（下睑沟）。画画时要把上睑外缘画长些，下睑外缘画短些，向上相交要内进一点，相交点就是外眼角，外眼角外侧有三角弧面。

### 3. 鼻子

长在两眼中间而向前突起的结构，由鼻根向里斜成上宽下窄形，可分正面和两侧面。中部内下是鼻骨，向外斜与鼻软骨形成鼻背、鼻两侧，前端成圆球的鼻尖，尖两侧成半圆形的鼻翼、鼻孔和鼻中隔。要注意鼻侧的形和面，它由鼻背转折外斜至眼侧和脸，起伏不同，明暗也不同。鼻外侧下面还有鼻骨的鼻切迹而略突起，把鼻外侧面又分上、下两面，明暗也有区别。

### 4. 嘴

嘴在鼻下面、牙齿外表面，因此研究嘴要想到牙齿的整体形是圆突形，还要想到嘴周边的肌肉起伏形，不单是画出上下嘴唇就算画得好。外表结构见到的有鼻下的人中、上下嘴唇、口缝、口裂（张开）、口角、鼻唇沟、颏唇沟。

鼻唇沟是鼻纵向圆形面，画明暗左右不同。上嘴唇是两三角形，由人中下斜向左右，因此画明暗也不同。下唇是三个面，中方、两侧是三角。上下唇两端相交处为口角。上下唇闭合为口缝。鼻唇沟、颏唇沟都是口轮匝肌与周边肌肉相接的分界线，因此口周有不同的起伏、体面，要仔细观察描写。

### 5. 耳

耳朵是常见而又不被注意的结构，因此许多人不能背画耳朵。其实耳朵像花朵，是脸向上外突的部分，是人的听觉器官，有收音的微妙结构和形状。画头形时耳朵是高宽比例的测量

点。耳朵长在正侧面的1/2偏后处，突起于外而容易被压伤或折断，因此耳朵有软骨结构，可以避免碰压事故，是造化之妙。耳朵是高、宽1：2的长方形，侧面看上部向后。耳朵结构有耳轮、耳屏、耳垂、对耳轮、对耳屏、耳舟、耳艇、三角窝耳腔、耳廓结节等。

先在耳长1/2处画耳屏，画耳轮由耳屏后向上，外转圈至耳边下部，接着画圆弧向下的耳垂。在耳轮（耳廓）内画Y形小叉，叉子又上分对耳轮上角、对耳轮下角。对耳轮下端又向耳屏突起便是对耳屏。

**头部外形、五官、体面**

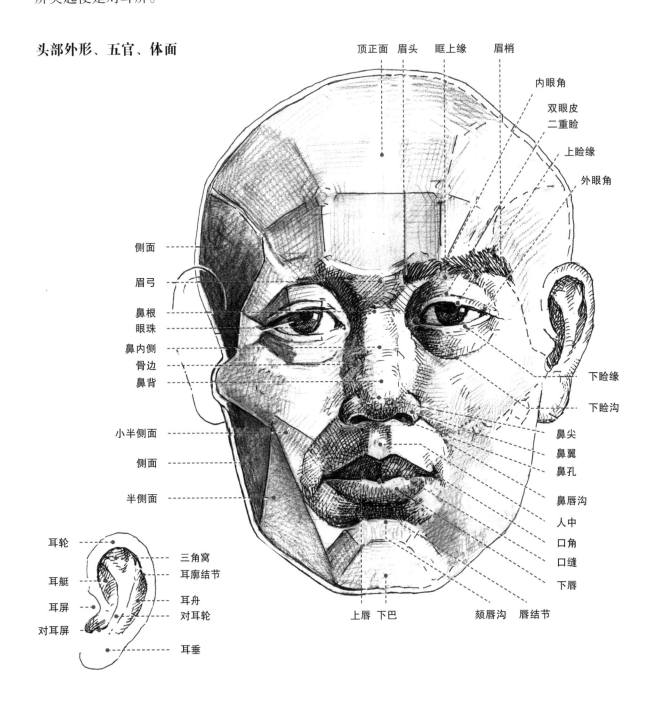

## 六、立体明暗

1. 画头像的立体明暗，首先要看到头的"基本立体形"。头的基本立体形有：正面、顶面、侧面、半侧面六个面。画头像要先方后圆，先画整个大立体形，再画局部细节，都要看到结构，看到三大面：亮、灰、暗。有多少明暗转折面必有多少明暗色块，对光亮背光暗，过渡明暗是灰色，前亮必后暗，前暗必后亮，必暗旁亮、亮旁暗。

### 头形五官立体模式

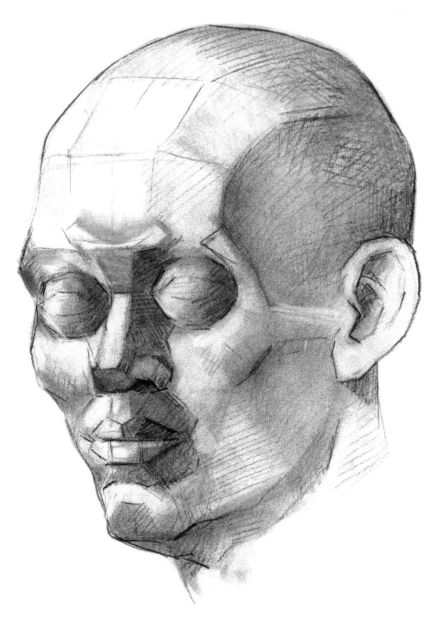

### 绘画要点

1. 画头像虽人人相貌不同，但内部的骨骼、肌肉都有基本相同的规律性，而且都要画准画对，因此头上的起伏立体、明暗也基本相同，故为头像公式图。

2. 此图可总结为头形五官立体规律模式。画头像都要注意此图的立体骨形、肌肉、五官立体起伏。

3. 上下一亮一暗，左右一亮一暗，向里向外一亮一暗，此乃基本规律。

2. 从头骨图看，脑颅是圆球形，眼眶部是方形，嘴部是圆隆形，下巴是五个转折面的方形。

研究局部如下：

▲ 额部有两个额结节，周围产生转折，形成两个点六个面。颞线、眼上角处有小三角面。

**头部立体面是画明暗的依据**

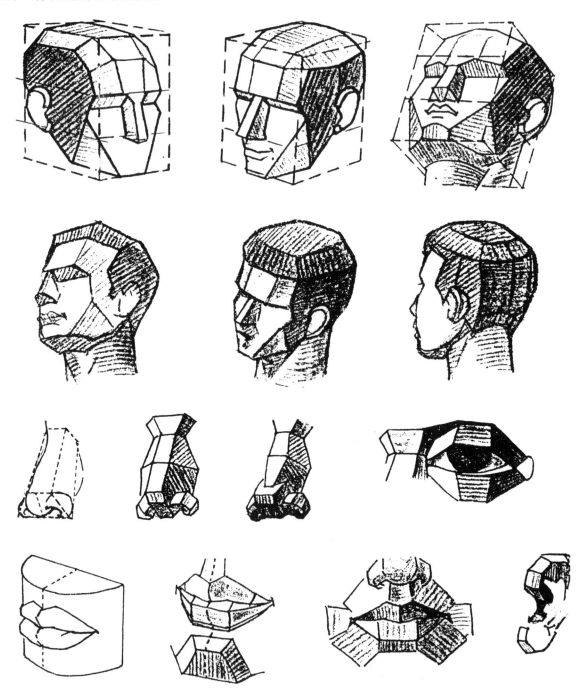

▲ 鼻部上有眉弓小弧面，眉弓向下有梯形小面，鼻根又分正侧面。再下面鼻背高起又分正侧面、鼻头三个面。两侧鼻翼起伏再分三个面，鼻侧面中部的鼻切迹再分两个面。

▲ 眼睛是圆球，上下眼皮各分三个面，外眼角眼眶又有三角形圆面，共七个面。

▲ 嘴因牙齿圆隆形的影响而嘴唇突起，上唇分两个面，下唇分三个面，嘴周围有八个面：人中面、两个上唇面、两个口角外圆突面、两个口角下面、一个下唇下面。

▲ 颏部正中一方面，有上面、两侧面、下巴底面共五个面。

▲ 大侧面有颧弓平横又分上、下侧面。

▲ 颧骨突出转折可分上下三个面和左右两个面。

▲ 鼻子两侧面是两个脸的正面。

▲ 半侧面的上方有颧结节斜向口角的小半侧面。

## 案例示范（名家名作）

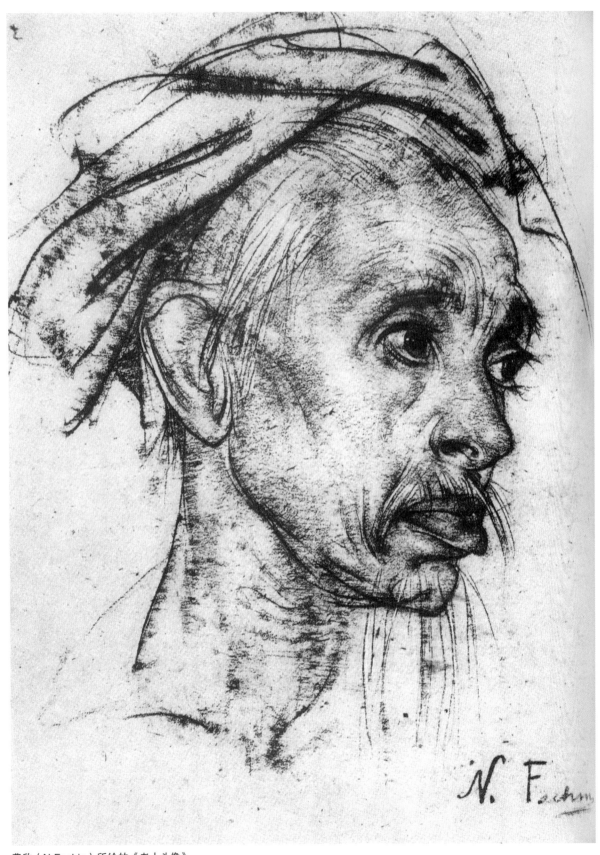

费欣（N.Fechin）所绘的《老人头像》。

## 第二节　躯干结构、造型与画法

躯干是指人体除去头部及四肢的部位。在外形分布上有颈、胸、腰、腹、背部等。艺术解剖结构为了造型的整体关系，在画躯干造型结构时要加上上肢的肩部和下肢的臀部。在医学解剖中肩部属于上肢结构，臀部属于下肢结构。这是艺术解剖与医学解剖的区别，讲述的重点也有所不同。

艺术解剖学着重艺术造型的需要，要研究结构的形成和对外形的影响，充分展现外形的正确性、真实性、生动性等视觉感。要理解形体比例、骨骼、肌肉、体、面、立体、明暗等必要的基础知识，还有结构形成的沟窝、骨点、方、圆、转折等。

躯干是身体的主干，"干"好比树"干"，分叉长出为枝，人体的分枝则为"肢"，手在上为"上肢"，在下的腿足为"下肢"。手分指，足分趾。

### 一、躯干基本形和基本外形

躯干基本形是躯干简化的大形，有了基本形的相接组合，再略加骨形、肌肉，便可快速正确地画出躯干的体形，便于画前观察，画后记忆形象。

①躯干的正面胸部是上宽下窄的倒梯形。腰部是横的长方形，或胸腰间画两个小方形。腰臀部是上窄下宽的梯形。

②上下两梯形相接而左右大形对称，再在中上部加方形的颈部，在肩部加长方形的手臂，便成了躯干的"基本形"。

③在基本形内加胸廓、胸骨、锁骨，腹加骨盆的三个骨点，在胸廓上部是三角形的颈肩形。在胸廓下画肋弓，在骨盆的三点连线画腹下沟，便成"结构形"。

④在上述骨骼略形中，颈部画胸锁乳突肌略形，颈肩画斜方肌略形。肩部画三角形的三角肌，从胸骨左右画至斜向三角肌下的胸大肌形。在胸大肌胸廓后画背阔肌形。在腰部用小方块画出略圆的腹外斜肌形，在腰腹中间画脐孔。在脐肩连线的胸大肌上画乳头。在臀部的梯形边画臀肌弧形，在大转子旁再画突起形，在腹部连接骨盆的三骨点画腹沟形，腹沟下面是抬动大腿的三角形腹股沟。这便完成"躯干的基本外形"。躯干基本外形旁边的小点，示意画外形时要注意用笔的起伏节奏、形线的上下交错关系，也是深入画形所要注意的。

⑤后面基本形的概形前后是相同的，但因前后结构不同而外形各异。

⑥后面基本形加画由颈到骶骨的脊柱线，胸廓的略形，两肩部画三角形的肩胛骨。在臀部后面的骨盆是"两弯一三角"形显露于外表，略加这些骨形后就是后面基本形了。

⑦在上述基本骨形上，加上颈、肩、背相连的斜方肌略形，在颈椎、胸椎相接处画小菱形窝，其中有两个小骨点。在胸廓外侧基本形上角肩臂交接处画三角肌，在斜方肌下面画肩背相连的背阔肌，向下内收至骨盆上缘。在基本形下部外侧线画弧形的胸廓形及腹外斜肌。臀部在"两弯一三角"的骨形处，画小圆的臀中肌、大圆的臀大肌成蝴蝶状的臀后形，在大转子画

# 躯干基本形和基本外形

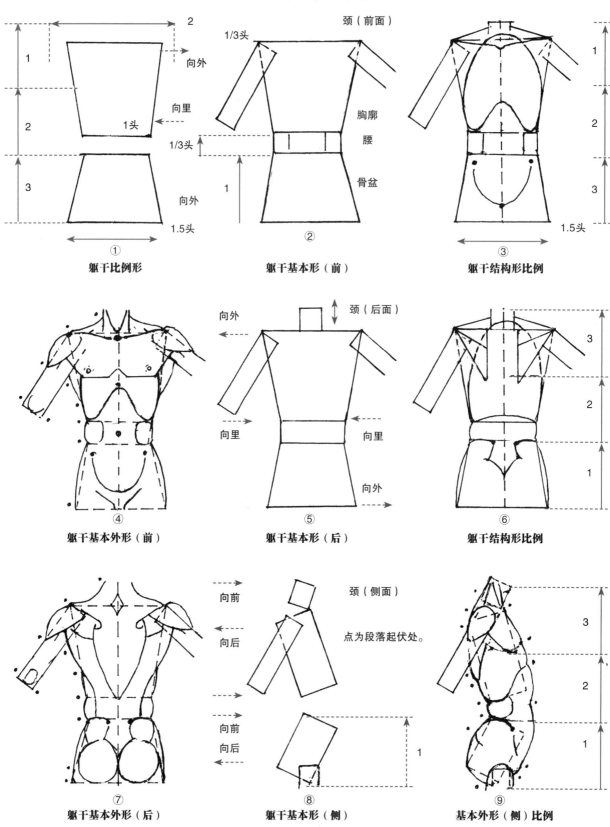

颈（前面）

1/3头

向外

向里

1头

1/3头

向外

1.5头

① 躯干比例形

胸廓
腰
骨盆

② 躯干基本形（前）

1.5头

③ 躯干结构形比例

④ 躯干基本外形（前）

向外

颈（后面）

向里

向外

⑤ 躯干基本形（后）

⑥ 躯干结构形比例

⑦ 躯干基本外形（后）

向前

向后

向前

向后

颈（侧面）

点为段落起伏处。

⑧ 躯干基本形（侧）

⑨ 基本外形（侧）比例

小的突起形，这便是后侧的"躯干的基本外形"。

⑧ 侧面基本形：颈部是向前倾斜的小方形，胸部是向后倾斜的长方形，臀部是向前倾斜略小的长方形。肩部画长方形的上臂，臀下加长方形的大腿，便是躯干外侧的"基本形"。

⑨ 外侧面"躯干基本形"：在基本形（方形）外略加结构形便画成在颈部画喉、胸锁乳突肌，后画斜方肌。肩部画三角肌，胸部画胸大肌，后画背阔肌，前面和下面画胸廓和肋弓。腰部画方圆腹外斜肌。腹部画腹直肌，中间凹进的是脐形。骨盆画髂嵴和前露骨点（髂前上棘和耻骨点）。臀部画向后突起的圆形的臀肌形，躯干前下部画与耻骨点等高的大转子形，在腿的基本形外画前后腿形。形旁的小点是外形起伏节奏点。

## 二、躯干比例

### 1. 正面比例

颈宽1/2头，肩宽2头，腰宽1头，臀宽1⅓头。颈高1/3头，胸高（颈至腰）1½头，腰间高1/3头，臀高1头。男性颈粗短，女性颈细长。男性肩平宽，女性肩窄斜。男性躯干长而宽，女性躯干较短窄。男性腰粗位低，女性腰细位高。男性臀部宽度稍窄方，女性宽而圆，从外形看臀部比男性高些。

### 2. 侧面比例

高度比例与正面看相同，胸、臀部宽厚度各为1头，女性胸围和臀部要厚些。

### 3. 后面比例

颈部高度因有头发不易看清，但可估计在肩上1/3头，还可看清下巴位，可以估计颈高。后背肩到腰为1⅓头（等于上臂长度），腰间为1/3头。肩胛骨为2/3头，与胸廓比约1/2高。臀高为1头，宽度比例与正面相同。

如画画时从臀往上比，第一头高为臀高，第二头高约在肩胛骨下角上面一点，第三头高到下巴水平处。

### 4. 躯干比例简记法

前章讲的比例概要：身高比例立七、坐五、盘三半；头一、肩二、身三头；全身站立时的比例为1（头）、2（胸）、1（骨盆）、1（大腿）、2（小腿）。

# 躯干比例示意图

## 正面头高宽比例

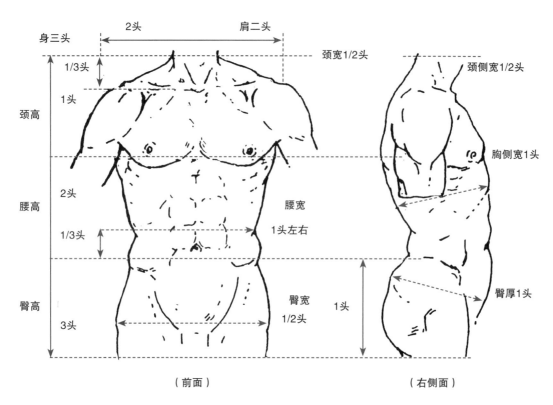

身三头

2头　肩二头

1/3头

颈宽1/2头

颈高　1头

2头

腰高　1/3头

腰宽
1头左右

臀高　3头

臀宽
1/2头

1头

（前面）

## 侧面头高宽比例

颈侧宽1/2头

胸侧宽1头

臀厚1头

（右侧面）

上图：

1. 躯干比例：

　　头一、肩二、身三头。

2. 上下简要比例：

　　1（头）2（胸廓）1（骨盆）。

下左图：

1. 乳头在肩至脐的连线上。

2. 乳房在肩至腰三等分中间一等分处，向外侧隆起。

下右图：

1. 画人体时注意体中线起伏。

2. 侧视一乳房为正圆形，则另一乳房为半圆形。

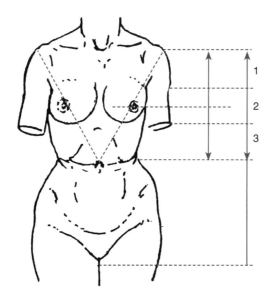

1

2

3

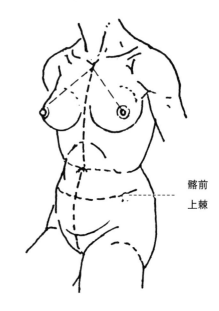

髂前
上棘

### 三、躯干骨骼

#### 1. 概况

躯干骨骼分为脊柱、胸廓、骨盆三部分。脊柱又分为颈、胸、腰、骶、尾椎骨。脊柱从正、背面看是正直的，从侧面看从上到下成为两前两后的弯曲形态，这是使直立的脊柱具有弹性的结构，又可减轻由足向上的震动。颈椎、腰椎旁边不长肋骨，能做较大的活动。胸廓呈扁圆形

**躯干骨示意图（后半侧面）**

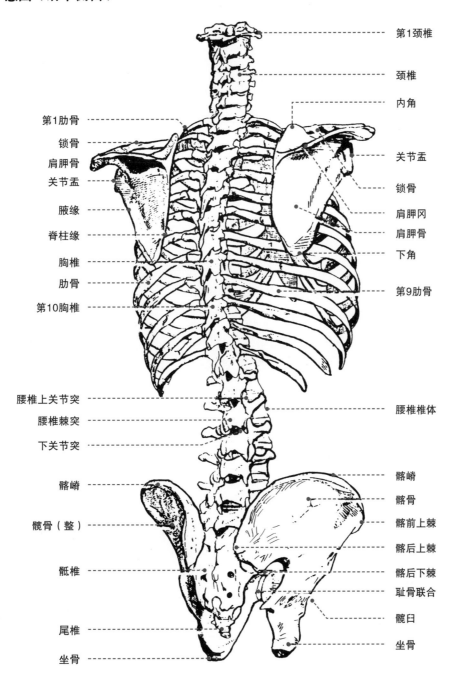

第1颈椎
颈椎
内角
第1肋骨
锁骨
肩胛骨
关节盂
关节盂
锁骨
腋缘
肩胛冈
脊柱缘
肩胛骨
胸椎
下角
肋骨
第10胸椎
第9肋骨
腰椎上关节突
腰椎棘突
腰椎椎体
下关节突
髂嵴
髂骨
髂嵴
髂前上棘
髋骨（整）
髂后上棘
髂后下棘
骶椎
耻骨联合
髋臼
尾椎
坐骨
坐骨

状：前后扁、左右宽、上口尖、下口宽圆而前面边缘向上弯曲（肋弓）。胸廓后面是胸椎，前面是胸骨，每边有12条肋骨。肋骨又分为硬肋骨和软肋骨，连接的边缘形成肋弓。每边有七条肋骨直接连胸骨，第八、九两肋骨互相连接前一肋骨（是间接连胸骨），第十一、十二两肋骨不连接胸骨。骨盆形似盆，由下肢的两髋骨前面互相联合，后面连接骶骨、尾骨，围成一个骨环。男性骨盆高而窄，女性骨盆低而宽，两髂前上棘间距宽，从侧面看男性骨盆稍直，女性骨盆较倾斜。

## 躯干骨画法示意图

**脊柱与胸廓、骨盆**　　　　　　**躯干的骨形与结构简画法**

**注意**

1. 脊柱加胸廓加骨盆组成完整的躯干骨结构。

2. 画肋骨先用单线画，再加粗。第一至第七肋直接连胸骨，第八至第十肋间接连胸骨。

脊柱　　脊柱
颈椎　　1/2头向前弯
胸椎　　1.5头向后弯　　胸廓
腰椎　　2/3头向前弯
骶椎尾椎　1/2头向后弯　　骨盆

胸廓　　锁骨
胸骨
肋弓
骨盆　　髋臼
　　　　耻骨角
（前面）

胸骨
胸廓
骨盆
（前面）

肩胛骨位于第二和第七、八肋骨间

**脊椎骨的共同特点**　　　**胸廓的结构画法**

脊椎骨（上面）
棘突
横突
肋凹
上肋凹
椎体

（侧面）
胸椎
肋骨
肋软骨
胸骨
（上面）

横突肋凹
上肋凹
横突
椎体
下肋凹
棘突
（侧面）

胸骨　锁骨
胸骨

肩胛骨
胸廓
脊柱
2
第七、第八肋骨

骨盆
骶骨

胸骨端　肩峰端
颈切迹
锁骨切迹　锁骨
　　　　第一肋关节面
胸骨角
胸骨　第二肋关节面

**胸骨和锁骨的连接**

## 2. 骨骼结构

①脊柱是身后背正中直立的骨柱，由七节颈椎、十二节胸椎、五节腰椎、五节骶椎合成骶骨，约两至四节尾椎（不定数），单个骨节称为椎骨，上下连接成柱状为脊柱。正面、后面看是直立的，侧面看是弯曲的。颈椎向前弯，胸椎向后弯，腰椎向前弯，骶椎、尾椎向后弯。每个椎骨都有分椎体、棘突、椎孔、上关节突、下关节突。上、下椎体重叠成脊柱。横突装接在左右肋骨处。

②胸廓是上口小下口大的扁圆形状的结构。由胸骨加左右各十二条肋骨、肋软骨，转向后背十二节胸椎围成笼形的胸廓。

胸骨：属于扁骨。全身分为柄、体、剑突三部分。胸骨柄厚而宽，上缘有颈切迹和两个锁骨切迹，柄与体连接处为胸骨角，柄两侧有肋切迹连接肋软骨。体是扁长形，两侧有两至七个肋切迹。剑突处向里成外表可见的胸膛窝。

肋骨：分为肋骨和肋软骨，每个肋骨都是窄而长的弓形骨，有肋骨小头、肋结节。肋骨向前面弯曲连接胸骨肋切迹，第一条肋向下斜，第二条肋水平，第三至七条肋直接连接胸骨而向外下方斜，第八、九、十条肋骨间接连接胸骨，第十一、十二条肋不连胸骨。其中第七条肋骨最长，是胸廓边缘的最宽处，第八~十二条肋骨又缩短向内收斜。胸廓正面看肋骨连接胸骨是内高外低，从后面看肋骨连接胸椎横突，再向外下方斜，至胸侧又向上斜连向前面的胸骨。画画时要注意肋骨前后斜向不同。

③骨盆：由下肢的髋骨加躯干的骶骨尾前后围合而成。骨形是上宽下窄的梯形，加上两侧股骨大转子，从外形上看臀部是上髂前上棘和一个耻骨点。侧面髂嵴显见于外形。后面可见两弯（髂嵴）一尖（三角形的骶骨）。在臀、腹部的外形上，前面三骨点间是腹部，边缘是腹沟。耻骨下方是腹股沟，外侧是大转子突起。在两弯一尖骨形边画大圆小圆（臀大肌、臀中肌）就成臀后的形体。骶骨由五个骶椎合成一个骨，是上宽下窄形，可区分底、尖及前后两面，从侧面看骨形后面向后弯，尖向前弯。底部有骶骨基底上关节面与第五腰椎相接。两侧耳状面与髋骨相连接。前后有两排相通的八个骶孔，后面正中是退化的棘突（骶中嵴），这里不做详述。

以上骨骼的结构要能画出结构大形和骨组合的立体形来，要能随手画出为好。

脊柱全形

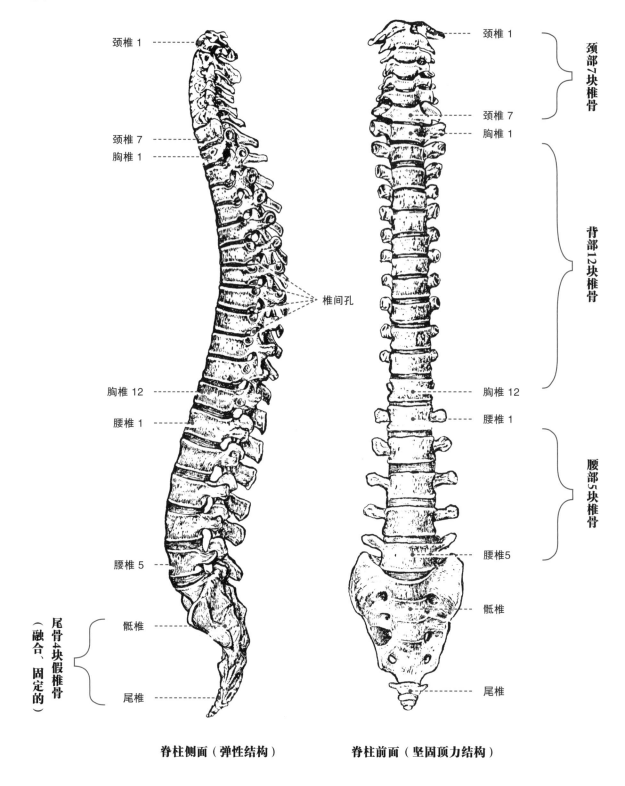

颈椎 1

颈椎 1

颈部7块椎骨

颈椎 7

颈椎 7

胸椎 1

胸椎 1

椎间孔

背部12块椎骨

胸椎 12

胸椎 12

腰椎 1

腰椎 1

腰部5块椎骨

腰椎 5

腰椎5

尾骨4块假椎骨（融合、固定的）

骶椎

骶椎

尾椎

尾椎

脊柱侧面（弹性结构）

脊柱前面（坚固顶力结构）

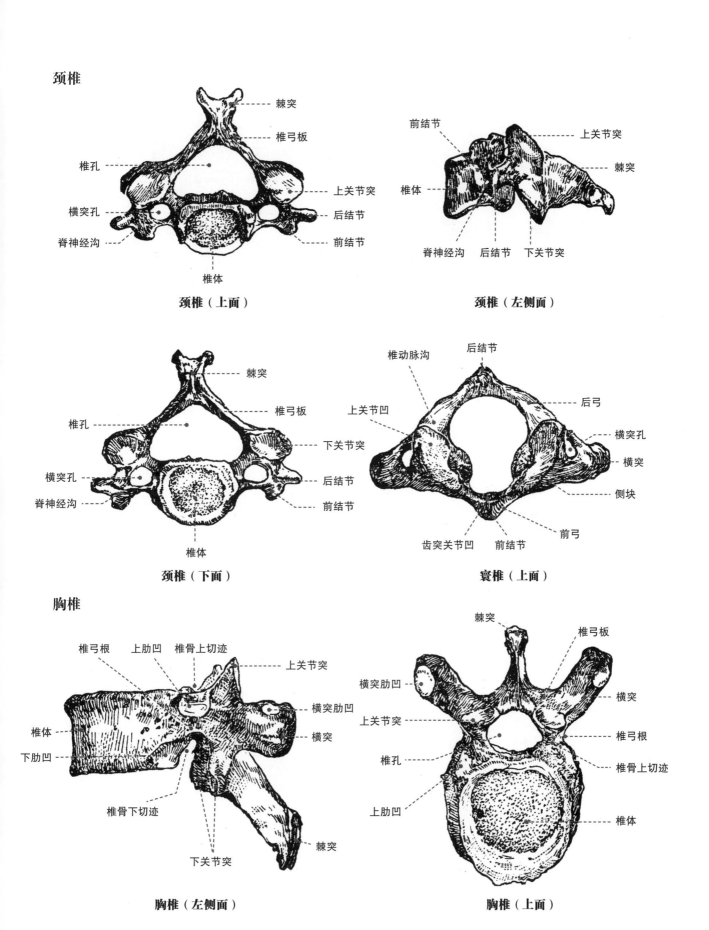

颈椎

棘突
椎弓板
椎孔
上关节突
横突孔
后结节
脊神经沟
前结节
椎体

颈椎（上面）

前结节
上关节突
棘突
椎体
脊神经沟
后结节
下关节突

颈椎（左侧面）

棘突
椎孔
椎弓板
横突孔
下关节突
脊神经沟
后结节
前结节
椎体

颈椎（下面）

椎动脉沟
后结节
上关节凹
后弓
横突孔
横突
侧块
齿突关节凹
前结节
前弓

寰椎（上面）

胸椎

椎弓根
上肋凹
椎骨上切迹
上关节突
横突肋凹
椎体
横突
下肋凹
椎骨下切迹
棘突
下关节突

胸椎（左侧面）

棘突
椎弓板
横突肋凹
横突
上关节突
椎弓根
椎孔
椎骨上切迹
上肋凹
椎体

胸椎（上面）

133

## 腰椎

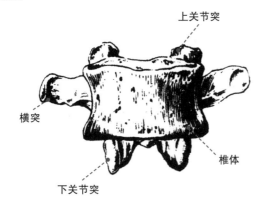

上关节突
横突
下关节突
椎体

**前面**

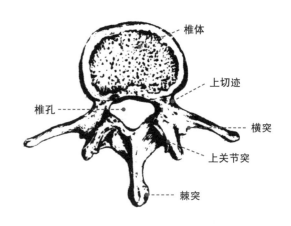

椎体
上切迹
椎孔
横突
上关节突
棘突

**上面**

棘突

**背面**

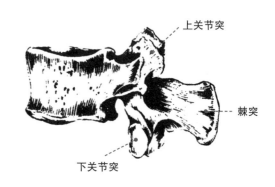

上关节突
棘突
下关节突

**侧面**

## 骶骨

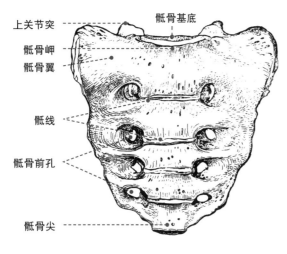

上关节突
骶骨岬
骶骨翼
骶线
骶骨前孔
骶骨尖
骶骨基底

**骶骨前面**

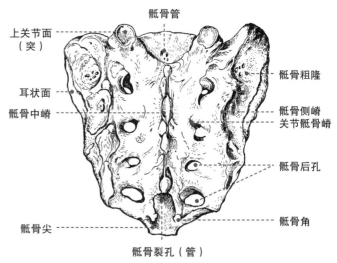

骶骨管
上关节面（突）
耳状面
骶骨中嵴
骶骨尖
骶骨裂孔（管）
骶骨粗隆
骶骨侧嵴
关节骶骨嵴
骶骨后孔
骶骨角

**骶骨后面**

## 胸骨与胸廓

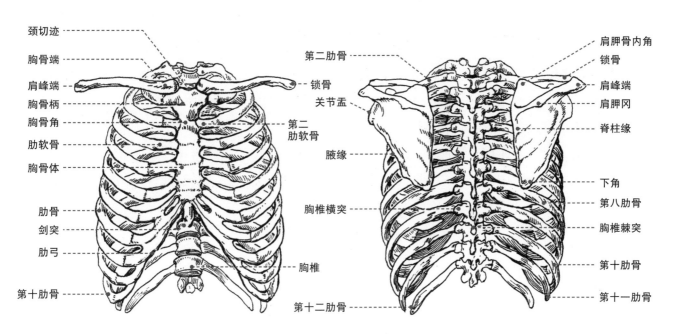

颈切迹

胸骨端

肩峰端

胸骨柄

胸骨角

肋软骨

胸骨体

肋骨

剑突

肋弓

第十肋骨

第二肋骨

锁骨

关节盂

腋缘

胸椎横突

胸椎

第十二肋骨

第二肋软骨

肩胛骨内角

锁骨

肩峰端

肩胛冈

脊柱缘

下角

第八肋骨

胸椎棘突

第十肋骨

第十一肋骨

**胸骨两侧装上锁骨**　　　　　**胸廓两侧装上肩胛骨**

## 骨盆

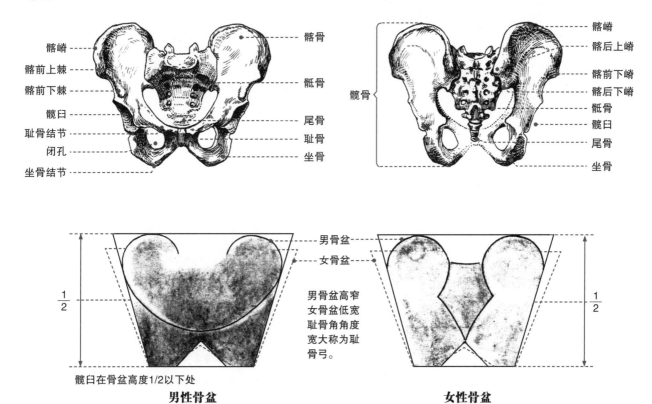

髂嵴

髂前上棘

髂前下棘

髋臼

耻骨结节

闭孔

坐骨结节

髂骨

骶骨

尾骨

耻骨

坐骨

髂骨

髂嵴

髂后上嵴

髂前下嵴

髂后下嵴

骶骨

髋臼

尾骨

坐骨

男骨盆

女骨盆

男骨盆高窄
女骨盆低宽
耻骨角角度
宽大称为耻
骨弓。

$\frac{1}{2}$

$\frac{1}{2}$

髋臼在骨盆高度1/2以下处

**男性骨盆**　　　　　　　**女性骨盆**

## 四、躯干肌肉

### 1. 概况

这一讲是肌肉怎么去连接和包裹骨骼形体。

颈部前面有两条胸锁乳突肌，在头颈旋转时特别明显。颈后有斜方肌，部分肌肉伸向肩部外端的上方，构成由颈后上部向外下方倾斜的颈肩部。男性胸部有方形的肥厚有力的胸大肌，女性在胸大肌外面下方附有发达的乳腺——乳房。两侧胸大肌由胸骨向外止于肩部的三角肌内面，它是活动上臂强有力的肌肉。胸大肌下方是腹部，有纵向两排分段的腹直肌，脐下有一整块，脐上有两排六块，中间、两侧、横向有肌腱形成的肌沟，肌肉越发达肌沟就越明显。腋下

### 躯干肌肉简记画法

**画法**

在躯干基本外形找分部、找骨点，画肌肉形状。

颈胸锁乳突肌

后斜方连头肩

上胸大

腋前锯

后背阔腋后见

下腹直

腹外斜

胸锁乳突肌
斜方肌
锁骨
胸大肌
前锯肌
背阔肌
腹直肌
腹外斜肌

上斜方四角形
起头背连肩锁
斜方肌颈肩背

下背阔半月形
背连臂拉手臂

腰两侧腹外斜
腹外斜胸连腰

背两旁骶棘隆
骶棘肌外粗长

斜方肌
菱形窝
腱窝
背阔肌
斜方肌
腰背筋膜
腹外斜肌
骶棘肌
大转子

胸廓的外侧面有前锯肌，当手臂抬举时可见四五个肌肉齿状突起。胸腹外侧有腹外斜肌，在腰部形成两个方块。躯干后背有连接头、肩、背的斜方肌（呈斜方形状而得名），它是拉住锁骨、固定旋转肩胛骨、后仰头、耸肩挺胸的肌肉。在斜方肌下方有背阔肌，它前连手臂肱骨的三角肌深面，后连背部脊柱的两侧，下连髂骨，它是后背强有力的肌肉。它与胸大肌相同是运动上肢的肌肉。背后深层的骶棘肌，纵行在脊柱两侧，由三块肌肉组成，是使背部向后伸直的强厚有劲的肌肉，在外形上突起很明显，弯腰以后被拉长而不明显。

**2. 躯干肌肉简记画法**

①前面——颈胸锁乳突肌，后斜方连头、肩，上胸大下腹直，腋前锯腹外斜，后背阔腋下见。

②后面——上斜方四角形起头脊连肩锁，下背阔半月形，脊连臂拉手臂。脊两旁骶棘肌，腰两侧腹外斜。

**3. 肌肉结构**

①颈部

（前面）胸锁乳突肌——它以三个起止点而命名。起自胸廓前面的胸骨柄颈切迹、锁骨胸骨端上缘，止于耳后乳突，作用为一侧收缩使头颈对外侧旋转，两侧收缩使头后仰。形成外形有胸骨上窝、肌间小窝。

（侧面）在胸锁乳突肌、斜方肌下面，绘画可见于表。

头夹肌——起自第三至六颈椎，止于乳突外面及上颈线，可使头颈向同侧回旋及后仰。

肩胛提肌——起自上位四个颈椎横突后，止于肩胛骨内角及脊椎缘，能上提肩胛骨。

斜角肌——分前斜角肌、中斜角肌、后斜角肌，都起自颈椎横突，止于肋骨，能使颈椎前屈，一侧收缩可使颈椎侧屈。

肩胛舌骨肌——起自肩胛骨上缘，穿过胸锁乳突肌向上斜止于舌骨。

（后面）斜方肌——它是后背的肌肉，画颈部外侧形时可见由颈部后面斜向肩部锁骨上缘。

②胸部

胸大肌——起止分三部分，锁骨内侧前面、胸骨两侧、第二至七肋软骨，肌肉向下向上交叉而集中于肱骨大结节嵴（三角肌下面），能内收和内旋肱骨（上臂）和向上抬起。

前锯肌——在腋下胸外侧，起自第一至九肋骨，一骨一块（成锯齿状）肌肉，顺着外侧胸廓向后止于肩胛骨内面脊柱缘，作用是拉肩胛下角外旋使手臂上举。

③腹部：

腹直肌——起自胸骨剑突，左右第五至七肋软骨的外面，此肌上部分两排六块，在肋弓上

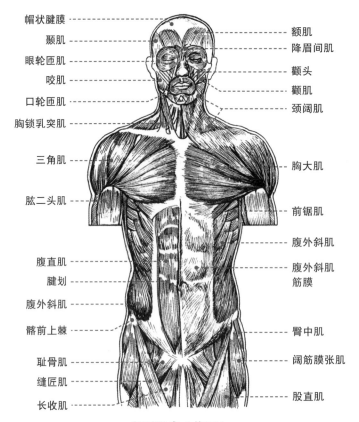

帽状腱膜
颞肌
眼轮匝肌
咬肌
口轮匝肌
胸锁乳突肌
三角肌
肱二头肌
腹直肌
腱划
腹外斜肌
髂前上棘
耻骨肌
缝匠肌
长收肌

额肌
降眉间肌
颧头
颧肌
颈阔肌
胸大肌
前锯肌
腹外斜肌
腹外斜肌筋膜
臀中肌
阔筋膜张肌
股直肌

**躯干肌肉（前面）**

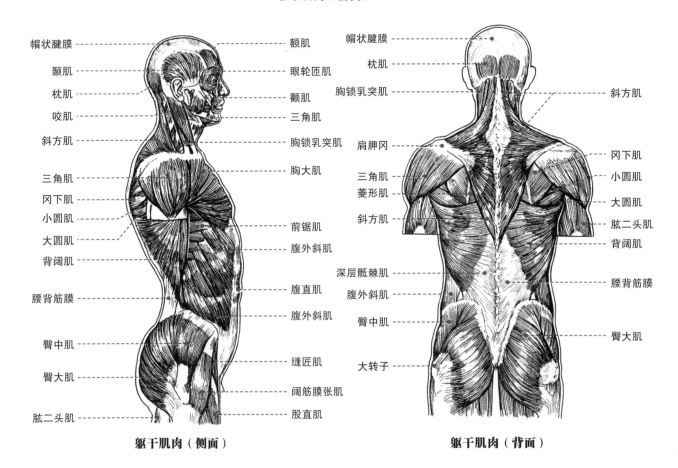

帽状腱膜
颞肌
枕肌
咬肌
斜方肌
三角肌
冈下肌
小圆肌
大圆肌
背阔肌
腰背筋膜
臀中肌
臀大肌
肱二头肌

额肌
眼轮匝肌
颧肌
三角肌
胸锁乳突肌
胸大肌
前锯肌
腹外斜肌
腹直肌
腹外斜肌
缝匠肌
阔筋膜张肌
股直肌

**躯干肌肉（侧面）**

帽状腱膜
枕肌
胸锁乳突肌
肩胛冈
三角肌
菱形肌
斜方肌
深层骶棘肌
腹外斜肌
臀中肌
大转子

斜方肌
冈下肌
小圆肌
大圆肌
肱二头肌
背阔肌
腰背筋膜
臀大肌

**躯干肌肉（背面）**

左右各一块，在肋弓下至脐左右各两块，肚脐以下大都集成整块，再向下止于耻骨联合和耻骨结节。它能使脊柱前屈，降肋助呼气，增加腹压。此肌分块都有肌腱分隔，因此肌间、肌旁都形成明显的沟，有中腹沟、侧腹沟、横腹沟等。

腹外斜肌——起自第八至十二肋骨外面与前锯肌部分肌齿相接，向外向下止于中腹沟外表的白线和骨盆的髂嵴，作用是前屈、侧屈和向对侧旋转脊柱。此肌开始部呈锯齿，向前至腹直肌成宽肌腱膜与对侧同肌相接成白线，至腰部形成方形的肌块，肌膜向下到耻骨形成腹股沟韧带。

④背部

斜方肌——呈不正的四方形，故称为斜方肌。起自枕外隆凸及两旁上项线、项韧带及全部胸椎的棘突，止于锁骨肩峰及外上缘、肩胛骨肩峰、肩胛冈（上缘、下缘）。作用是在固定肩肘时，一侧肌肉收缩使头颈后仰并回旋，两侧收缩使头后仰。固定头时可耸肩、中下部收缩拉两肩向后而挺胸。形成外形有脊柱沟，菱形窝。

背阔肌——为全身最广阔的肌肉，占背的下半部及胸侧部，呈直角三角形，其直角被斜方肌的下部所覆盖。起自第七至十二胸椎、全部腰椎的棘突、骶骨骶中嵴及髂嵴。由第七胸椎开始向外止于肱骨小结节嵴。其作用同胸大肌，拉手臂向身体靠拢，另外它还能内旋和后伸肱骨。

骶棘肌——是位于脊柱两侧深层的肌肉，被斜方肌、背阔肌所覆盖，为一强大有力并竖立的躯干肌，从骶骨背面和髂嵴的后部向上分为并列三肌，即髂肋肌止于肋骨、最长肌止于脊柱横突和头骨乳突，棘肌止于脊柱棘突。此肌在骨盆后面以上腰背及胸廓下半部，肌肉又厚又粗在外形上很显见，在肩胛骨处变薄则不显。其作用是仰头并后伸脊柱保持身体直立，在弯腰时肌形不显，此肌再收缩可使身体恢复直腰，肌形隆显。

⑤外形沟窝

在外形上除了看到骨点外露和肌肉隆起之外，还形成沟窝。在躯干前面肌肉间形成的有胸骨上窝、颈侧低陷、锁骨上窝、锁骨下窝、三角肌上窝、胸部的中胸沟、侧胸沟、乳下弧线、胸膛窝。腋下有腋窝。腹部有中腹沟、侧腹沟、横腹沟、锯齿状沟、肋弓、腹下沟、腹股沟。女性胸部还有乳中间沟、乳下沟。

躯干后面有颈部的颈后纵沟、枕外隆凸和骨颈沟、颈胸棘突及菱形窝。肩部有三角肌后侧沟、肩胛骨内角、上缘、脊柱缘、下角、肩胛冈横沟、斜方肌冈下小窝、冈下三角窝。后背胸椎棘突骨点、脊柱沟。腰部有髂嵴沟、髂后上棘窝、骶骨三角窝、臀下弧线、后臀沟。

# 躯干肌肉外露形

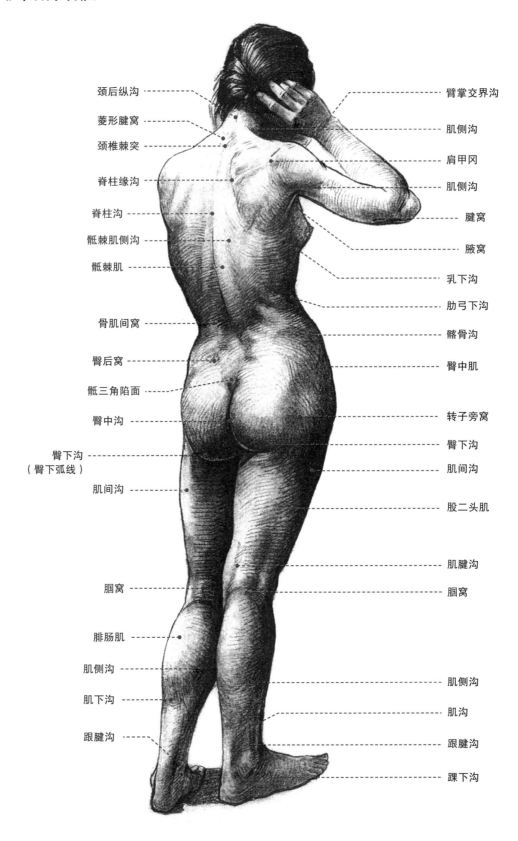

颈后纵沟
菱形腱窝
颈椎棘突
脊柱缘沟
脊柱沟
骶棘肌侧沟
骶棘肌
骨肌间窝
臀后窝
骶三角陷面
臀中沟
臀下沟
（臀下弧线）
肌间沟
腘窝
腓肠肌
肌侧沟
肌下沟
跟腱沟

臂掌交界沟
肌侧沟
肩甲冈
肌侧沟
腱窝
腋窝
乳下沟
肋弓下沟
髂骨沟
臀中肌
转子旁窝
臀下沟
肌间沟
股二头肌
肌腱沟
腘窝
肌侧沟
肌沟
跟腱沟
踝下沟

### 五、躯干动作与透视关系

①躯干动作

人体常动，静是暂时，要以静观动，结构有规律，动作也有规律。还靠多观察，多画速写，做到看、记，心、眼、手的一致。

了解躯干运动，还是要知其骨关节。躯干的基本运动还在于脊柱。但脊柱骨的后侧有上下关节突和棘突的限制，主要是颈、腰椎可前伸大，后伸小，旋转也只能略到左右，不到肩外侧，侧屈也只到肩部上方。胸椎有肋骨，基本上固定不动，略微转。腰椎也旋转不多，侧屈也不多。因为整个脊柱主要功能是结实坚固直立支撑身体，不能过分动作，否则容易折断。

看到颈部旋转明显，主要是第一、二颈椎。看到胸部旋转明显，好像是腰，其实是两肩在助动。站立时整个上身的旋转，不是在腰，而是在于骨盆两侧的大转子在动，你试试便知。

②躯干动作与透视关系

人体动作千变万化，很难画正确。一定要研究人体的动作与透视转向的关系，如画人体时尤其要注意头与躯干的关系要摆对，即肩与头的高低左右相互关系要正确，才能快速顺利地画

**躯干的体面起伏分析法：（画前后看侧面边线，画正侧面看正后面边线）**

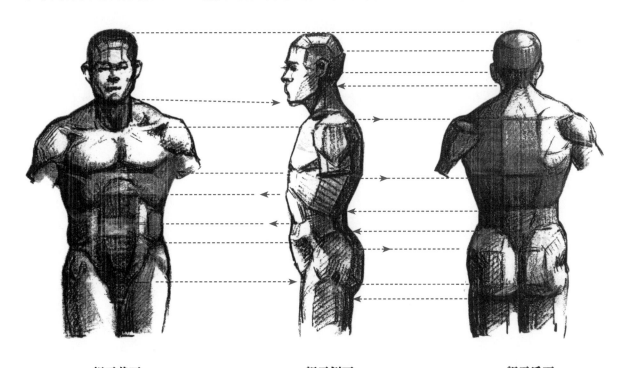

躯干前面　　　　　　　　　　　躯干侧面　　　　　　　　　　　躯干后面

**正面起伏看侧面。**　　　　　　**侧面起伏看背面。**　　　　　　**背面起伏看侧面。**

好人体各部动作姿态。

这个关系常被绘画老师所忽略，学生亦不知掌握这个关系，画时往往头身关系画错。其实很简单，只要从肩部画一条水平线，与头部比一比，比头高还是比头低多少；再画肩或腋缝与头的垂直线，比与头顶、头发比距离有多远，在头里还在头外？只要这样一比就可正确估计动作结构与透视转向的关系。

其实这个方法也是简单的素描规律，画所有东西都要上下比、左右比才能确保透视关系准确，以后画手要与上面比，画足与头的垂直比，是离垂线多少，便可画正站立姿态。再加上应用比例法，这样更可看准左右关系、高低关系。如应用这个方法，画所有不同的体态的透视和结构组合均可确保正确无误。必须做到关系对、比例对、结构对。

要使动作关系画对，可用体面斜向看透视形，也可画准立体明暗。

## 六、立体明暗

①画立体明暗的原则还是三大面

亮、灰、暗。从结构看体面、从体面看明暗。用立体观察法从上到下都会看到有正面（前面）、两侧面、后面（背面）、顶面、底面。看准躯干正、侧面，则正面亮（暗）而侧面必暗（亮），这样的大体明暗就有立体效果。看清正侧面，画出亮、灰、暗就立体。

②躯干立体形

颈部可以看成是小方形体，向前倾斜。胸部看作是倒梯形立方体，向后倾斜。骨盆是略小于胸的梯形立方体。画躯干要带肩、臂，肩部三角肌是上宽下尖的三角体，有前、中、后、顶的形体。上臂是长方体（四面）。颈肩部是三角体。大腿是四方体。看到体面转折就能立体，找明暗交界线画明暗就能立体。

③用素描的立体观察

每个立体物，可从三个方向看，正、侧、顶体面，看明暗、灰暗。正看有三大面，顶看有三大面，侧看有三大面。面的方向不同必明暗不同。正面侧面明暗不同，向里向外明暗不同，不同起伏明暗不同。另外一前一后的明暗不同，必前亮（暗）后暗（亮），必亮实暗虚、近实远虚，明亮应对比相反和渐变，不画背景可勾边线。

## 躯干立体明暗体面起伏写生示范

1. 背中正面　2. 头颈向前斜　3、4. 两肩胛骨向外斜
5、6. 背腰向里斜两侧又向外斜　7. 胸侧向外斜
8. 腰侧向外斜　9. 骶骨高起
10. 臀部向外斜，上下左右又斜转　11. 臀外下斜
12. 臀向里斜　13. 臀下更向里斜　14. 臀侧外斜
15. 臀侧向里斜　16. 腿外侧斜　17. 腿正后侧
18. 臂向外侧　19. 臂后侧向里斜

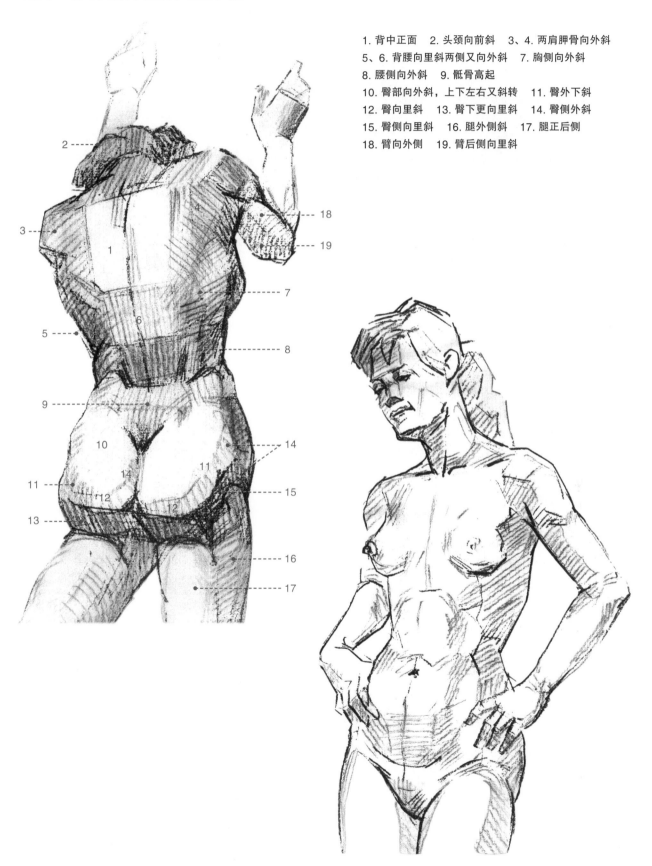

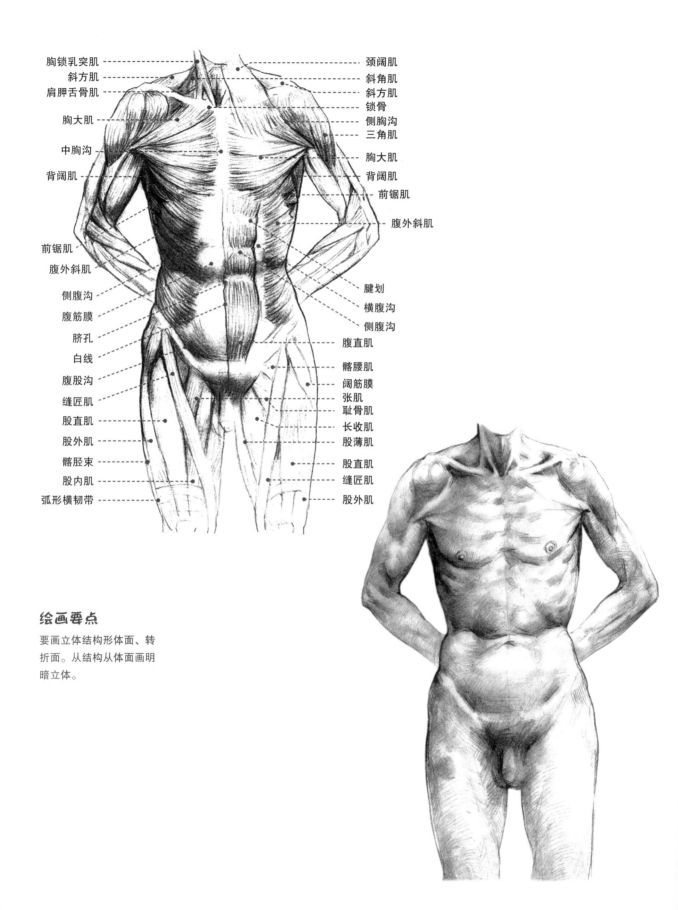

胸锁乳突肌
斜方肌
肩胛舌骨肌
胸大肌
中胸沟
背阔肌

前锯肌
腹外斜肌
侧腹沟
腹筋膜
脐孔
白线
腹股沟
缝匠肌
股直肌
股外肌
髂胫束
股内肌
弧形横韧带

颈阔肌
斜角肌
斜方肌
锁骨
侧胸沟
三角肌
胸大肌
背阔肌
前锯肌
腹外斜肌

腱划
横腹沟
侧腹沟
腹直肌
髂腰肌
阔筋膜
张肌
耻骨肌
长收肌
股薄肌
股直肌
缝匠肌
股外肌

## 绘画要点

要画立体结构形体面、转
折面。从结构从体面画明
暗立体。

144

## 第三节  上肢结构、造型与画法

上肢是从肩部开始至手指的人体结构部分。外形衔接在躯干肩部两侧，是由锁骨内端的胸骨端与胸骨柄的锁骨切迹相关。上肢分为肩、臂（上臂、前臂）、手（腕、掌、指）等。

### 一、上肢基本形

①肩部前面有锁骨，后面有肩胛骨，外接肱骨，外面包着三角肌呈三角形。

②上臂是稍长的长方形，前臂是稍短的长方形，上下相接稍有角度。

③手掌正面看是五边形，加手指分段的小方形，从手背看是斜向的四方形，加上活动三角形，前面加一节大拇指，其他四指加在掌形前面便成手掌基本形。

④加上肌肉起伏便成基本外形。图上小点表示外形起伏、节奏。

**上肢基本形与起伏**

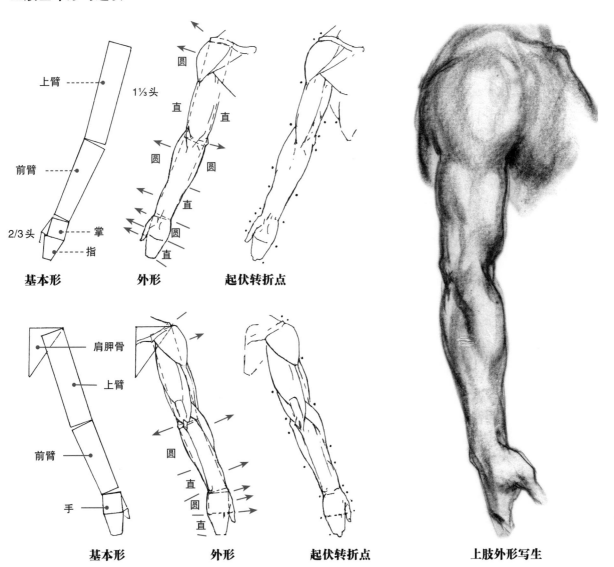

基本形　　　　外形　　　　起伏转折点　　　　上肢外形写生

▲ 在正面基本形上臂外侧加肱肌，后面加肱三头肌，肩部加三角肌。前臂外侧加外侧肌群大起伏形，下部加背侧肌群小起伏形，内侧加掌侧肌群形。拇指画三个骨点形，掌内画小指侧肌小弧形。再看外侧起伏形，肩是三角圆形，上臂直带圆形，前臂上部是大弧形，下部小弧形略直形，大拇指是三个骨点的转折形。内侧肘部肱骨内侧髁尖形，前臂上部是大弧形，下部略直。掌内是圆弧形，手指是直形。

▲ 后面基本形上加肩胛骨冈，冈外端三角肌是三角圆形。上臂外侧画肱肌形线，后侧画肱三头先连尺骨鹰嘴形。肘部在肱三头肌外头下，向外斜出画前臂外侧肌群形。在鹰嘴后面画肱骨内侧髁形，又在尺骨鹰嘴下画尺骨线，在线前画前臂背侧肌群形，在线后画掌侧肌群形。在手背腕掌部画三骨点突出的掌指形。

⑤在外形周边有许多小点，这就是画外形轮廓用线的起伏点，要注意画线有上下、前后、起伏的节奏感，画外形不是死板无生气的线条，应有生机的外形线。

## 二、上肢比例

上肢比例全长由肩到中指尖为3个头长：上臂为1⅓头长，前臂为1头长，手为2/3头长。如果用手长比较来看，手为2，前臂为3（手加1/2），上臂为4（两个手长）。画画从外形看，上

### 上肢比例示意图

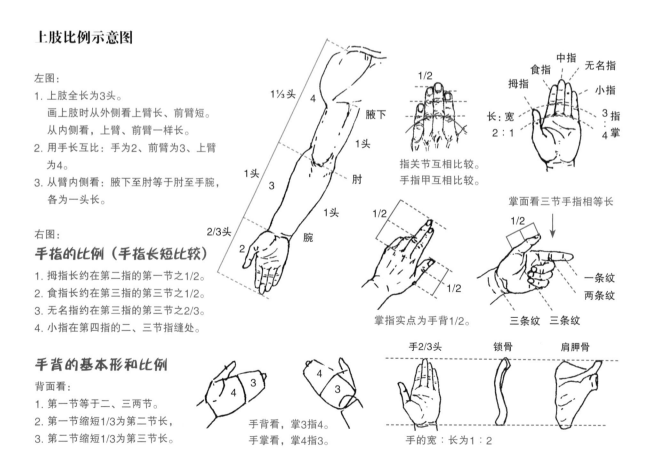

左图：

1. 上肢全长为3头。
   画上肢时从外侧看上臂长、前臂短。
   从内侧看，上臂、前臂一样长。

2. 用手长互比：手为2、前臂为3、上臂为4。

3. 从臂内侧看：腋下至肘等于肘至手腕，各为一头长。

右图：

**手指的比例（手指长短比较）**

1. 拇指长约在第二指的第一节之1/2。
2. 食指长约在第三指的第三节之1/2。
3. 无名指约在第三指的第三节之2/3。
4. 小指在第四指的二、三节指缝处。

**手背的基本形和比例**

背面看：

1. 第一节等于二、三两节。
2. 第一节缩短1/3为第二节长，
3. 第二节缩短1/3为第三节长。

指关节互相比较。
手指甲互相比较。

掌面看三节手指相等长

掌指实点为手背1/2。

一条纹
两条纹
三条纹 三条纹

手背看，掌3指4。
手掌看，掌4指3。

手2/3头　锁骨　肩胛骨

手的宽：长为1：2

臂外侧肩至肘为1⅓头长，前臂为1头长，故上臂长前臂短。如果从手臂内侧看，上臂从腋下开始至肘部为1头长，故上臂和前臂一样，各为1头长。

上肢段落与身躯的关系：画人体时可由身体比画手臂长度，可画准手臂动作和透视长度；也可反过来比画身躯的长度，在画穿衣人物时常看不清结构长度，但手臂长度很明显，故用手臂长度比画身体是很方便的，这也是初学者所忽视的。

上肢：上臂下垂，臂肘与胸廓下缘肋弓等高，因此胸廓由肩至肋弓为1⅓头高。前臂下垂，肘至手腕与骨盆耻骨结节、股骨大转子等高。前臂下垂的手掌端与耻骨下方，后与臀下弧线等高。因此画人体时可以看准人体比例比画手臂，看准手臂比例比画身体，可以便于互相参照。

单独研究手的比例：手的整体长度为2/3头长。手的长宽比例为2：1，手背看掌与指的比例为3：4，手掌看掌与指的比例为4：3。如手指合并相互比较，大拇指尖约为食指第一指节的1/2处。食指尖约为中指的第三指节的1/2处。无名指尖约为中指的第三指节的2/3处。小指约为无名指的第二指节的长度。如从手背的指甲相互比较，拇指指甲缘约为食指第一指节的1/2处。食指指甲缘约为中指指甲底缘处。无名指甲缘约在中指甲的1/2处。小指甲缘约在无名指第二指节处。

画画时手与其他部位相应长也要注意，手等于2/3头长、等于锁骨长、等于肩胛骨脊柱缘长、等于胸骨长、等于足背长。

## 上肢与躯干相应比例

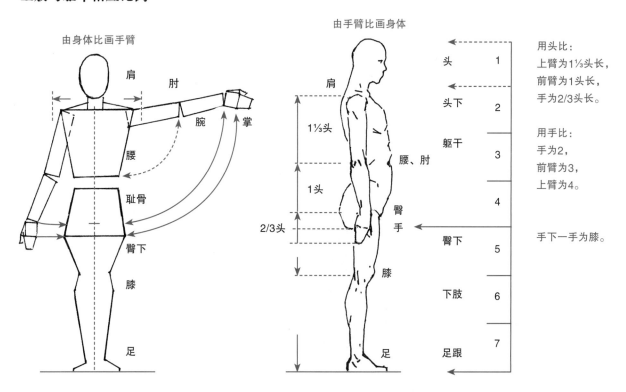

147

## 三、上肢骨骼

### 1. 上肢骨概况

上肢肩部前有锁骨，后有肩胛骨；上臂有肱骨；前臂内有尺骨，外有桡骨；手部骨骼有腕、掌、指等骨。锁骨呈S形，内端与胸骨相关节，外端与肩胛骨、肱骨相关节，它起着支撑和固定肩关节的重要作用。肩胛骨呈三角形，此骨有多方向的肌肉附着，使肩胛骨定位在胸廓侧斜面上，又能旋转。当上臂抬起，其下角外移动，脊柱缘也向外斜；手臂下垂时，下角由外向内移回，此时脊柱缘又垂直向下。上臂肱骨头与锁骨、肩胛骨相关节，因为是球形头，所以可以做多种运动。肱骨下端前面与尺骨相关节，是肘部主要屈伸运动的结构。肱骨下端尺骨相关节的鹰嘴窝，屈肘后明显可摸到可见到。尺骨外侧上下端有桡骨相关节，能使前臂旋转。桡骨上端固定在尺骨外侧原位，桡骨下端由外侧转至尺骨内侧位，此时尺骨小头外露于表。腕骨

**上肢骨骼示意图（正面）**

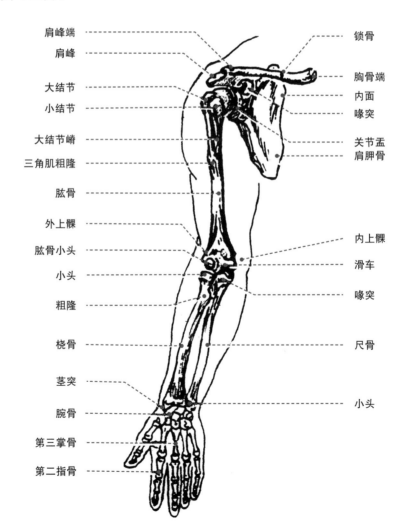

肩峰端 —— 锁骨
肩峰 —— 胸骨端
大结节 —— 内面
小结节 —— 喙突
大结节嵴 —— 关节盂
三角肌粗隆 —— 肩胛骨
肱骨
外上髁 —— 内上髁
肱骨小头 —— 滑车
小头 —— 喙突
粗隆
桡骨 —— 尺骨
茎突
腕骨 —— 小头
第三掌骨
第二指骨

由八块不规则形的小骨组成一个整形，便于上连桡骨下连掌骨。手有五条掌骨，前连五手指骨。大拇指有两节指，其他手指各有三节指骨。大拇指与其他四指长的方向不同，可以相对接触，可以做抓、握等多种动作，并且能灵巧灵活地弹琴、画画，做细巧的活。画半身像时，头是第一个重点，手就是第二个重点，都要深入刻画表现。

**2. 上肢骨结构**

①肩部

锁骨是横向生长的S形的骨骼。外端宽扁向后弯，内端圆形向前弯，外端叫肩峰端与后面的肩胛骨肩峰相关节，内端叫胸骨端与胸骨柄相关节。锁骨是颈部很明显的骨形，全骨外露，只是上下长附肌肉处稍显模糊，不长肌肉处骨边形很显。

肩胛骨呈三角形，有外角肩峰端、内角、下角、脊柱缘、腋缘。在内侧的脊柱缘的上1/3

**上肢骨骼示意图（背面）**

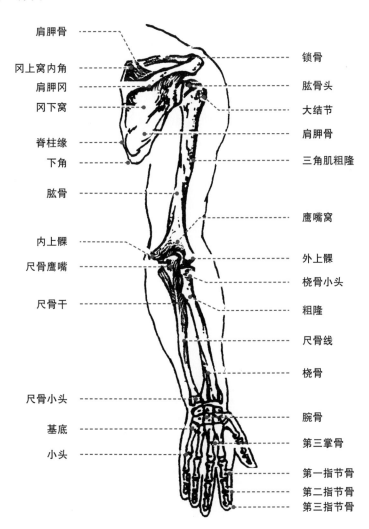

肩胛骨　　　　　　　　　　锁骨
冈上窝内角　　　　　　　　肱骨头
肩胛冈　　　　　　　　　　大结节
冈下窝　　　　　　　　　　肩胛骨
脊柱缘　　　　　　　　　　三角肌粗隆
下角
肱骨　　　　　　　　　　　鹰嘴窝
内上髁　　　　　　　　　　外上髁
尺骨鹰嘴　　　　　　　　　桡骨小头
　　　　　　　　　　　　　粗隆
尺骨干　　　　　　　　　　尺骨线
　　　　　　　　　　　　　桡骨
尺骨小头　　　　　　　　　腕骨
基底　　　　　　　　　　　第三掌骨
小头　　　　　　　　　　　第一指节骨
　　　　　　　　　　　　　第二指节骨
　　　　　　　　　　　　　第三指节骨

处有斜向外上方的肩胛冈。在外形上整个肩胛骨是被背部肌肉覆盖着，只看到隐隐的骨形。唯有肩胛冈在外形上可触摸可看清楚骨形。肩胛冈在肩胛骨后面，冈上下为冈上、下窝，冈的上缘略向下弯，冈的下缘有一个向上的小弯和一个向上的大弯。冈的外端变宽扁为肩峰，外侧长三角肌，内侧向下弯有与锁骨肩峰端相连的关节面。肩胛骨上缘由内角向前下斜，外端有喙突。

②上臂

肱骨是上臂长骨，上端有肱骨头是圆球与肩胛骨的关节盂相关节，是多轴运动的骨形，头下有细的颈。颈下外侧有突起的骨，被肱二头肌长头摩擦的沟。把突起骨分开，前侧为小结节，外侧为大结节，中间的沟称为结间沟，就是肱二头肌长头滑动的沟。肱骨外侧中上部有三角肌粗隆。下端似轧扁加宽成内上髁（突出于肘内侧）、外上髁（屈肘时显）夹住肘部屈伸动作的关节骨，又加上成肱骨小头（外）、滑车（内），肘下端后面深宽的鹰嘴窝与尺骨鹰嘴相适应。伸肘时鹰嘴嵌入窝内，屈肘时鹰嘴出离，此时肘后外可见可摸到。

③前臂

有两条长骨，外有桡骨内有尺骨。尺骨是上粗下细骨形，是在前臂内侧向，上与肱骨、滑车和鹰嘴窝相关节，是臂部前屈后伸的结构。上端结构前有喙突后有鹰嘴，下端（前端）外侧与桡骨相连，因常旋转而呈半圆形的环状关节面，后面还有茎突。后面由上端尺骨鹰嘴向下弯曲至茎的是背侧缘，又称尺骨线，是肌群的分界。

桡骨是在前臂外侧偏下，是上细下粗的骨形。上有桡骨小头和与尺骨相关节的环状关节面，骨干内侧有桡骨粗隆（肱二头肌的止点），下端粗宽比尺骨偏下处有腕关节面与手腕骨相关节。整个桡骨是前臂旋动的结构，故称之为桡骨。桡骨转动时上端在原处转动，下端在尺骨内侧沿着尺骨环状关节面由外向里旋转，手由掌面反复成背面，此时尺骨小头外露在小指侧，再向外旋转，又因桡骨与尺骨小头环状关节面相连，此时在手腕背侧看不到尺骨小头形状突起，画画时要注意动作变化。

④手骨

腕部有八块不同形状的小骨，有序地组合在一起。上排列有舟（手舟骨）、月（月骨）、三角（三角骨）、豆（豌豆骨），下排列有大（大多角骨）、小（小多角骨）、头状（头状骨）、钩（钩骨）。这些腕骨上与桡骨的腕关节面相关联，与尺骨不相连，有小距离，故手掌能做内收动作。画外形时可见尺骨小头与第五掌底一厘米长宽低陷的小方形，是手掌内收的间隙距。另外下列腕骨前与各条掌骨的基底相关节。

掌部有五条掌骨。掌骨两头粗中间略细，后端为基底，中段为干，前端为小头。掌骨后端与腕骨相连接，前端与各指骨相连接，称为掌指关节。它能前屈后伸，内收外展，指端能转

## 锁骨、肩胛骨

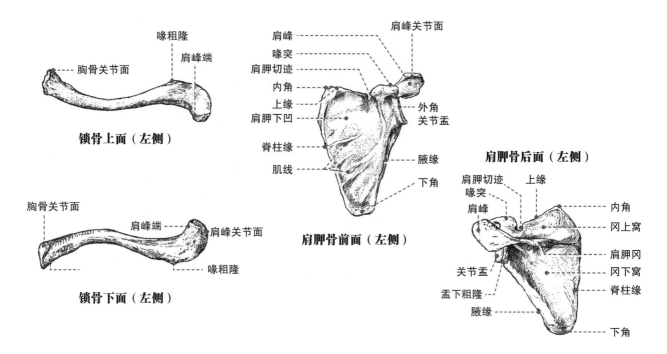

喙粗隆

肩峰关节面

胸骨关节面

**锁骨上面（左侧）**

肩峰 ─
喙突 ─
肩胛切迹 ─
内角 ─
上缘 ─
肩胛下凹 ─

脊柱缘 ─
肌线 ─

外角
关节盂

腋缘
下角

**肩胛骨后面（左侧）**

胸骨关节面

肩峰端

肩峰关节面

喙粗隆

**锁骨下面（左侧）**

**肩胛骨前面（左侧）**

肩胛切迹    上缘
喙突
肩峰

关节盂
盂下粗隆

腋缘

内角
冈上窝

肩胛冈
冈下窝
脊柱缘

下角

## 肱骨

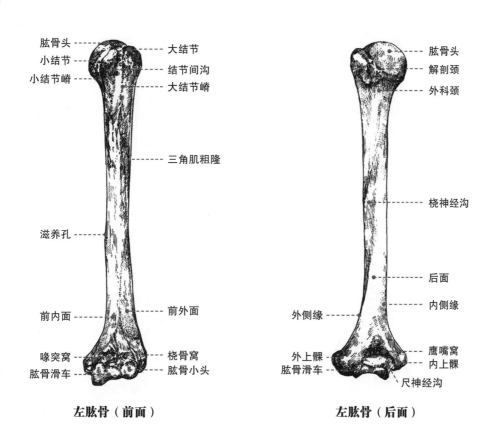

肱骨头 ─
小结节 ─
小结节嵴 ─

大结节
结节间沟
大结节嵴

三角肌粗隆

滋养孔 ─

前内面 ─

喙突窝 ─
肱骨滑车 ─

前外面

桡骨窝
肱骨小头

**左肱骨（前面）**

肱骨头
解剖颈
外科颈

桡神经沟

后面

外侧缘 ─

外上髁 ─
肱骨滑车 ─

内侧缘

鹰嘴窝
内上髁

尺神经沟

**左肱骨（后面）**

## 尺骨

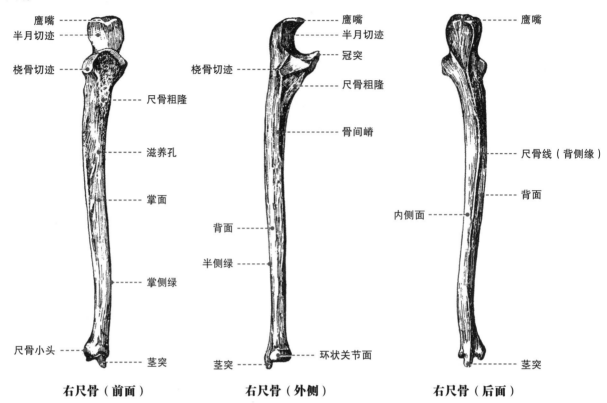

**右尺骨（前面）**     **右尺骨（外侧）**     **右尺骨（后面）**

鹰嘴
半月切迹
桡骨切迹
尺骨粗隆
滋养孔
掌面
掌侧缘
尺骨小头
茎突

鹰嘴
半月切迹
冠突
桡骨切迹
尺骨粗隆
骨间嵴
背面
半侧缘
茎突
环状关节面

鹰嘴
尺骨线（背侧缘）
背面
内侧面
茎突

## 前臂骨

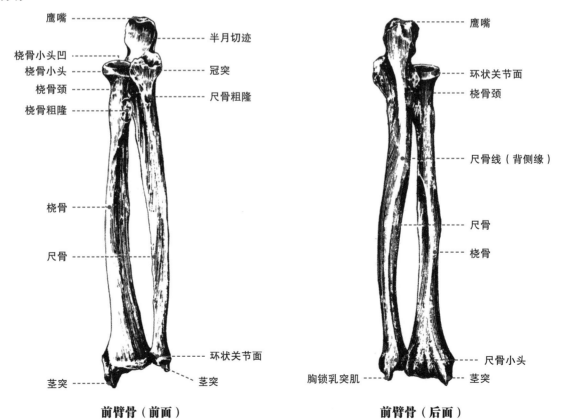

**前臂骨（前面）**         **前臂骨（后面）**

鹰嘴
桡骨小头凹
桡骨小头
桡骨颈
桡骨粗隆
桡骨
尺骨
茎突
半月切迹
冠突
尺骨粗隆
环状关节面
茎突

鹰嘴
环状关节面
桡骨颈
尺骨线（背侧缘）
尺骨
桡骨
尺骨小头
胸锁乳突肌
茎突

圈，故掌骨小头呈圆球状。掌骨小头只见于手背面，可见手腕是平的，掌骨圆形突排列是内向外斜的，是因为第二掌骨长第五掌骨短。

指部有14节指骨，其中大拇指两节较短粗，其他手指骨各有三节指节骨，一般是中指最长，次为无名指，再次是食指，小指最短，约为无名指的两节指节骨长。单独研究指骨都有基底、干、指滑车。每一手指骨与掌骨相连的为第一指节骨，中段是第二指节骨，再前端为第三指节骨，第三指节后为基底、前为甲粗隆。另外大拇指与其他手指长的方向不同，可起特殊的对掌指作用，手指分开时一般中指不动而其他手指向左右各自分开或收拢，也可手指合拢向手掌中成握拳。

## 手骨示意图

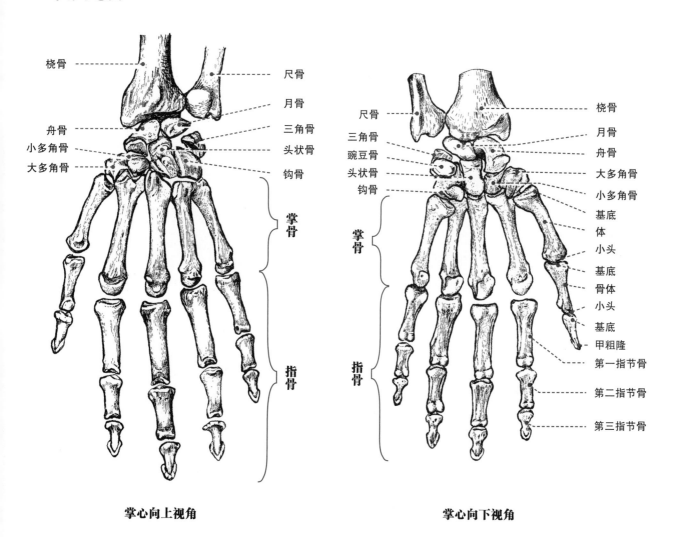

桡骨　尺骨　月骨　三角骨　头状骨　钩骨　舟骨　小多角骨　大多角骨　掌骨　指骨

尺骨　三角骨　豌豆骨　头状骨　钩骨　桡骨　月骨　舟骨　大多角骨　小多角骨　基底　体　小头　基底　骨体　小头　基底　甲粗隆　第一指节骨　第二指节骨　第三指节骨　掌骨　指骨

掌心向上视角　　　　　掌心向下视角

153

#### 四、上肢肌肉

##### 1. 上肢肌肉概况

上肢肩部有三角形隆起尖向下的三角肌，抬肩时更显著。在后背肩胛骨冈下三角区有冈下肌、小圆肌、大圆肌，手臂外旋时冈下肌、小圆肌明显隆起，手臂向内旋时大圆肌明显隆起。

上臂部可分为四个方面（前、后、内、外），外有肱肌上接三角肌尖端，前有肱二头肌，屈肘时显著隆起，后有肱三头肌，下端呈长方形肌腱连接尺骨鹰嘴。内面可见在肱二头肌下旁有肱肌外露一小部分。在内后侧腋下的肱二头肌和肱三头肌之间可见到喙肱肌。

前臂部肌肉特别复杂，加上屈伸、旋转动作后更难辨别，所以先要分清肌群，肌群可用两窝一线标志区分，在肘部前有肘前窝、后有肘后窝。以尺骨鹰嘴向下的尺骨线为界，可分清前臂外侧肌群、掌侧肌群、背侧肌群。每个肌群至少长有三条长肌，有的肌群还有若干小肌。

手部肌肉：在掌部有拇指侧肌群、小指侧肌群。在手背部有前臂通下来的肌腱，在各掌间有骨间背侧肌。

##### 2. 上肢肌肉简记画法

①肩部：肩三角，冈下圆。

②上臂：外一，前二，后三，内喙肱，下肘后。

③前臂：前臂肌分三群，外掌背线窝分，每肌群有三长。

④前臂：两窝一线分三群。

外侧群（两斜一直）、掌侧群（三长一斜）、背侧群（三长三短）。

##### 3. 上肢肌肉结构

①肩部

三角肌上分三束，前束长在锁骨外端下缘，中束长在肩胛骨肩峰，后束长在肩胛冈外缘，止于三角肌粗隆。三束齐动作可以使上臂抬起，前后束可使臂内外旋。三束上端厚宽下窄尖，肌群形成三角肌，画画可分前、中、后、上斜面的立体形。

冈下肌长在肩胛冈下窝，止于肱骨大结节，可使手臂外旋。

小圆肌长在冈下窝，止于大结节，可使手臂外旋。

大圆肌长在肩胛骨下角及腋缘下部，通向肱骨后面止于肱骨小结节，可使手臂向内旋。

②上臂

肱肌长在三角肌的下方，止于尺骨喙突（粗隆），作用是屈前臂。因为肱二头肌下端斜向桡骨，故可见内侧露出一小部分肱肌。

# 肩、臂肌肉简记画法

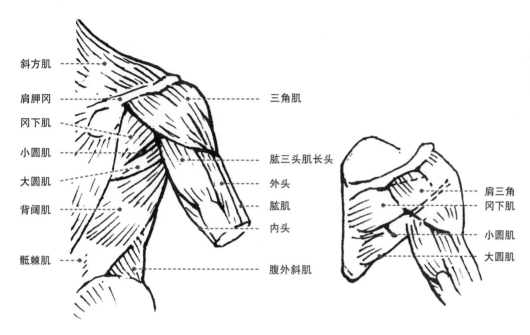

斜方肌
肩胛冈
冈下肌
小圆肌
大圆肌
背阔肌
骶棘肌

三角肌
肱三头肌长头
外头
肱肌
内头
腹外斜肌

肩三角
冈下肌
小圆肌
大圆肌

## 肩部肌肉

肩三角、冈下圆。
三角肌、冈下肌。
小圆肌、大圆肌。

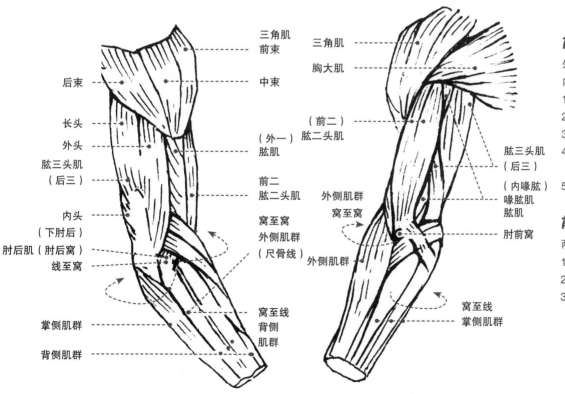

三角肌
前束
后束
中束
长头
外头
肱三头肌
（后三）
内头
（下肘后）
肘后肌（肘后窝）
线至窝
掌侧肌群
背侧肌群

三角肌
胸大肌
（外一）
肱肌
前二
肱二头肌
窝至窝
外侧肌群
（尺骨线）
外侧肌群
窝至线
背侧
肌群

（前二）
肱二头肌

肱三头肌
（后三）
（内喙肱）
喙肱肌
肱肌
肘前窝
窝至线
掌侧肌群

## 前臂肌肉

外一，前二，后三，
内喙肱，下肘后：

1. 外一：肱肌。
2. 前二：肱二头肌。
3. 后三：肱三头肌。
4. 内喙肱：喙肱肌、
　　　　　肱肌。
5. 下肘后：肘后肌。

## 前臂肌群分界

两窝一线分三群。
1. 肘窝。
2. 肘后窝。
3. 尺骨线。

肱二头肌是长在上臂前面，又因上端分为两头，故称肱二头肌。长头长在肩胛骨盂上粗隆，短头长在肩胛骨喙突，起保护长头不被外滑。两头下端合并止于桡骨内侧的桡骨粗隆，能屈上臂和前臂。

肱三头肌是长上臂的后背面，因该肌上端分为三头，故称为肱三头肌。长头起于肩胛骨盂下粗隆，外头、内头都起于肱骨背面，因外、内头长在肱骨，可防止长头拉动时不致左右滑动，保证固定方向的运动。三头合并下端止于下尺骨鹰嘴，主要作用是后伸前臂及内收上臂。

喙肱肌起自肩胛骨喙突，止于肱骨中部偏内，在腋窝可见。

③前臂

外侧肌群——肱桡肌起自肱骨外上髁上方，止于桡骨茎突，起屈伸前臂、使手向外旋的作用。

桡侧腕长伸肌起自肱骨外上髁，止于第二掌骨基底背面，起伸腕、手外展的作用。

桡侧腕短伸肌起自第三掌骨基底背面，起伸腕、手外展的作用。

掌侧肌群——尺侧腕屈肌起于肱骨内上髁，止于豌豆骨掌面，起屈腕、手内收的作用。

掌长肌起自肱骨内上髁，止于掌腱膜，起屈腕的作用。

桡侧腕屈肌起自肱骨内上髁，止于第二掌骨基底掌面，起屈腕、手外展的作用。

旋前圆肌起自肱骨内上髁，止于桡骨外侧面中部，能屈前臂。

背侧肌群——尺侧腕伸肌起自肱骨外上髁，止于第二掌骨基底，起伸腕、手内收的作用。

小指固有伸肌起自肱骨外上髁，止于第五掌骨，专伸小指。

指总伸肌起自肱骨外上髁，以四腱止于第二至五指的第二、三指节骨基底，起伸腕、伸指的作用。

拇长展肌起于桡、尺骨背面，止于第一掌骨基底，能外展拇指和手。

拇短伸肌起于桡、尺骨背面，止于拇指第一指节骨底，能伸拇指。

拇长伸肌起于桡、尺骨背面，止于拇指末节基底，能伸指。

另外前臂掌侧肌群下面有指浅层，在屈指、屈腕时能看到。因美术解剖主要讲述外形动作，其他深层肌、手掌肌不做详述。

# 上肢肌肉示意图

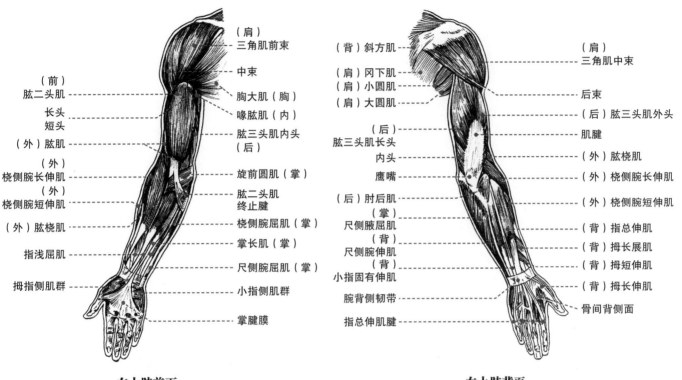

**右上肢前面**

（肩）
三角肌前束
中束
胸大肌（胸）
喙肱肌（内）
肱三头肌内头（后）
旋前圆肌（掌）
肱二头肌终止腱
桡侧腕屈肌（掌）
掌长肌（掌）
尺侧腕屈肌（掌）
小指侧肌群
掌腱膜

（前）
肱二头肌
长头
短头
（外）肱肌
（外）桡侧腕长伸肌
（外）桡侧腕短伸肌
（外）肱桡肌
指浅屈肌
拇指侧肌群

**右上肢背面**

（背）斜方肌
（肩）冈下肌
（肩）小圆肌
（肩）大圆肌
（后）肱三头肌长头
内头
鹰嘴
（后）肘后肌
（掌）尺侧腕屈肌
（背）尺侧腕伸肌
小指固有伸肌
腕背侧韧带
指总伸肌腱

（肩）
三角肌中束
后束
（后）肱三头肌外头
肌腱
（外）肱桡肌
（外）桡侧腕长伸肌
（外）桡侧腕短伸肌
（背）指总伸肌
（背）拇长展肌
（背）拇短伸肌
（背）拇长伸肌
骨间背侧面

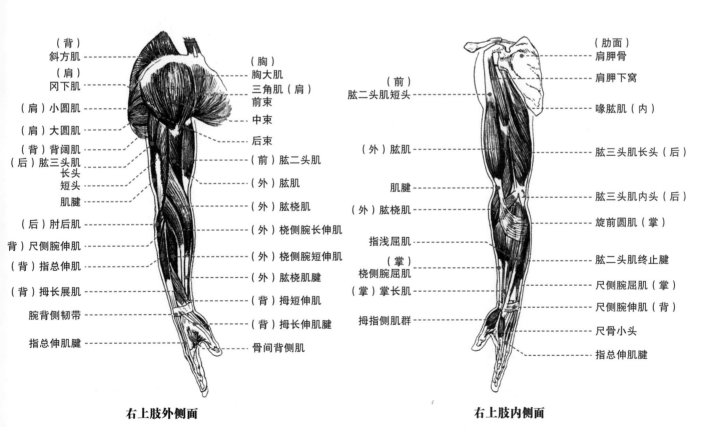

**右上肢外侧面**

（背）斜方肌
（肩）冈下肌
（肩）小圆肌
（肩）大圆肌
（背）背阔肌
（后）肱三头肌长头
短头
肌腱
（后）肘后肌
背）尺侧腕伸肌
（背）指总伸肌
（背）拇长展肌
腕背侧韧带
指总伸肌腱

（胸）胸大肌
三角肌（肩）前束
中束
后束
（前）肱二头肌
（外）肱肌
（外）肱桡肌
（外）桡侧腕长伸肌
（外）桡侧腕短伸肌
（外）肱桡肌腱
（背）拇短伸肌
（背）拇长伸肌腱
骨间背侧肌

**右上肢内侧面**

（前）肱二头肌短头
（外）肱肌
肌腱
（外）肱桡肌
指浅屈肌
（掌）桡侧腕屈肌
（掌）掌长肌
拇指侧肌群

（肋面）肩胛骨
肩胛下窝
喙肱肌（内）
肱三头肌长头（后）
肱三头肌内头（后）
旋前圆肌（掌）
肱二头肌终止腱
尺侧腕屈肌（掌）
尺侧腕伸肌（背）
尺骨小头
指总伸肌腱

**前臂掌侧肌群示意图**

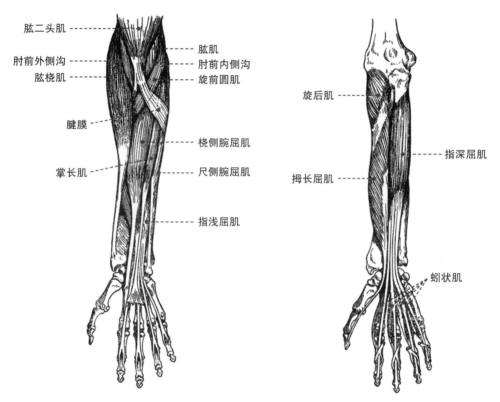

肱二头肌

肘前外侧沟

肱桡肌

腱膜

掌长肌

肱肌

肘前内侧沟

旋前圆肌

桡侧腕屈肌

尺侧腕屈肌

指浅屈肌

旋后肌

拇长屈肌

指深屈肌

蚓状肌

**前臂掌侧肌群层次关系**

## 五、上肢体面明暗

①肩部

上肢肩部与躯干相接，三角肌分为前、中、后三束，又因上部宽厚下部尖，组成三角立体形。

②上臂

上臂肱骨加肌肉形成前、后、左、右（内、外）的四方立体形，其形状前后高，左右窄。肌肉正好长在不同面上，前面有肱二头肌，外面有肱肌、肱三头肌外头，后面有肱三头肌，内面有肱肌、肱三头肌内头。可根据面的受光画出亮、灰、暗，画出明暗就能表现出立体感。

③前臂

前臂结构有内尺外桡两骨，加上肌肉形成左右宽、前后窄的四方立体形。从肌肉分面：外面有外侧肌群，前面有掌侧肌群，后面有背侧肌群。把肌肉画在不同方面上，随着受光面不同，画出不同的亮、灰、暗，这样便可总结出画立体、画明暗的规律，从而画好外形和结构形体。

# 上肢肌肉外形写生范例及分析

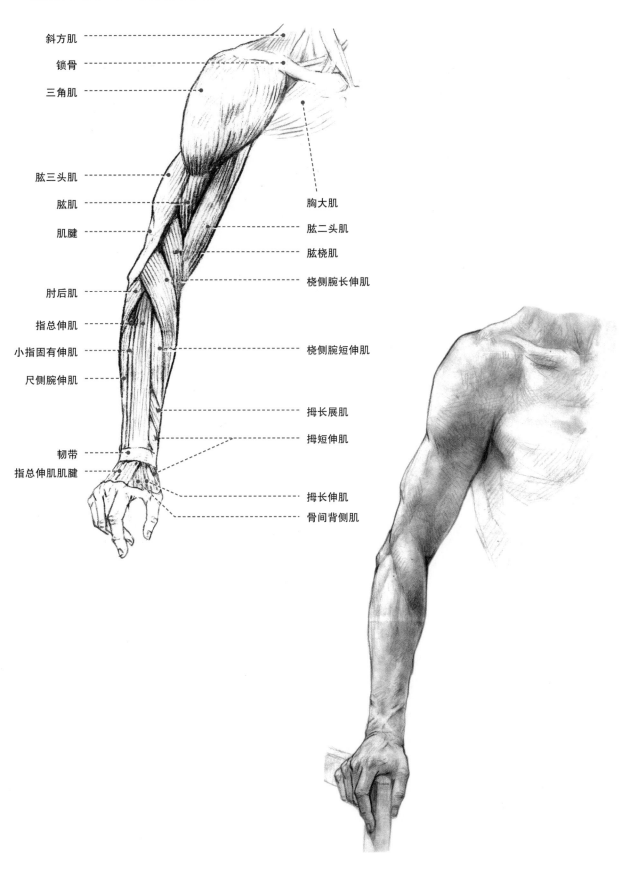

斜方肌

锁骨

三角肌

肱三头肌

肱肌

肌腱

肘后肌

指总伸肌

小指固有伸肌

尺侧腕伸肌

韧带

指总伸肌肌腱

胸大肌

肱二头肌

肱桡肌

桡侧腕长伸肌

桡侧腕短伸肌

拇长展肌

拇短伸肌

拇长伸肌

骨间背侧肌

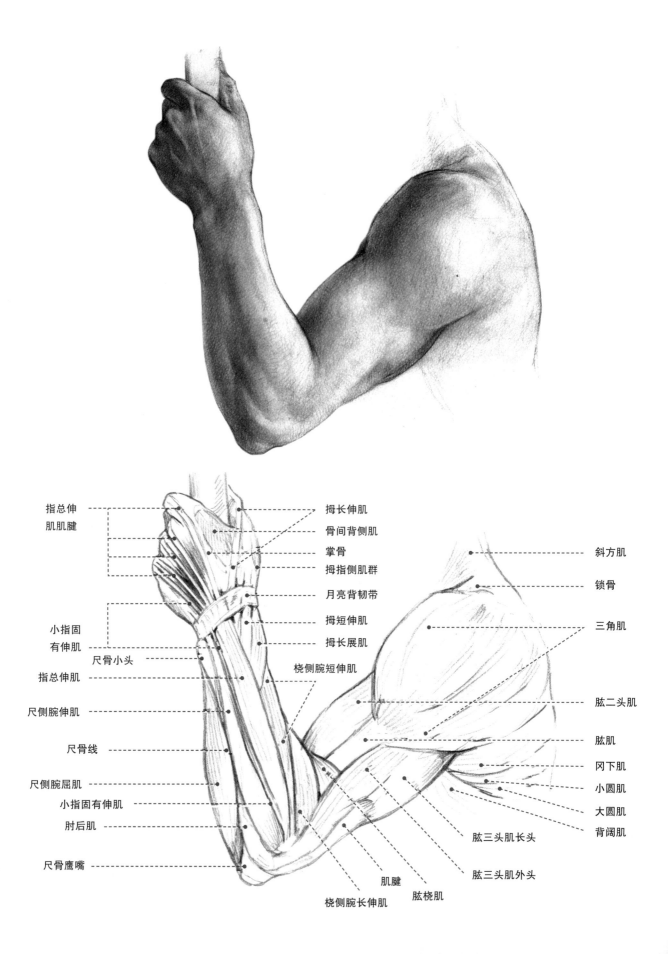

指总伸
肌肌腱

小指固
有伸肌

尺骨小头

指总伸肌

尺侧腕伸肌

尺骨线

尺侧腕屈肌

小指固有伸肌

肘后肌

尺骨鹰嘴

拇长伸肌

骨间背侧肌

掌骨

拇指侧肌群

月亮背韧带

拇短伸肌

拇长展肌

桡侧腕短伸肌

斜方肌

锁骨

三角肌

肱二头肌

肱肌

冈下肌

小圆肌

大圆肌

背阔肌

肱三头肌长头

肱三头肌外头

肌腱

桡侧腕长伸肌

肱桡肌

## 第四节　下肢结构、造型与画法

### 一、下肢基本形

下肢是由腰以下至足跟的形体结构。基本形也是整体认识下肢的概括形，掌握了基本形就可画好整个下肢扼要而准确的大形。

#### 1. 正面下肢的基本形

臀部为上窄下宽、两侧向外斜的梯形。大腿是向里斜的长方形。膝部是向外斜的小方形。小腿是向里斜的长方形，小腿下部的踝部有两个突起的骨夹子，它是内高外低、内方外尖的骨形。足背是向外斜的小梯形，足趾又是相反的小梯形。

正面下肢起伏，只要在基本形内略加结构点和肌肉起伏线便可快速简易画出下肢标准的基本外形和髂前上棘点、耻骨点、大转子点，膝部画上髌骨、腓骨小头、大腿骨内外侧髁、胫骨的内侧面。足部加上夹形的外踝、内踝，足趾形要注意大拇趾向外斜，小趾向内斜。再画骨盆三个骨点的腹沟线，在耻骨下方画大腿分界的三角沟，看到大腿缝匠肌画大腿内侧沟，臀外侧骨点相连画臀外弧形，大腿外侧画腿弧形线。膝部外形画外直内圆形。小腿内侧是骨露形，因此小腿正面外侧是大弯形，内侧是小弯形。

记住这些基本外形起伏有助于画好速写和人体形态，在画速写时用线勾画就会生动，起伏就有一定的结构和节奏感。

**下肢基本形（正面）**

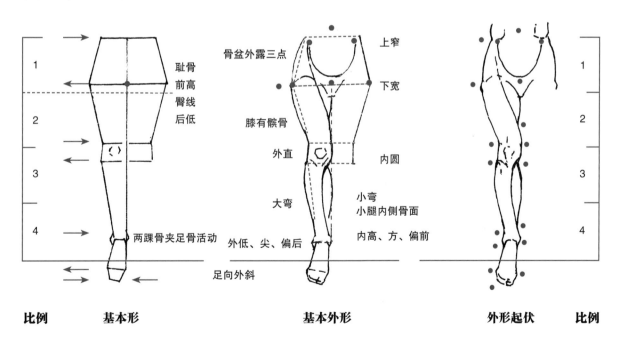

比例　　　　基本形　　　　　　　　基本外形　　　　　　外形起伏　　　比例

161

## 2. 背面下肢的基本形

与前面一样，只是结构不同而外形起伏不同。画出与前面形似的基本形，要注意足部不同。后面臀部骨形是两弯一尖的骨露形，臀侧有大转子。膝部是外直内圆的骨形，是大、小腿骨的髁形。踝部有内、外踝骨形。足后跟有方形跟骨形，足底是向前外斜的方形。

外形起伏是由于肌肉原因，可在骶骨旁画圆形臀大肌，两侧画臀中肌弧线加上突起的大转子，这是臀部外形的最宽处。大腿后伸是两组肌肉分叉长在膝部两侧的髁骨处，因此腿后中间有两条纵沟，伸直时是沟，弯曲时成腘窝，在纵沟下画小腿肚（腓肠肌）似水滴圆形的腓肠肌形，再在两侧画上宽下窄的斜弧连至跟骨上。后足形是把骨画圆，又在向前伸的足底上加三角形体的足背，足背面再画平置扁方的趾形。

画准后面下肢基本形和肌肉起伏形后，再确定骨露点，只要记住这些外形要点，在画人体速写和人体时，便能准确无误地确定起稿和大形。因为基本外形是基本形、骨形、肌肉形的综合，是正确理解、速记画形的基本功。右边骨露点是外形的转折点和起伏点，可随结构起伏而起笔、停笔，注意不是一条直上直下的线，要注意虚实、轻重、前后和停顿，有助于画好人体外形的节奏感。

## 3. 侧面下肢的基本形

骨盆是个向前倾斜的方形，大腿是直向下的长方形，膝部是向后倾斜的小方形，小腿是膝

**下肢基本形（后面）**

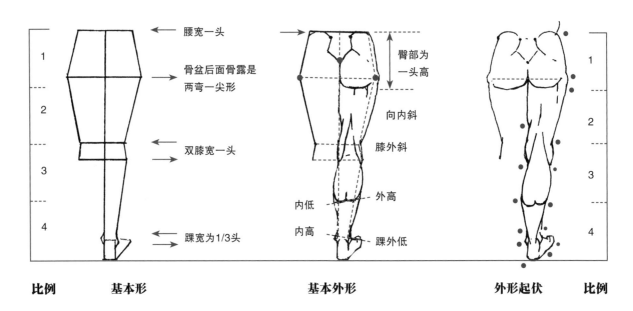

下稍偏后向下直立的长方形，因此侧面外形大腿偏前，小腿偏后，不是垂直相连，这是平衡前后重量不倒的结构特点。足是三角形体，足后跟是小三角形后突，足背是后高前低的三角形，足趾是向前平伸的小方形。仔细看大拇足趾是直前伸，第二至五足趾是弯曲前伸的形状。

在上述的基本形上，先确定简要的骨露形，在臀部画髂嵴、髂前上棘、耻骨结节、大转子。膝部外侧画突起的髌骨。小腿先画前边的胫骨垂直线的胫骨前嵴，上端的胫骨粗隆和外侧髁。外侧髁下面明显外露的腓骨小头，小头往下画被肌肉遮住的腓骨骨干。踝部的形状主要是腓骨下端尖形向下的外踝。足部后画三角形后凸的足跟，足侧背画跗骨、距骨后高前低的拱形，足趾画向前伸出的小方形。

在画骨露形的基础上，在臀、腹部比髂嵴高一些位置的脐孔，往下向里弯的腹线，再下画略有突起的耻骨结节形。臀部上边画略弧形的髂嵴，前端有髂前上棘，后端有髂后上棘都明显可见。臀后画圆弧向下的臀中肌、臀大肌形。大腿前侧有股直肌圆突，后侧有股二头肌，画向后弯的腿形。膝部前侧画髌骨前凸形，再画髌韧带向后斜连至胫骨粗隆形，膝部中间再画腓骨小头和胫骨外侧髁形。小腿外侧是直线向下的胫骨前嵴骨形，但在膝至足背上1/3处有胫骨前肌向前突起，后侧有明显的腓肠肌。在膝后至踝的1/2处向后突起，即小腿肚形突。足部外侧形是外踝、足跟骨、足背骨弧拱形，从几何形看是向前伸出的后高前低的三角形状。

## 下肢基本形（侧面）

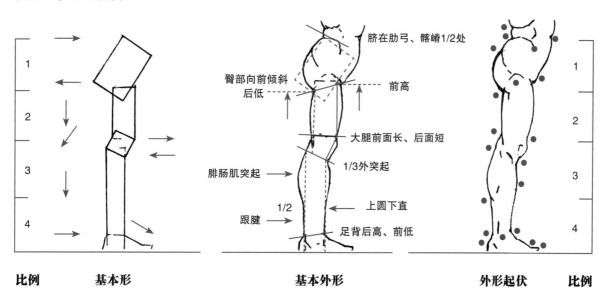

比例　　　基本形　　　　　　基本外形　　　　　　外形起伏　　比例

## 二、下肢比例

下肢比例由骨盆髂嵴向下至足跟，中等个体高为7个头高，下肢长度占4个头高。但下肢有1头长装在臀部骨盆旁而重叠，因此正面看人体比为：头1、身3、腿3。如果腿4（头）超过身躯干3（头）就会感觉个稍高，相反则感觉为个矮。

下肢比例臀部骨盆高为1头、腰宽为1头、臀宽为1.5头、侧面臀厚为1头，女性臀高为1头，腰宽略比男性窄，臀宽略比男性宽。

大腿正看胯下为1头长，个子高矮与大腿的长短有关。如7.5头体高则大腿正面为1.5头长。8头体高则大腿正面为2头高（耻骨下至膝盖）。如6.5头体高则大腿正面要略短半头，6头体高除大腿缩短1/2外，小腿也要减1/2头，因此6个头体高整个身体比7头体高缩短1头。除了大腿高度外，大腿正面为1/2头宽，侧面为3/4头宽。

小腿比例由膝至足跟为2头长，各种体高大致差不多，可能矮个略短，高个略长些，正面膝为1/2头宽。

足部比例本来包括在小腿比例内，单独看足踝至足底为1/3头高，正面足腕宽也为1/3头宽。侧面看足为1头长，踝宽为1/3头，足背长度为2/3头长，也等于手长，因此侧面看小腿踝宽与足背比为1∶2。

观察下肢的比例为大腿、小腿各2头，足长为1头，正面观察时大腿一部分与躯干重叠。画画时要注意正侧面长度不等的关系。

如果比较男性与女性的人体，就会发现男性的下肢要长些，骨形明显些，女性的下肢要略短，因脂肪厚而外形要粗圆些。足部也如此，男性足长而大些，女性足短而小，足背也厚些。

**下肢比例**

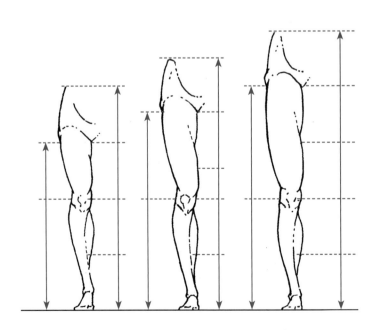

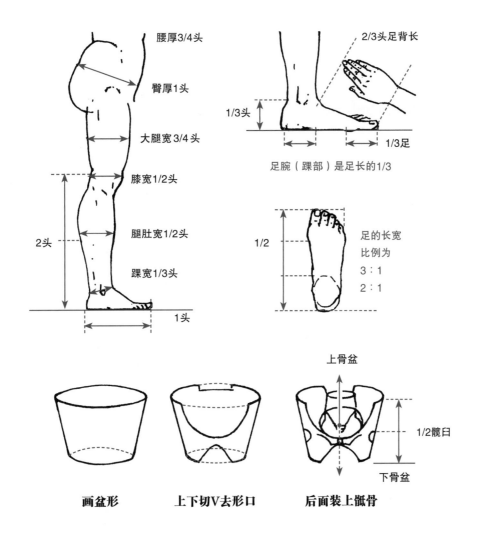

腰厚3/4头

臀厚1头

大腿宽3/4头

膝宽1/2头

腿肚宽1/2头

踝宽1/3头

2头

1头

2/3头足背长

1/3头

1/3足

足腕（踝部）是足长的1/3

1/2

足的长宽
比例为

3 : 1

2 : 1

上骨盆

1/2髋臼

下骨盆

**画盆形**　　　　**上下切V去形口**　　　　**后面装上骶骨**

## 三、下肢骨骼

### 1.下肢骨骼概况

　　臀部有髋骨，它由髂、坐、耻三骨构成，外侧中间有髋臼；大腿部有股骨，上端的股骨头装在髋臼内，此处能做多种运动，下端成两个圆髁与胫骨相关联，此处只能做屈伸运动；小腿部内有胫骨，内面不生肌肉，下端有方形的内踝，显于外形。胫骨的外侧有腓骨，起着支撑胫骨的作用，下端形尖为外踝，内外踝合在一起形成如夹子，足部骨骼就装在夹子内活动，不致滑出。有跗骨（跟骨、距骨、足舟骨、楔骨、骰骨）、跖骨、趾骨。跗骨上接腓骨、胫骨，前接跖骨。五个跖骨前接趾骨。大拇趾骨有两节，其他足趾骨有三节。

### 2. 下肢骨骼结构

　　下肢骨盆如上宽下窄的盆形，故名为骨盆。在盆形上边切去一大缺口，上后边又切去一缺口为了装连脊柱的骶骨；两侧1/2处又挖去一个圆窝，它是与大腿股骨头的关联结构。盆形经过切割，前面上切出现大弯，下切出现三角形，在外形上出现三个明显骨点、两侧出现两个髋

## 下肢骨概况

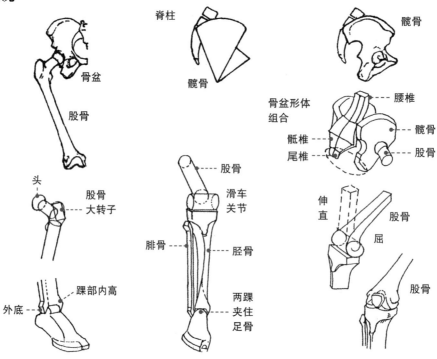

脊柱
髋骨
骨盆
股骨
髋骨
骨盆形体组合
腰椎
髋骨
骶椎
尾椎
股骨
头
股骨
大转子
股骨
滑车关节
腓骨
胫骨
踝部内高
外底
两踝夹住足骨
伸直
股骨
屈
股骨

## 下肢骨骼

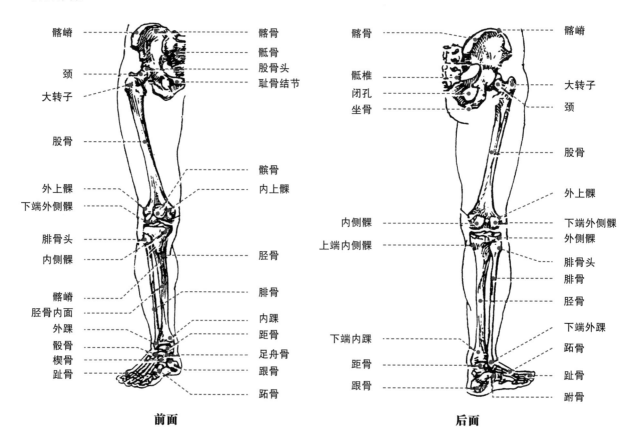

髂嵴
颈
大转子
股骨
外上髁
下端外侧髁
腓骨头
内侧髁
髂嵴
胫骨内面
外踝
骰骨
楔骨
趾骨

髂骨
骶骨
股骨头
耻骨结节
髌骨
内上髁
胫骨
腓骨
内踝
距骨
足舟骨
跟骨
跖骨

髂骨
骶椎
闭孔
坐骨
内侧髁
上端内侧髁
下端内踝
距骨
跟骨

髂嵴
大转子
颈
股骨
外上髁
下端外侧髁
外侧髁
腓骨头
腓骨
胫骨
下端外踝
距骨
趾骨
跗骨

**前面**　　　　　　　　　**后面**

臼，这成为骨盆的基本形。

在基本形的基础上，在骨盆上边两端加厚出现髂前上棘，下面成髂前下棘；后端出现一个髂后上棘、髂后下棘与骶骨两侧相关节。骨盆从中间纵向分开成左右对称的两个髋骨。髋骨由髂骨、耻骨、坐骨结合而成。两耻骨相接处有软骨，名为耻骨联合，耻骨加厚成耻骨结节。盆骨外侧下方坐骨结节，为人坐凳子的支点结构。耻骨下方分开成为耻骨角（弓），在髋臼前方有三角形的闭孔，成为从腹腔下延的神经、血管的保护通道。

整体看髋骨是个造型复杂的骨形，但概括来看，还是有规律的。全骨有三个方向突形，一是向后突出，一是中间横向突出，一是在外侧向下突出。它起到上顶躯干、下托下肢上撑的作用，又便于下肢灵活动作，是一举多用的巧妙结构。

大腿是股骨，是骨盆下连的骨骼，由圆球状股骨头与髋骨外侧的髋臼相关节。此结构便于多种方向运动。因身体重力向下而股骨在大转子处转折向内斜下至膝部，这样大腿就能起支撑的作用，故画画时要注意大腿须由大转子向内斜的感觉。股骨下端与小腿骨相关节，此处主要是屈伸运动，因此股骨下端必须是横柱状的滑车关节形，胫骨上端须有相适应的骨形，为了便于活动又不致滑出，股骨关节骨具有内、外上髁，内、外侧髁有髌面、髁间窝的结构。

小腿内侧是胫骨，是直立支撑身体和运动的主骨。上端与股骨相接，还具有胫骨内、外侧髁，凹形的上关节面，髁间隆起、胫骨粗隆结构相应。胫骨粗隆下面有向内弯曲的胫骨前嵴，下端为三角形正面，前嵴又把胫骨分为外侧面和不长肌肉的内侧面。内侧面下面有突起的内踝。

## 髋骨的形状和结构

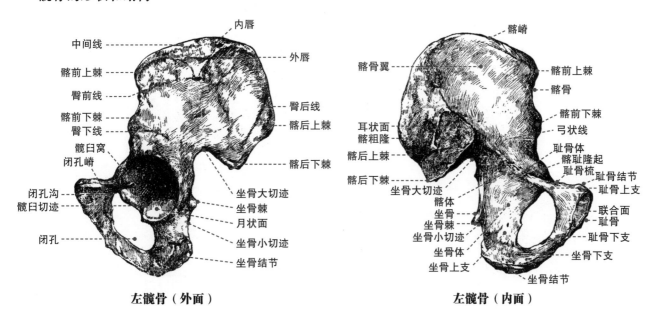

左髋骨（外面）　　　　　　　　　　左髋骨（内面）

腓骨是小腿外侧骨形，是两头粗中间细长而支撑胫骨、预防外倒的结构。上端有腓骨小头斜托在胫骨外侧髁的下边，下端是尖形的外踝，它与胫骨内踝构成踝夹子，可夹住足距骨构成踝关节，可使足背向前抬起及足底向后踮起。画足踝的形状尤要注意外踝低、小、尖、偏后，内踝高、大、方、偏前的特点。

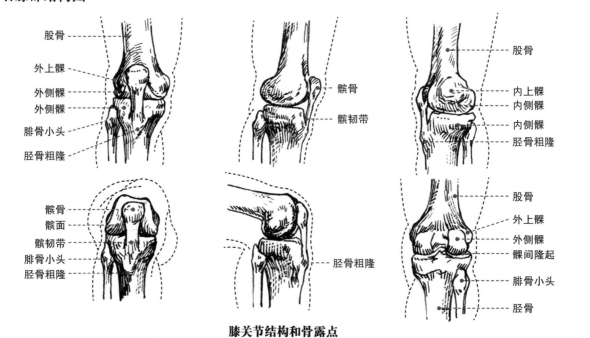

## 股骨（大腿骨）结构图

**左股骨（前面）**

股骨头凹
股骨头
股骨颈
小转子

大转子
转子间线

股骨嵴（外侧唇）

股骨体

内上髁
外侧髁
内侧髁

外上髁
外侧髁
髁面

**左股骨（后面）**

大转子
转子间嵴

臀肌粗隆

股骨嵴（外侧唇）

股骨体

股骨头
股骨颈
小转子
耻骨线

股骨嵴（内侧唇）

滋养孔

髁间线
外上髁
腘肌沟
外侧髁

腘平面

内侧髁
内上髁

## 右胫骨（小腿骨）结构图

**（前面）**

外侧小髁
腓骨小头

外侧面

腓骨
胫骨

外踝

内侧髁
内侧踝

胫骨粗隆

胫骨前嵴
内侧面

内踝

**（后面）**

内踝

上关节面
外侧髁
腓骨小头

腘线

胫骨
腓骨

外踝

**左髌骨（前面）**

髌底

髌尖

**左髌骨（后面）**

关节面

## 右膝部结构图

股骨
外上髁
外侧髁
外侧髁
腓骨小头
胫骨粗隆

髌骨
髌韧带

股骨
内上髁
内侧髁
内侧髁
胫骨粗隆

髌骨
髌面
髌韧带
腓骨小头
胫骨粗隆

胫骨粗隆

股骨
外上髁
外侧髁
髁间隆起
腓骨小头
胫骨

**膝关节结构和骨露点**

足骨分为三部分：跗骨、跖骨、趾骨。跗骨是足腕骨骼，有距骨、足舟骨、三个楔骨（见于足背），外有骰骨，后有跟骨。距骨上接胫骨的踝关节面，距骨前有圆形的距骨头与足舟骨相关节，可使足背左右略有旋动。足舟骨前连接楔骨。楔骨外侧是骰骨。距骨后面是足跟骨，跟结节粗大而突出在双踝骨后面。

跖骨是相当于手的掌骨，足背有五个跖骨形成拱形的足背形，第一跖骨粗短，其他较细，后端称为基底，前端成球状称为小头，第五跖骨基底较宽且突出在骰骨外，基底都与跗骨相关节，跖骨小头与各趾骨相关。

趾骨是相当于手的指骨，形状也很相似。拇趾骨较粗大，后端与跖骨相连，略向外斜，小趾骨与跖骨相连略向内斜。每个趾骨后端称为基底，前端称为滑车，只有第三趾节骨前端称为甲粗隆。大拇趾是二节，其他趾骨是三节。一般是大拇趾最长、大，其次向外缩短，也偶有第二趾骨长于拇趾骨。另外画画要注意大拇趾是平伸向前，而第二至五趾骨是弯曲着地的，目的是身体倾斜时可以使劲稳住小腿不向前倾倒。

**足骨**

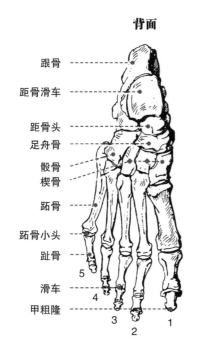

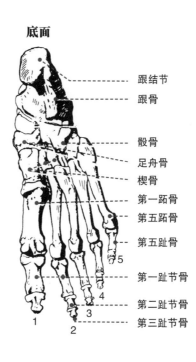

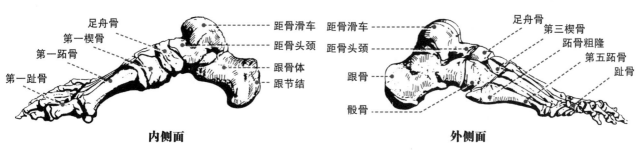

内侧面        外侧面

### 四、下肢肌肉

#### 1. 下肢肌肉概况

臀部有阔筋膜张肌（前）、臀中肌（中）、臀大肌（后），唯有臀大肌要使劲拉住骨盆和躯干不致倾倒，又在行走时要拉住大腿向后，所以臀大肌特别肥厚圆大。

大腿的肌肉可分三个肌群，即前侧肌群、后侧肌群、内侧肌群。前侧肌群内面是以缝匠肌为分界，外面是股骨大转子往下以股外肌外侧沟为界。后侧肌群当腿向后弯曲时，膝后可摸到内外两条硬的肌腱，伸直后肌腱下压出现两纵沟，从沟旁两侧肌腱向上摸便是。内侧肌群在大腿的内侧，由缝匠肌沟向内至后侧肌群的半腱肌、半膜肌之间便是，当大腿向内靠或屈膝时内收大腿时才明显。

小腿的肌肉又分为三个肌群，即前侧肌群、外侧肌群、后侧肌群。小腿肌群以胫骨、腓骨为界。胫骨、腓骨后面是后侧肌群，胫骨的前面是前侧肌群，在腓骨表面长的肌肉为外侧肌群。后侧肌群的腓肠肌上连股骨下连跟骨，在直立时要拉住大腿不致向前倾倒，行走时要拉住腿，蹬足使身体前进，所以必须要有强壮发达的肌肉，在画外形时尤要注意。

#### 2. 下肢肌肉简记画法

①臀部——臀部肌阔（前）、中、大（后）。

②大腿——大腿肌分三群，前、后、内肌沟分。

③大腿——前侧群内缝匠，中股直股内外。

　　　　　内侧群髂腰耻，长大收和股薄。

　　　　　后侧群内外叉，半腱膜股二头。

④小腿——小腿肌分三群，以骨分前、外、后。其作用与臂反，每肌群有二长。

⑤小腿——前侧群胫骨前，趾长伸拇长伸。

　　　　　外侧群附腓骨，腓长短绕踝下。

　　　　　后侧群比目鱼，形扁宽两侧露（左、右）。腓肠肌内外头，比腓肠共跟腱。

⑥作用——有别于上肢，是前伸、后屈。前侧是伸肌，后侧是屈肌。

# 下肢肌肉简记画法

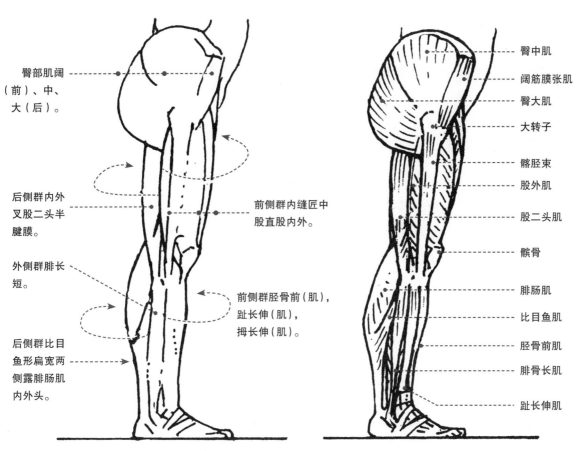

臀部肌阔
（前）、中、
大（后）。

后侧群内外
叉股二头半
腱膜。

外侧群腓长
短。

后侧群比目
鱼形扁宽两
侧露腓肠肌
内外头。

前侧群内缝匠中
股直股内外。

前侧群胫骨前（肌），
趾长伸（肌），
拇长伸（肌）。

臀中肌
阔筋膜张肌
臀大肌
大转子
髂胫束
股外肌
股二头肌
髌骨
腓肠肌
比目鱼肌
胫骨前肌
腓骨长肌
趾长伸肌

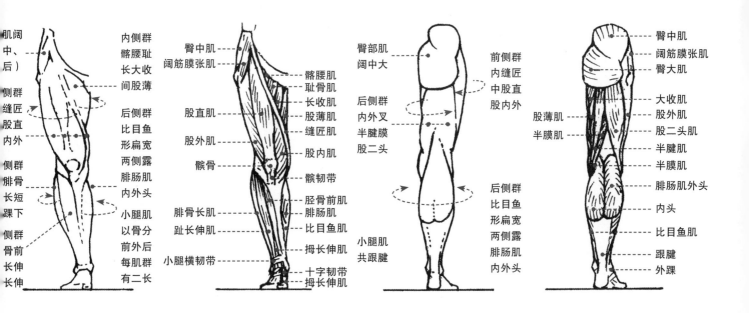

肌阔
中、
后）

侧群
缝匠
股直
内外

侧群
腓骨
长短
踝下
侧群
骨前
长伸
长伸

内侧群
髂腰耻
长大收
间股薄

后侧群
比目鱼
形扁宽
两侧露
腓肠肌
内外头

小腿肌
以骨分
前外后
每肌群
有二长

臀中肌
阔筋膜张肌

股直肌

股外肌

髌骨

腓骨长肌
趾长伸肌

小腿横韧带

髂腰肌
耻骨肌
长收肌
股薄肌
缝匠肌
股内肌
髌韧带
胫骨前肌
腓肠肌
比目鱼肌
拇长伸肌
十字韧带
拇长伸肌

臀部肌
阔中大

后侧群
内外叉
半腱膜
股二头

后侧群
比目鱼
形扁宽
两侧露
腓肠肌
内外头

前侧群
内缝匠
中股直
股内外

小腿肌
共跟腱

臀中肌
阔筋膜张肌
臀大肌

大收肌
股外肌
股二头肌
半腱肌
半膜肌
腓肠肌外头
内头
比目鱼肌
跟腱
外踝

股薄肌
半膜肌

### 3. 下肢肌肉结构

臀部肌：前有明显的阔筋膜张起于髂嵴前端下面的小弯，长至股骨大转子处，此肌有阔腱膜名为髂胫束（是上端连髂骨下端连胫骨之意），腱膜向下正好通过股外侧止于胫骨外侧髁，此肌可以拉大腱上抬。外表当大腿伸直肌肉隆起时，此髂胫束用力下压成为明显的长而宽的沟，下端变细止于胫骨外侧髁，此处在外形可以看见，摸到。

中有臀中肌，长在髂嵴中下面止于大转子附近，此肌可以外展大腿。

后有臀大肌起于臀中肌后侧的髋骨及骶骨、尾骨外侧缘，止于股骨的后面又向前包覆坐骨，坐骨结节止于耻骨，正面躯干当大腿向前抬起后，有尖圆臀大肌的形状。臀大肌可拉大腿向后伸，又可拉骨盆和前屈的身躯向后伸而直腹，持久不让身躯前倾和保持直立，因此肌肉厚肥在臀后侧形成圆形体，有蛋圆形，有时称为屁股蛋，加上骶骨、臀中肌又好似蝴蝶形。

大腿肌：大腿可分三个方面（前、后、内），是用肌沟来分界，前侧肌群长在前面转向外面，后侧肌群长在后侧面，内侧肌群长在内侧面。

前侧肌群：以缝匠肌起于髂前上棘向下又外斜止于胫骨内侧髁，它是依屈膝又使双膝靠拢夹住鞋子，鞋匠用以绱鞋的功能命名的。向前外分别有股内肌，股直肌、股外肌，股间肌。前侧肌群的股直肌起于髂前下棘止于髌骨。股内肌、股外肌上端长在股骨内侧和外侧，下面三肌都止于髌骨（围住）又通过髌韧带止于胫骨粗隆，主要作用是向前伸膝和小腿。

后侧肌群：分内、外两组，外以股外肌为界，内以内侧肌群的股薄肌为界。外侧组是股二头肌分为长头和短头，长头起自坐骨结节，短头起股骨外侧中部，下端止于小腿的腓骨。内侧组起自坐骨结节，有半腱肌，半膜肌都止于胫骨内侧髁，后侧肌群主要是屈小腿向后弯曲，与前侧肌群相对，负责相反的动作。

内侧肌群：是在缝匠肌向后的大腿内侧面，身体直立此肌不明显，只有双腿向内收时才明显，尤以耻骨肌较为明显。内侧肌群依次分为髂腰肌、耻骨肌、长收肌、股薄肌、大收肌。肌肉都起于耻骨，坐骨、向外斜向股骨，唯有股薄肌向下止于胫骨内侧髁。

小腿肌：也可分为前、外、后三面，长在前面为前侧肌群，长在外面有外侧肌群，长在后面有后侧肌群，只有内面是胫骨内侧面不长肌肉。小腿肌群又以骨骼为分界的，例如在腓骨后面的是后侧肌群，有腓肠肌、比目鱼肌。长在胫骨前面的前侧肌群，有胫骨前肌、趾长伸肌、拇长伸肌。长在腓骨外面是外侧肌群，有腓骨长肌和腓骨短肌。

前侧肌群：胫骨前肌起自胫骨外侧面上端止于足背内侧的第一楔骨第一跖骨基底部，其作用为使足背屈和内翻足心。

趾长伸肌起于胫、腓骨上端，向下通过足腕，以分四腱止于第二至五趾骨，作用是伸趾，使足背屈。

# 下肢肌肉结构（图解）

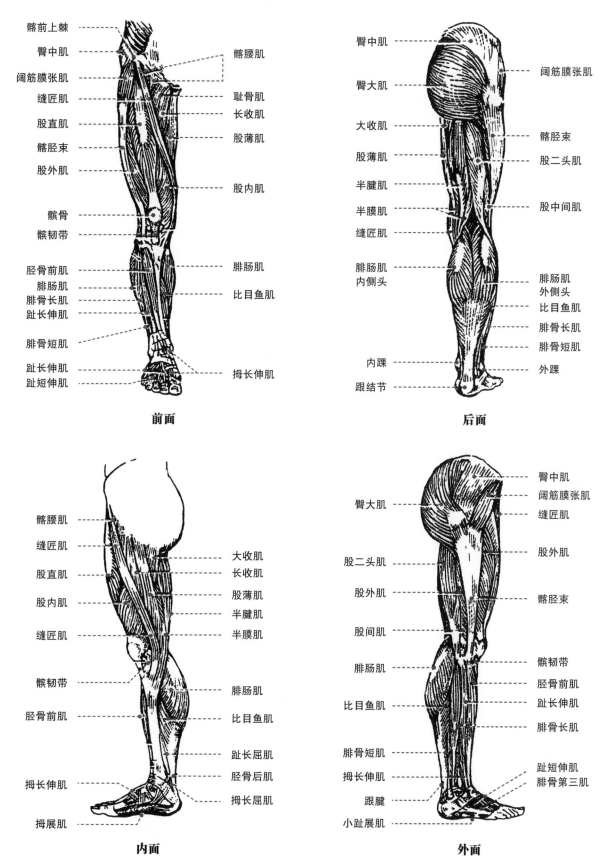

**前面**

髂前上棘
臀中肌
阔筋膜张肌
缝匠肌
股直肌
髂胫束
股外肌
髌骨
髌韧带
胫骨前肌
腓肠肌
腓骨长肌
趾长伸肌
腓骨短肌
趾长伸肌
趾短伸肌

髂腰肌
耻骨肌
长收肌
股薄肌
股内肌
腓肠肌
比目鱼肌
拇长伸肌

**后面**

臀中肌
臀大肌
大收肌
股薄肌
半腱肌
半膜肌
缝匠肌
腓肠肌
内侧头
内踝
跟结节

阔筋膜张肌
髂胫束
股二头肌
股中间肌
腓肠肌
外侧头
比目鱼肌
腓骨长肌
腓骨短肌
外踝

**内面**

髂腰肌
缝匠肌
股直肌
股内肌
缝匠肌
髌韧带
胫骨前肌
拇长伸肌
拇展肌

大收肌
长收肌
股薄肌
半腱肌
半膜肌
腓肠肌
比目鱼肌
趾长屈肌
胫骨后肌
拇长屈肌

**外面**

臀大肌
股二头肌
股外肌
股间肌
腓肠肌
比目鱼肌
腓骨短肌
拇长伸肌
跟腱
小趾展肌

臀中肌
阔筋膜张肌
缝匠肌
股外肌
髂胫束
髌韧带
胫骨前肌
趾长伸肌
腓骨长肌
趾短伸肌
腓骨第三肌

拇长伸肌亦起胫、腓骨上端，下连止在拇趾，能伸大拇趾，肌腱在足背明显高起。

　　外侧肌群：腓骨长肌起于腓骨小头，腓骨上端外面，在小腿中变细有肌腱行于外踝后方，又向下止足底的第一楔骨和第一跖骨底。腓骨短肌起于腓骨外侧面下2/3处，因腓骨长肌腱窄，故露见于肌腱两侧，并绕外踝后方又向前止于第五跖骨粗隆，以上两肌同作用为外翻足心使足向后弯曲。

　　后侧肌群：腓肠肌以二头分别起自股骨的内、外上髁后面。腓肠肌的外侧头高些，内侧头外形稍低些，因此拉力强，故肌肉肥厚，在小腿后面明显鼓起，一般称为小腿肚，在小腿后面中部成跟腱抵止跟骨结节。

　　比目鱼肌位于腓肠肌的深面，以形似比目鱼而得名，此肌起于胫、腓骨上端后面，肌形宽扁，故在腓肠肌内、外侧头旁都能看到比目鱼肌的外露形，此肌中下部亦成肌腱与腓肠肌的肌腱（共称为跟腱）共抵止于跟结节，因此两肌合称小腿三头肌，共同作用使足跖屈（足背向后）、上提足跟（踮）。站立时固定踝关节，防止身体前倾。

　　后面深层小肌肉见于跟腱侧沟，有胫骨后肌、拇长屈肌、趾长屈肌，在外形略微能见，常被忽视。

　　足部肌肉形状以骨形为主，小腿的肌肉以细长肌腱抵止足骨，在外形与固定的韧带都显见。此外稍明显的拇短伸肌，止在拇长伸肌旁。还有趾短伸肌在趾长伸肌腱下，可见跟骨前端上面分三条肌腱斜向第二至四趾底，此肌在足背外可见小圆形隆起，也是画足背的细节。

## 五、立体明暗

　　画立体明暗也是有规律的，一般明暗是随着结构起伏而变化，一般是方向不同而明暗不同，向里向外不同而明暗不同；上下是在同一个面上，又同一个方向，它的明暗是一致的，又因向里向外产生一亮一暗变化。因此画立体先要看结构，又要把肢体、段落四大面（前、后、内、外面）看清楚，再了解肌肉长在哪一面上和肌肉的转向，加上光影亮、灰、暗有序的节奏变化，就不难把结构、立体、明暗画好。

### 下肢外形

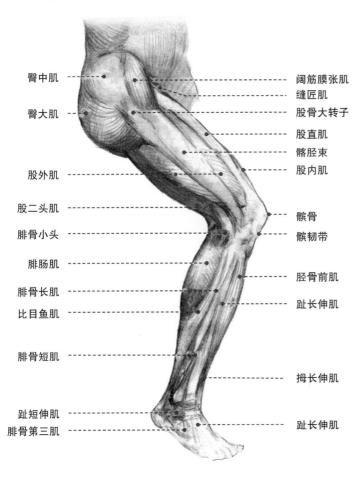

臀中肌
臀大肌
股外肌
股二头肌
腓骨小头
腓肠肌
腓骨长肌
比目鱼肌
腓骨短肌
趾短伸肌
腓骨第三肌

阔筋膜张肌
缝匠肌
股骨大转子
股直肌
髂胫束
股内肌
髌骨
髌韧带
胫骨前肌
趾长伸肌
拇长伸肌
趾长伸肌

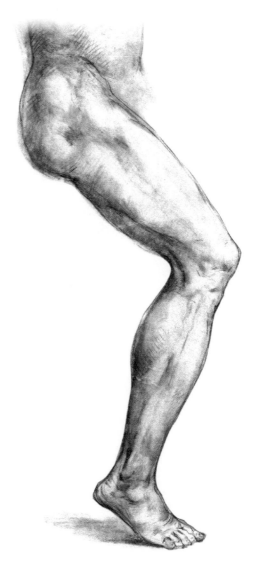

下肢肌肉参考                                             下肢写生应用

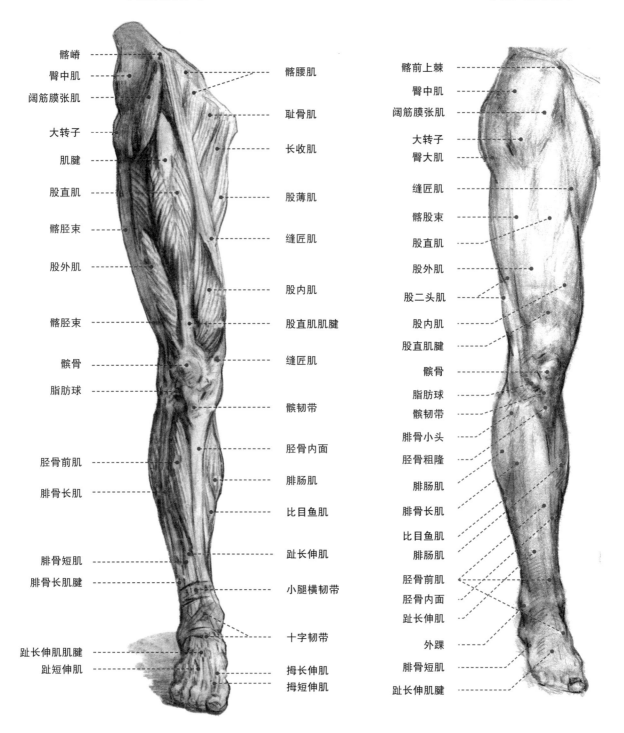

下肢肌肉参考（左图标注）
- 髂嵴
- 臀中肌
- 阔筋膜张肌
- 大转子
- 肌腱
- 股直肌
- 髂胫束
- 股外肌
- 髂胫束
- 髌骨
- 脂肪球
- 胫骨前肌
- 腓骨长肌
- 腓骨短肌
- 腓骨长肌腱
- 趾长伸肌肌腱
- 趾短伸肌

下肢肌肉参考（右侧标注）
- 髂腰肌
- 耻骨肌
- 长收肌
- 股薄肌
- 缝匠肌
- 股内肌
- 股直肌肌腱
- 缝匠肌
- 髌韧带
- 胫骨内面
- 腓肠肌
- 比目鱼肌
- 趾长伸肌
- 小腿横韧带
- 十字韧带
- 拇长伸肌
- 拇短伸肌

下肢写生应用（标注）
- 髂前上棘
- 臀中肌
- 阔筋膜张肌
- 大转子
- 臀大肌
- 缝匠肌
- 髂股束
- 股直肌
- 股外肌
- 股二头肌
- 股内肌
- 股直肌腱
- 髌骨
- 脂肪球
- 髌韧带
- 腓骨小头
- 胫骨粗隆
- 腓肠肌
- 腓骨长肌
- 比目鱼肌
- 腓肠肌
- 胫骨前肌
- 胫骨内面
- 趾长伸肌
- 外踝
- 腓骨短肌
- 趾长伸肌腱

## 下肢外形

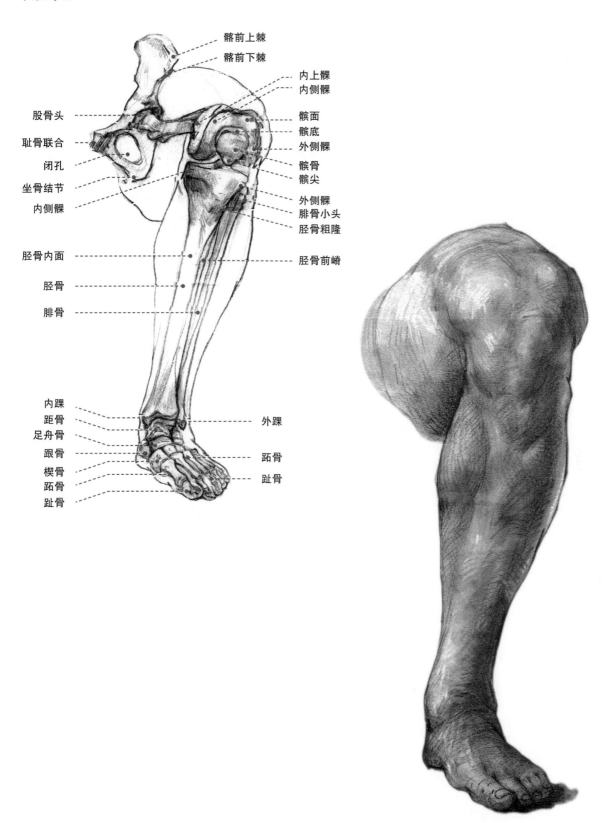

髂前上棘
髂前下棘

内上髁
内侧髁

股骨头
耻骨联合
闭孔
坐骨结节
内侧髁

髌面
髌底
外侧髁
髌骨
髌尖

外侧髁
腓骨小头
胫骨粗隆

胫骨内面
胫骨
腓骨

胫骨前嵴

内踝
距骨
足舟骨
跟骨
楔骨
跖骨
趾骨

外踝

跖骨
趾骨

## 案例示范（名家名作）

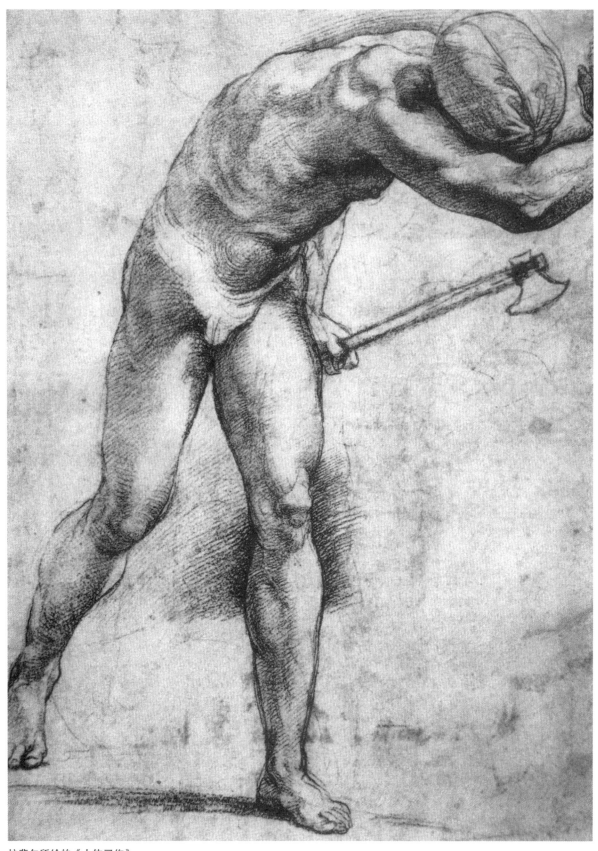

拉斐尔所绘的《人体习作》。

# 编后语

本书编写的目的是：用易画、易学、易懂、易记、易用的方法来介绍"人体解剖与结构"。在学习过程中有些顺口溜、比例、图例，需要熟记，最好能背出来，才能有效地顺利画出，做到心中有数，才能得心应手，一般能背多少才能用多少。背不出来、记不住或还不理解，就可能会感到用不上。

在中央美术学院的教学中，徐悲鸿院长特别重视研究形象结构、段落、体积和形体，抓明暗交界线，多画、多记、多背。画速写背速写，画素描背素描，还重视分析、综合取舍，尽精微致广大。背记必要的基本形、比例、顺口溜（口诀）和部位段落，也是一项必需的硬功夫。

本书是基于我多年来研究解剖学所得的深厚知识和相当的绘画造型基本功而编著的。因有56年长期教学的实践经验，受聘担任清华、人大、军艺、北师大等许多名校的教学工作，出了多本著作，并为名校培养研究生，到外省市讲学。在不断探索、研究、总结、提高，又博采中外各家之长，开拓创新，继承发展传统教学经验的过程中，终究走出了一条另有成效的教学新路子，有与众不同的，有独到而易学、易记、易用、快学、快记、快用的教学方法，用边画边讲，密切联系形象实际，运用感觉与理解相结合的方法，把解剖、结构、素描、视觉、光的教学融合于一体，引导学生采取表里结合，既深入又简明，既形象又立体的学习方法。

学无止境，天外有天，山外有山，学术水平、新发现、新方法、学用效果等领域不能自以为是，独自为尊。请与别的著作和教学做比较，就见分晓，为此我若不自我介绍，恐怕大家不知晓是否大有改进创造，是否有优先采用有效新法？

▲继承发展传统经验

沈宗骞提出学画人物，盖以骨骼为先，若以阴影摹写习以为常将终身不得其道。如画头像须分"三停五眼"。另有传统画论如画周身有"立七、坐五、盘三"。而文金杨老师补充为"立七、坐五、盘三半"，更合理。传统人物画，百年以来，大多写意人物三两笔画成，掌握此要诀绰绰有余。现今写实人物有严格的结构比例，现今画家教学，专业著作还停留不前，就显得简单欠缺。我要补充不足，此法提示许多学者看人画人，倘若多年不知，心中无数，读完本书便能一下明白，可背诵口诀便于绘画。如（全身比例）立七、坐五、盘三半，头一肩、二身、三头，臂三、腿四、足一头，画手一头三分二。（内侧）上臂、前臂各一头，（外侧）大

腿、小腿各两头。

正面全身站立："1、2、1、1、2"，1头，2胸，1骨盆，1大腿，2小腿至足。

全身侧立、或坐："1、3、2、2、1"，1头，3身背，2大腿，2小腿，1长足。

头部比例：三停五眼。眼上下，耳远近，高宽比，要画准。

头部体面：正面、顶面、侧面、半侧面六个面。

▲发现骨点找线，面、体，更易画好形体结构

骨点是点、线、面、体的开始，点是几个面的汇合处，即是结构点，点是结构形的突起。

例如头部八个外结构点，正是头部结构三大面的周边点，见书中例图。

额头两个点是额结节，头顶两侧两点是顶结节，眉弓两点是眉弓骨突。颧骨两点是颧骨结节，下颌转弯两点是下颌角，颏部两点是颏结节点。把头部内外结构点连起来，很容易画出头部的正面、顶面、侧面、半侧面六个面，可简易、快速、易记画好头像形体面。点还可画身体各部的形体面和基本形，巧妙准确画出身体各部形状。此法提示许多大家视而不见的形。

▲发现基本形的妙用、巧学，可以巧画全身骨骼、肌肉、全身形体

基本形是具有一定特点的、经过概括的，不能再省略的形，它是外形的内形，它是外形的依据。画法见书中各章节和画法。很多读者学了解剖、临摹了许多解剖图，画人体时看到人体还是不知怎么下手，不知怎么入门，不知怎么背着画出，不知怎么把复杂的人简化，不知怎么在创作时画出各种动态的人来，我在这方面做出有效、易看、易学、易理解、易应用的详解和揭秘，在教学上也算是个创举、新路子。

例如应用基本形画人体只须画几个方块一装便行，再加顺口溜（口诀）全身段落结构十七段（头躯干共五段，三固定两活动，上下肢共十二，各两长和一短），略加外形轮廓线就成。

例如画全身解剖最难讲学的上臂，是最难懂、难画准的，我却轻而易举，三两笔画出，对初学者很有帮助，同学们看后感到很神奇。先画上臂长、前臂短的两个长方形，再画方形手掌，加三角形大拇掌指。略加几条弧线画出外形。再用五个顺口溜（口诀）画出肌肉形。用顺口溜"肩三角、冈下圆"，在肩部画出三角肌、冈下肌、小圆肌、大圆肌。用顺口溜"外一、前二、后三、内喙肱、下肘后"，在前臂基本形上画出前、后、内、外的肌肉，如在外面画出肱肌，前面画出肱二头肌，在内面画出喙肱肌、肱肌，在后面画出肱三头肌（长头、外头、内头），肘下画肘后肌。再用顺口溜"两窝一线分三群"（前面掌侧肌群，外面外侧肌群，后面

背侧肌群，每肌群有三长），在前臂分出三肌群来，并指明在真人手臂上看清分界标志。再用顺口溜"外侧肌群两斜一直""掌侧肌群三长一斜""背侧肌群三长三短"，便在基本形上很容易、很快、很明确地画出整个手臂的肌肉形象。下肢的大腿、小腿肌肉都能如此画出来，学了解剖以后自己能马上画出来，也能很快理解真人的肌肉。

▲顺口溜的巧记妙用

顺口溜并不新鲜，前辈、古人、名师、画家都是有创著。有《千字文》《百家姓》《三字经》，它们的功效是快学、快记、经久不忘。我的老师讲手腕骨头"舟、月、三角、豆、大、小、头状、钩"，我至今不忘顺口而出。再如"立七、坐五、盘三半"也是使人牢记在心的，我也继承再创造，在全书有不少顺口溜，例如在上面、下面讲到的应用画法里也常会用到。

例如，画人体站立："1、2、1、1、2"。画全身侧坐："1、3、2、2、1"。画头像："画正面、侧面"。画头像明暗："向里向外，正面侧面，一亮一暗，一虚一实"。画素描："画立体、三大面、亮灰暗""亮实暗虚，近实远虚"。快记、快学、快画都可随口而出，本来看不到的可以看到，本来画不出来可画出来。

▲记名称由难变易法

例如记名称大多同学怕记，认为枯燥、繁琐、对不上号，其实不然，很容易，很有用。想一想如果每个人没有姓名会怎样？寄信没地名会怎样？会计上账没有货名会怎样？到图书馆借书没有书名会怎样？只有"这个""那个"，糊涂不清!

我的方法是：只要弄清部位、作用、形状就便于记得清，记得牢。一般的口诀是："前屈、后伸、内收、外展、长短、起止、部位、方向、分头、大小、腱膜、骨位、内尺、外挠、作用"。如三角肌是三角形。连到指的是指总伸肌。连到腕的叫尺侧腕伸肌。臀部有臀大肌。骨旁有骨后肌，作用的是皱眉肌旋前圆肌。起止的是胸锁乳突肌。

▲新发现一些人体骨骼、造型特点和肌肉的分头、肌肉的相互交叉起伏的形象，画头像先方后圆，怎么圆、怎么方的奥秘

如肱骨下端的内外上髁的扎扁装接。股骨头颈的角度是力学的支撑。头骨是立方体四周边切一刀形成的面。骨盆是盆子形，上边切去一大口，下边切一小口，形成外露三个骨点。稍略加工之就能画成正确的骨形。

如肌肉，胸锁乳突肌为什么要锁骨再连一下。肱二头肌为什么还要短头。肱三头肌为什么还要外头和内头。大腿前面有股直肌，还要有股内肌、股外肌。腹直肌外面为什么还要套腹直肌鞘。其秘密都是因其固定在一个方向进行运动。

总之，本书编写是严谨应用科学的准确的解剖知识。画人体的实际经验有：素描比例、对比、虚实立体明暗规律；结构的基本形、分面、点线面体；实际教学时顺口溜、简记法加以归纳、分析、记忆画法；自创新创的理论联系实际的边画边讲的直观形象、立体观察法，这比呆板的讲名称不讲形的教学，不理解地看图临摹，不知上下、左右、前后相连接的关系更有效用；再通过画外形，分析骨骼、肌肉、体面，由表及里，由里及表，既画外形又记名称，理论联系实际，"感觉""理解""表现"，反复记用，做到熟能生巧、融会贯通、活学活用，一通百通。

本书的教学方法是我在中央美术学院长期教学积累的经验，确有与众不同的长处，学完本书之后，相信读者都能看懂人、画好人，做到心中有数、心中有人。这是多年教学，付诸辛苦熬夜所得，但个人的能力毕竟有限，认识不周、存在欠缺之处，愿虚心倾听，恭请赐教、等待改进。并感谢上海人民美术出版社的辛苦策划、提议、编排、校对、精益求精的工作精神。甚为感激、感谢！

中央美术学院教授　陈伟生

# 关于作者

陈伟生，1932年出生并成长于浙江省温岭市，1956年毕业于中央美术学院绘画系，留校任教至今。并于任教同时，在北京医学院、北京医科大学进修人体解剖学，在河北新医大学研究绘画解剖图和人体解剖实体多年，加深了他对人体解剖研究的认识，帮助他发现人体结构的奥秘，使其提高并改进了绘画教学。

1961年获文化部科学技术进步奖。为《中国大百科全书》《中国中学教学百科全书》《中国小学教学百科全书》《美术理论知识》等书撰写人体解剖学、绘画透视学条目。

1956年至今著有《人体姿态与解剖》《人体造型教学》《人体解剖入门》《艺术人体造型与解剖画范》《人体解剖结构入门》《素描基本规律十七法》《美术高考通关秘笈名校评卷：速写》《动物造型结构学》《禽鸟解剖结构画要》《服装色彩学》《绘画色彩入门》《绘画透视学》等等，这些著作和教学光碟广受好评并普及全国。

1956年以来培养学生上万，还培养了上海大学、安徽师大、西北师大、清华美院、天津美院、广州美院、衡阳师院、山西大学、山东师大、新疆艺术学院、新疆师院、延边大学等一批技法理论专业教师。曾任中央美院、中国画研究院、北京画院、北京师大、首都师大等校的研究生导师。

1983年至1992年任中央美术学院技法理论教研室主任。现为中央美院资深教授、教育家、中国美术家协会会员、画家、美术技法理论专家。长期受聘于清华、人大、军艺等十余所名校任教人体造型结构，有丰富教学经验。

艺术贡献词条辑入《中国当代名人大辞典》《中国当代艺术家名人录》《中国专家大辞典》《世界名人录》中国卷36页。